"十四五"职业教育国家规划教材

声　乐

（第2版）

主　编　李　然　孙丽丽

副主编　李雪梅　崔　旭　马　姝　周爱荣

参　编　马吉庆　王　玲　马竞鸿　汤　曼
　　　　崔　洋

北京理工大学出版社
BEIJING INSTITUTE OF TECHNOLOGY PRESS

版权专有　侵权必究

图书在版编目(CIP)数据

声乐 / 李然，孙丽丽主编 . -- 2 版 . -- 北京：北京理工大学出版社，2019.9（2024.6 重印）
ISBN 978 - 7 - 5682 - 7653 - 5

Ⅰ . ①声… Ⅱ . ①李… ②孙… Ⅲ . ①声乐艺术 - 高等学校 - 教材 Ⅳ . ① J616

中国版本图书馆 CIP 数据核字（2019）第 222730 号

责任编辑：李玉昌　　**文案编辑**：李玉昌
责任校对：周瑞红　　**责任印制**：施胜娟

出版发行 /	北京理工大学出版社有限责任公司
社　　址 /	北京市丰台区四合庄路 6 号
邮　　编 /	100070
电　　话 /	（010）68914026（教材售后服务热线）
	（010）68944437（课件资源服务热线）
网　　址 /	http：// www.bitpress.com.cn
版 印 次 /	2024 年 6 月第 2 版第 13 次印刷
印　　刷 /	定州市新华印刷有限公司
开　　本 /	787 mm × 1092 mm　1/16
印　　张 /	18.5
字　　数 /	332 千字
定　　价 /	49.50 元

图书出现印装质量问题，请拨打售后服务热线，负责调换

前 言

为加快推进职业教育现代化，服务经济社会高质量发展，关于《职业教育提质培优行动计划》，结合《教育事业发展"十四五"规划》，落实贯彻中共二十大报告文件精神对于"职普融通"和"优化职业教育类型定位"坚持系统观念，真正推动职教高质量发展。以《幼儿园教育指导纲要》为指导，以及《"十四五"学前教育发展提升行动计划》为指南，高度重视学前教育的发展，提出严格执行幼儿教师资格标准，切实加强幼儿教师培养、培训，提高幼儿教师队伍整体素质。要求幼儿教师应具备基本的音乐素养，要会唱歌，尤其是会唱儿歌，能够正确地感受音乐、良好地表达音乐。

艺术实践为艺术理论建设提供了坚实的基础，可以说，没有实践经验的积累，便没有理论成果的呈现，没有具体实践的检验，理论便是一种没有支撑的空想。声乐艺术是伴随着人类的生产、生活而出现的艺术形式，并在一定程度上丰富着人类的文娱生活，为了更好地传承与发展这一门艺术，声乐教学就显得尤为重要了。

学前教育专业声乐教学属技能性教学，学习任何唱法都必须有扎实的理论基础。同时，声乐作为一种语言艺术，需要按照一定的语言规律与特点来叶字行腔、表情达意。为了让未来幼儿教师全面理解声乐这一门艺术，本书的编者们特编写了此教材。

本书共分为十章。第一章系统地阐述了歌唱发声的基础知识，具体对呼吸系统、发声器官、正确的歌唱姿势、共鸣器官以及吐字、咬字器官等进行了论述。第二章是歌唱的基本技能，重点探讨了歌唱功能、歌唱状态以及声乐音区的训练方法。第三章全面地论述了歌唱的呼吸方法，既阐述了呼吸器官对歌唱的作用，又分析了歌唱呼吸容易出现的问题以及正确歌唱呼吸方法的运用。第四章对歌唱共鸣进行了分析与研究，主要论述了人体共鸣器官、歌唱中共鸣区的种类、歌唱共鸣的作用及训练面罩共鸣的方法。第五章至第六章分别阐释了歌唱的语言训练与发声练习，重点对歌词语言的拼读，歌唱的咬字、吐字等进行了探究。第七章从提高歌唱者的艺术修养和演唱歌曲的选择等方面探讨了歌曲的艺术处理办法。第八章是对声乐唱法的系统研究，主要对美声唱法、民族唱法及流行唱法三种声乐唱法进行了阐释。第九章是本书的特色重点，讲述儿童歌曲的演唱。幼儿发声特点及科学养护，选取经典歌曲进行教学讲解。第十章对合唱与指挥进行了全方位解读，不仅以图解的形式分析了合唱指挥手势与指挥法，还重点探究了合唱的训练方式、步骤以及注意事项。

本书由李然、孙丽丽任主编,由李雪梅、崔旭、马姝、周爱荣任副主编,参与编写的有马吉庆、王玲、马竞鸿、汤曼、崔洋。

在本书的编写过程中,主编及编委们以学科建设的理论性、系统性、实践性与科学性为编写原则。本着严谨、求实的学术研究精神,在继承的基础上又有所创新,力求开拓学科建设的新领域。

由于学前教育专业声乐教学尚处于日新月异的创新发展之中,因此书中难免存在遗漏与部分理论的重叠现象,恳请广大同仁及读者批评指正,以便本书的修订与完善,进而更好地引领年轻一代的声乐学习。

<div style="text-align:right">编　者</div>

目 录

第一章　歌唱发声的基础知识
一、呼吸器官 …………………………… 1
二、发声器官 …………………………… 2
三、正确的歌唱姿势 …………………… 2
四、共鸣器官 …………………………… 4
五、咬字、吐字器官 …………………… 5

第二章　歌唱的基本技能
一、歌唱器官及其功能 ………………… 7
二、歌唱状态 …………………………… 8
三、声乐音区的训练 …………………… 8

第三章　歌唱的呼吸方法
一、歌唱中的呼吸 ……………………… 9
二、呼吸器官对歌唱的作用 …………… 9
三、歌唱呼吸容易出现的问题 ………… 10
四、歌唱呼吸方法的运用 ……………… 10

第四章　歌唱的共鸣
一、人体共鸣器官 ……………………… 11
二、歌唱中共鸣区的种类 ……………… 11
三、歌唱共鸣的作用 …………………… 12
四、训练面罩共鸣的方法 ……………… 12

第五章　歌唱的语言训练
一、歌词语言的拼读 …………………… 13
二、歌唱的咬字、吐字 ………………… 14
三、歌曲的语言与歌曲风格 …………… 15

第六章　歌唱的发声练习
一、哼鸣练习 …………………………… 16
二、连音练习 …………………………… 17
三、顿音练习 …………………………… 17
四、打开喉咙练习 ……………………… 18
五、快速灵活的练习 …………………… 19
六、元音练习 …………………………… 19
七、旋律音练习 ………………………… 20
八、顿音、连音练习 …………………… 20
九、咬字、吐字练习 …………………… 21

第七章　歌曲的艺术处理
一、歌曲处理对演唱的重要性 ………… 22
二、如何提高歌唱者的艺术修养 ……… 22
三、选择适合的演唱歌曲 ……………… 23

第八章　声乐唱法
一、美声唱法 …………………………… 25
二、民族唱法 …………………………… 26

三、流行唱法……………………… 26

第九章 儿童歌曲的演唱

一、儿童歌曲……………………… 27
二、儿童如何演唱………………… 28

第十章 合唱与指挥

一、合唱指挥手势图解…………… 29
二、指挥法图解…………………… 30
三、合唱训练……………………… 31
四、合唱排练注意………………… 31
五、合唱声部分部的划分………… 32
六、合唱排练的步骤……………… 32
七、合唱队队形安排的方式……… 32

初级程度歌曲选

送别……………………………… 33
故乡的小路……………………… 34
踏雪寻梅………………………… 35
花非花…………………………… 35
牧羊姑娘………………………… 36
大海啊，故乡…………………… 36
鼓浪屿之波……………………… 37
跑马溜溜的山上………………… 38
南泥湾…………………………… 39
难忘今宵………………………… 40
飞吧鸽子………………………… 41
半屏山…………………………… 42
绒花……………………………… 43
渔光曲…………………………… 44
长城谣…………………………… 45
思乡曲…………………………… 46
思恋……………………………… 47
在那遥远的地方………………… 48

西风的话………………………… 49
雁南飞…………………………… 49
幸福在哪里……………………… 50
舒伯特摇篮曲…………………… 51
愿你有颗水晶心………………… 52
月之故乡………………………… 53
草原上升起不落的太阳………… 54
春天的小雨……………………… 55
嘎俄丽泰………………………… 56
金风吹来的时候………………… 57
祖国啊，我爱你………………… 58
莫斯科郊外的晚上……………… 60
我爱我的歌……………………… 61
情深谊长………………………… 62
日月和星辰……………………… 63
桑塔·露琪亚…………………… 64
大海，梦的摇篮………………… 64
望星空…………………………… 65
问………………………………… 67
我的祖国………………………… 67
我亲爱的………………………… 68
小河淌水………………………… 69
生死相依我苦恋着你…………… 70
铁蹄下的歌女…………………… 71
献给祖国母亲的心愿…………… 72
听妈妈讲那过去的事情………… 73
祖国，我在你的怀抱里………… 74
我们的生活充满阳光…………… 75
祖国之爱………………………… 76

中级程度歌曲选……………77

春天年年到人间………………… 77
长江之歌………………………… 78
打起手鼓唱起歌………………… 79
党啊，亲爱的妈妈……………… 80

北方的星	81
唱支山歌给党听	82
春天的故事	83
今夜无眠	85
以青春的名义	86
松花江上	87
祖国万岁	88
我和我的祖国	89
心上人像达玛花	90
祝福祖国	92
真的好想你	93
长城长	94
在银色的月光下	95
中国大舞台	96
清晰的记忆	97
爱在天地间	98
悲叹小夜曲	99
祖国，慈祥的母亲	101
红梅赞	102
假如你要认识我	103
脉搏	104
今天是你的生日，我的中国	105
燕子	106
映山红	107
乘着歌声的翅膀	108
多情的土地	109
高天上流云	111
红旗飘飘	112
假如你爱我	113
江河万古流	115
教我如何不想他	116
今宵共举杯	118
美丽的心情	119
你们可知道	121
三套车	122
说句心里话	123
听海	124
望月	125
我爱你，塞北的雪	126
我爱五指山，我爱万泉河	128
五星红旗	129
阳光乐章	130
永远跟你走	132
渔家姑娘在海边	133
越来越好	134
祖国赞美诗	135
祖国啊！我永远热爱你	137
我亲爱的爸爸	138

高级程度歌曲选 139

在那东山顶上	139
长大后我就成了你	140
美丽的西班牙女郎	142
乡音乡情	143
啊！中国的土地	144
包楞调	145
大地飞歌	147
飞出这苦难的牢笼	148
大森林的早晨	150
哈巴涅拉舞曲	151
古老的歌	153
海上女民兵	154
绿叶对根的情意	156
玛依拉变奏曲	157
那就是我	160
我像雪花天上来	161
一杯美酒	162
中国永远收获着希望	163
万里春色满家园	165
幸福	168

春天的芭蕾……………………… 169
白发亲娘……………………… 173
断桥遗梦……………………… 175
报答…………………………… 176
父亲…………………………… 178
军营飞来一只百灵…………… 179
故乡是北京…………………… 180
节日欢歌……………………… 181
芦花…………………………… 183
美丽家园……………………… 184
母亲…………………………… 186
你是这样的人………………… 187
帕米尔，我的家乡多么美…… 188
七月的草原…………………… 190
亲吻祖国……………………… 191
沁园春·雪…………………… 193
青藏高原……………………… 195
踏歌起舞……………………… 196
天路…………………………… 198
我的太阳……………………… 200
我们是黄河泰山……………… 201
我属于中国…………………… 202
西部放歌……………………… 204
笑之歌………………………… 207
月亮颂………………………… 209
珠穆朗玛……………………… 210
追寻…………………………… 211
我爱你，中国………………… 212
为艺术，为爱情……………… 214
中国新世纪…………………… 215

儿童歌曲选

对不起，没关系……………… 218
摘星星………………………… 219
好妈妈………………………… 219
划船…………………………… 220
新年好………………………… 221
数鸭子………………………… 221
海鸥…………………………… 222
劳动最光荣…………………… 223
牧童…………………………… 224
小白船………………………… 225
快乐的节日…………………… 227
我们的田野…………………… 228
我们多么幸福………………… 229
小鸟小鸟……………………… 230
剪羊毛………………………… 231
我们美丽的祖国……………… 232
数蛤蟆………………………… 234
山里的孩子想大海…………… 234
中华小儿郎…………………… 235
有了爸爸妈妈，才有幸福的家……… 236

合唱曲选

友谊地久天长………………… 238
茉莉花………………………… 239
红星歌………………………… 242
时间都去哪啦………………… 244
阳光乐章……………………… 246
菩萨蛮·小山重叠金明灭…… 249
蜗牛与黄鹂鸟………………… 251
可爱的一朵玫瑰花…………… 253
赶圩归来啊哩哩……………… 256
校园的铃声…………………… 259
校园的小路…………………… 261
美丽的村庄…………………… 263
瑶山夜歌……………………… 265
香格里拉……………………… 270
走向复兴……………………… 276
我和我的祖国………………… 281

第一章
歌唱发声的基础知识

> **教学目标**
>
> 　　本章通过对呼吸系统及发声器官的讲解，使学生掌握正确的歌唱姿势及科学合理保护嗓音的正确方法，为学习声乐演唱奠定初步的学习基础。
> 　　歌唱发声器官主要由呼吸器官、发声器官、共鸣器官和咬字、吐字器官组成。

一、呼吸器官

　　呼吸器官有鼻、咽、喉、气管、支气管、肺，如图 1-1 所示。肺左右各一，位于胸腔内。肺的组织呈海绵状，质软而轻，富有弹性，它是由无数肺泡组成的，是储存气息和进行气体交换的场所。气管、喉、咽、鼻构成呼吸的通道。

　　膈肌，也称横膈膜，介于胸腔、腹腔之间，是最重要的呼吸肌。膈肌的中央为腱膜（中央腱）。

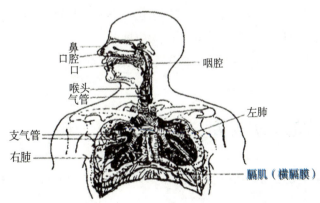

图1-1　呼吸器官

二、发声器官

人的发声器官是产生人声的振动体,包括喉、声带等。

(1)喉:喉既是人呼吸的通道,又是发音器。喉位于食道前,下与气管连通,由会厌软骨、甲状软骨、杓状软骨、环状软骨以及将这些软骨连接在一起的韧带、黏膜、肌肉等组成。

(2)声带:喉腔表面覆有黏膜,在喉腔侧壁有两对皱襞,上方一对叫室襞,有保护作用,下方一对叫声襞,即声带。在声襞黏膜下有声带肌。声带有如乐器的簧片,是发音体。在两声带之间的裂隙叫声门。不出声时,两声带打开,声门呈三角形。发声时,声带闭合,气息通过声门,振动声带发出声音。气息的流量、流速、力度和声带的长短、厚薄、张弛程度等,决定声带振动的频率高、低和振幅的大、小。声带振动的频率高,发出的声音就高;反之则低。振幅大,发出的声音强;反之就弱。声带在不发音、发低音、发稍高音时的情形如图 1-2 所示。

(a)声带在不发音时的情形

(b)声带在发低音时的情形

(c)声带在发稍高音时的情形

图 1-2 声带的不同情形

此外,随着人年龄的增长,生理发育的特点有所不同,不同年龄阶段学生嗓音的特点,也各具特色。小学生的发声器官小,质地嫩弱,嗓音尖细,音调变化少,声音靠前,几乎没有胸声。初中阶段的学生无论是处在变声期的,还是刚刚渡过变声期的,由于喉的发育,男生的嗓音比在童声期变得低而沉了;女生变化不大,仍保持高而尖的特点。

三、正确的歌唱姿势

正确的坐姿和站姿是优秀声乐表演的一项基本前提。要不厌其烦地反复提醒演唱者保持良好的唱姿,同时自己也应给演唱者树立一个好榜样。

正确的歌唱站姿如图 1-3 所示。

双脚舒适地分开（与肩同宽）

双膝不能太僵硬，要稍微放松且有弹性

图1-3 正确的歌唱站姿

错误的歌唱站姿如图 1-4 所示。

 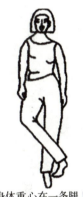

（a）双腿分得太开　　（b）双腿并得太拢　　（c）双膝太过僵硬　　（d）身体重心在一条腿上

图1-4 错误的歌唱站姿

正确的歌唱坐姿如图 1-5 所示。

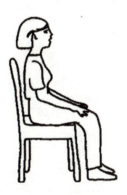

笔直端坐，背部不靠在座椅靠背上

尾骶骨稳稳地贴在坐椅上

保持双脚着地，准备起立的样子

不要交叉双腿或将双臂交叉于胸前

图1-5 正确的歌唱坐姿

错误的歌唱坐姿如图1-6所示。

（a）坐得太靠前贴近椅子的边缘，后背侧靠在椅背上

（b）后背弯曲，双腿放到了椅子下

（c）双腿交叉

图1-6　错误的歌唱坐姿

演唱中的错误姿势如图1-7所示。

（a）绷紧的感觉

（b）颈部受约束

图1-7　演唱中的错误姿势

四、共鸣器官

　　声带振动发出的声音叫基音。基音的声音单调，没有丰富的色彩。只有通过人体的"共鸣箱"——共鸣器官的共鸣，才能使声音变得丰满、圆润、优美，具有言语和歌唱性。共鸣器官有口腔、鼻腔、头腔、胸腔。

　　口腔共鸣器官包括咽腔、口咽腔、口腔；鼻腔共鸣器官、头腔共鸣器官包括鼻腔、鼻咽腔、上颌窦、蝶窦、额窦等；胸腔共鸣器官包括气管、胸腔。

　　歌唱发声的优劣，除声带振动发出的基音外，还取决于共鸣器官的共鸣是否恰当，

以及共鸣技巧运用的灵活程度。要获得良好的共鸣效果，首先要使声带按音乐的音调变化，强弱交替控制自如。同时，各共鸣腔体要调节适当，不撑不挤，没有任何压力感。总之，良好的共鸣不是逼出来的，而是经过反复调节、适配得来的。

口腔、鼻腔、头腔如图1-8所示。

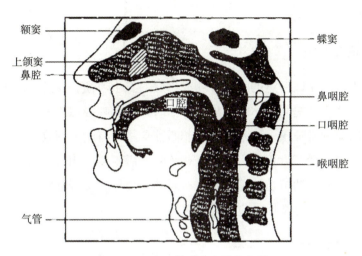

图1-8　口腔、鼻腔、头腔示意图

五、咬字、吐字器官

人的咬字、吐字器官由唇、齿、舌、喉、牙等构成。发音过程中，通过口唇的开度、口形、舌位变化等构音活动，产生丰富的言语和歌唱。

人的嗓音依据年龄、性别、色彩、音域各不相同。在声乐演唱中，大致可分为女声、男声、童声等。

嗓音是歌唱发声的物质基础，歌唱离不开良好的嗓音。保护嗓音，使发声器官处于良好的功能状态，不仅对歌唱，而且对广大教师和从事用嗓音较多的工作人员也是非常重要的。因为咬字、吐字的准确、清晰，语言音调的优美，对做任何工作都是重要的。嗓音保护常识包括：

1. 合理使用嗓音

（1）要养成良好的语言习惯。在语言音调上，一般不要过于高尖。防止喊叫，音量适中，语速平稳，轻重有序，力求字正腔圆。

（2）养成良好的唱歌习惯，掌握正确的歌唱姿势，使发声器官处于良好的工作状态。

学会并掌握有气息支持的发声方法,是保护嗓音,使嗓音经久不衰的重要途径。在歌唱时,为了有效地防止喊唱,在音量上宁可稍弱而不要过强。一般多采用中等音量进行练习。速度上宁可舒展些,而不要过快。定调上宁可低半音而不要高半音,多练中声区(也叫自然声区)。

(3)唱歌的时间不宜过长。

2. 日常性嗓音保护

生活要有规律,保证一定的睡眠。养成良好的卫生习惯,注意口腔卫生。积极参加体育锻炼,增强体质,提高机体的免疫力,预防感冒和呼吸道疾病。在剧烈运动后,不要马上冷饮,以免刺激嗓子。不吃或少吃刺激性食物,有的人因食用刺激性食物,致使咽喉毛细血管充血,嗓子发干,影响嗓音。练唱前后不要食用过冷过热的食物,以免刺激咽喉,影响咽喉肌的调节功能。否则,有时甚至会导致嗓音沙哑,严重的会出现"失声"现象。当嗓音出现异常后,应及时就医治疗。

3. 变声期的嗓音保护

儿童发育到成人都要经过一个过渡阶段,这个阶段正值青春发育期,也叫作青春期。青春期是人一生中最主要的生长发育时期。在这段时期,少年的生理、心理发生急骤的变化,各器官系统趋向成熟。嗓音由童声转变为成人声,声音发生显著变化。这个时期就是变声期,戏曲界通称"倒仓"。

变声属于青春期第二性征表现之一,是在内分泌激素,尤其是性激素作用下,喉部声带发生变化的结果。男生由于雄性激素的作用,喉头迅速发育长大,形成男性特有的喉结,声带增长一倍,可达到20～25毫米。女生增长约二分之一,可达到17～20毫米。变声前男、女童声音调相近,而变声后男生音调粗而低沉,比女生音调低一个八度,女生比童声低二、三度。

变声一般从13～14岁开始,女生略早。变声期长短不一,由语声来判断,一般为3～6个月,最长约1年。由歌声变化来判断,则需要1～3年的时间,有人还需要长一些的时间。

在变声期和女生月经期间,由于声带会出现生理性充血状态,并伴有炎性水肿,要特别注意嗓音的保护。讲话、唱歌要用轻声,切忌乱喊乱叫和用嗓过度,以免损伤声带。唱歌时,音量不要过强,速度不要过快,所选曲目的音域不要过宽,定调不要过高,多练中声区。

第二章
歌唱的基本技能

> **教学目标**
>
> 了解歌唱器官及其功能，初步掌握良好的歌唱状态；在声乐演唱声区上进行科学合理的训练。

一、歌唱器官及其功能

歌唱器官主要有四大部分，包括呼吸器官、发声器官、共鸣器官及咬字、吐字器官。

呼吸是歌唱的动力，自古至今流传着"善歌者，必先调其气""气动则发声""呼吸是歌唱艺术的基础"等声乐理论。歌唱的呼吸是内在的自然的深呼吸。歌唱呼吸器官主要是肺与呼吸肌肉群，在歌唱呼吸运动中，横膈膜呼吸肌起着调节作用。吸气时横膜收紧下降，使胸腔扩大；呼气时横隔膜回升到较高的位置，胸腔回到原来的位置。吸气时不要过饱，要注意内在的自然的感觉；呼气时要感到向两肋扩张，一定程度地紧收小腹的力量。

人体的声源来自声带的振动，这是基音产生的根本。气流送到声带后，由声门闭合产生阻力，使声带发生了振动，声带的闭合不能过紧，也不能无力，应该是与适量的气流配合运动，这是美好歌声的基础。

共鸣器官主要包括四个腔体，这部分很多现象归属于物理现象的范畴。声带发出基音，由于声带的振动，引起了腔体里空气共振，同时腔体本身也发生了共振，共振使声音传出和扩大，并且美化了声音。获得这一整体共鸣声音是舒展的高位置的美好声音。

咬字、吐字器官是与语言相结合的：子音的发出是由唇、舌、齿、颚的动作完成的；母音是咽部与喉部不同的形态与基音相结合，从而形成了不同的母音。通常形容歌唱的

吐字方法是"子音在前，母音在后。"

歌唱是以上四大器官在歌唱中协调、统一、合理地整体运动，同时又是其各自发挥不同歌唱功能的概要过程。

二、歌唱状态

"放松、自然"的演唱是良好的歌唱状态。从教学中看，每个演唱者有着程度不同的发声方法。因此，在实际教学中，往往是从纠正错误的认识和发声方法开始的。而纠正的最好方法就是使其"放松、自然"，使紧张、错误的部位恢复自然的歌唱状态。比如，在建立歌唱状态——稳定喉头位置的训练时，"放松、自然"的心理的要求就是注意喉咽部的放松、自然状态，与上面的口腔、鼻腔、头腔的相通，与下面的胸腔相通。这样会获得整个腔体的有机贯通，发出高位置共鸣的舒展的歌声。相反，过分地强调喉口与喉咽的撑大，跟过分的下压，会造成腔体的僵硬、肌肉紧张，不能自如地运用，从而产生喉音重、漏气的现象。一旦产生不相信"放松、自然"的心理障碍时，要采取转移注意力的办法，获得"放松、自然"的心理状态。整个歌唱的训练，自始至终都要有"放松、自然"的歌唱心理作保障，以建立正确的歌唱发声方法，这是训练中重要的心理条件。

三、声乐音区的训练

女高音、女中音、男高音、男中音四个不同的声种，虽音色不同、音域不同，但都应以中声区为训练的基础。在以中声区为训练基础中，喉头的稳定位置是关键性问题。无论是低声区、中声区还是高声区，都应该是喉头处于较低位置的稳定的状态，并且是放松、自然地与上下腔体贯通，不能随着音高而上提。对男声来说有明显的"掩盖"技巧的训练，对女声虽不那么明显，但也存在稳定、自然的喉头位置训练问题。一般用"u"与"o"母音状态过渡到高声区。在唱高音时，心理上能保持平衡，用像"走平路"一样的感觉唱高音，心理上感觉高音不高，不难唱，与中声区一样平缓地唱出高音来。保持中声区自然、放松的歌唱状态——喉头稳定的位置与深呼吸的支持，在这个基础上发展的高音，与中声区得到了音色上、力度上的统一。

第三章
歌唱的呼吸方法

> **教学目标**
>
> 了解呼吸器官对歌唱的作用;掌握合理科学的歌唱呼吸方法是歌唱的动力和基础。

一、歌唱中的呼吸

呼吸是人的基本生命活动,也是歌唱的动力源泉。只有在掌握了正确的呼吸时,才有可能产生良好的歌唱声音。歌唱呼吸的方法是重要的歌唱技能。古今中外的歌唱家非常重视歌唱的呼吸问题。我国很久就有"善歌者,必先调其气"的论述。歌唱呼吸的方法一般可概括为:胸式呼吸、腹式呼吸和胸、腹式联合呼吸三种方法。

二、呼吸器官对歌唱的作用

鼻、口、喉、咽、气管、支气管、肺、胸腔、横膈肌、腹肌等器官称为呼吸器官。这些器官参与了呼吸运动的全过程。日常生活的呼吸是一种自然生理运动,它是下意识进行的,而歌唱的呼吸则是一种在自然呼吸的基础上进行的有控制的呼吸运动,是有意识的。这种呼吸运动要靠后天去培养,必须进行专门的训练,其目的是不仅要获得大量吸入空气的能力,而且要以一种有意识的控制力量呼出气体,从而保证声音的圆润流畅和统一的美。正确的呼吸方法是最终实现歌唱机能调节的必不可少的环节之一,正确的歌唱方法一定包含着正确的呼吸方法,呼吸是歌唱发声的动力和基础,没有呼吸的歌唱只会是一纸空谈。

三、歌唱呼吸容易出现的问题

正确的呼吸方法在歌唱训练中是至关重要的,也是声乐学习取得成效的极为关键的环节。优美动听的歌声离不开气息的支持,字正腔圆离不开气息的巧妙安排和灵活运用。从古至今,在歌唱艺术中都十分强调呼吸的重要性,并把它摆在歌唱的首要位置,这些是有科学道理的。世界著名声乐教育家卡鲁索曾说过:"一旦掌握了呼吸的艺术,学生也就算走上了可观的艺术高峰的第一步。"在声乐学习中,常会遇到这样一些问题,学生在歌唱时旋律的流畅性差,喉头滞重,声音的柔韧性差,憋气、吊气,声音位置不高、长音完成不好,无法进行声音的强弱变化等,这些均与歌唱的气息有关。如果解决了歌唱的呼吸这一难题,声音便会变得自然、流畅、柔和圆润,因此有种说法:歌唱技术的百分之九十在于掌握呼吸法。

四、歌唱呼吸方法的运用

当今世界上学习声乐的人们基本都推崇胸腹式联合呼吸法。它既克服了胸式呼吸法气息过浅的毛病,又克服了腹式呼吸法气息过僵过死的问题,充分利用横膈肌、肋肌、腹肌控制气息的作用,因而人们普遍认为这是一种最完善的呼吸方法。在做这种气息练习时,首先应充分保持轻松愉快的心情,颈部、面部肌肉自然放松,两肩下放,挺胸,用口鼻同时徐徐地吸入空气至肺叶底部,使横膈膜下沉,这时胸廓扩张,两肋向两旁伸展,横膈膜下凹,以扩大肺的气容量,小腹略向内收,这时便感觉在脐间有一股力量,这股力量便是人们通常所说的"丹田之气"。这种力量的形成是需要横膈肌的下沉和下小腹的微收,通过上下力量的对抗造成气息的支持点。建立在这种呼吸法上发出的声音是结实有力的。胸腹式联合呼吸法的优点是气息深、速度快、容量大、控制力强、声音弹性好。

第四章
歌唱的共鸣

教学目标

了解人体的共鸣器官；区分共鸣区的种类；认识歌唱共鸣的作用。

一、人体共鸣器官

正确的歌唱发声，除了气息的支持，还必须很好地发挥各共鸣腔体对发声所起的作用，这样才能取得好的声音效果。如果呼吸是歌唱发声的动力，那么共鸣则是歌唱发声应遵循的路线或轨道。只有进入了预定轨道，才能使声音在音质、音色、音量及声音的穿透力等方面得到进一步的发展。

二、歌唱中共鸣区的种类

根据人声的特点，形成低音、中音和高音三个声区，即胸声区、混声区和头声区。共鸣腔体的种类与声区的种类基本上是处于相互对应的关系。

（1）胸声区以胸腔共鸣为主，口腔共鸣次之，头腔共鸣再次之，要求声音浑厚低沉。

（2）混声区以口、咽、喉为主要共鸣腔体，同时适度配合调节胸腔共鸣与头腔共鸣，要求声音圆润流畅。

（3）头声区以头腔为主要共鸣腔体，口腔次之，胸腔共鸣更次之，要求声音高亢明亮。

这里特别要提出的是，四个共鸣腔体在实际的演唱过程中其实是一个统一的共鸣整体，它们是互相依托、相辅相成的。每个声区除主要共鸣腔体作用外，其他共鸣腔体也

· 11 ·

必须作出相应的辅助动作。

三、歌唱共鸣的作用

不少人认为歌唱的重点在咽部。其实咽部对于歌唱者来说只是一个共鸣腔体而已，它只能完成歌唱基音的共鸣作用。咽部是音波向上的必经之道，声乐教师常用"打哈欠""提笑肌""闻花香"等来启发学生，其目的就是让学生提起软腭，拉紧咽壁来体会咽部扩张时的感觉。咽腔在处于静止状态时，这个空间是不存在的，只有当我们打开口腔，提起软腭，拉紧咽壁时，这个腔体才会形成，也只有做到这一点时，它才能被利用，才能发挥出应有的作用。

四、训练面罩共鸣的方法

（1）微笑演唱。首先要使整个面部处于一种积极兴奋的状态之中，面带微笑，颌关节打开，让打哈欠、微笑的状态始终贯穿在整个歌唱之中，这样的声音很容易进入面罩。吉诺·贝基曾说过："老师教唱歌，只教两件事：一是打哈欠打开喉咙，二是微笑地唱，有助于声音进入面罩。"可见微笑演唱是一种求得面罩共鸣的好方法。

（2）哼唱练习。其目的就是要获得充分的鼻咽腔共鸣，以打通头腔的通道。哼唱练习要做到：嘴唇微闭，呈打哈欠状；上颚提起，鼻腔打开，呈向上运动方向；下颌、喉头顺着吸气方向，作向下运动；上下齿尽量打开，舌头平放；声音从鼻腔向上运行到额头，眉心和鼻腔有轻微的振动感，声音集中。哼唱时要体会气息对声音的支持，做到上下贯通。

（3）小声唱。小声唱容易找到真声与假声在共鸣腔体里结合的焦点，才容易找到高位置。如果把声音唱得过大、过猛，就容易造成气息发僵、声音发紧，严重的还会造成声带病变。只有能唱好弱声的人才能真正唱好强声。

（4）注意声音与气息支持点的关系。高音位置必须要以深厚的气息支持点为基础，脱离气息支持而盲目地追求声音的高位置，只能是纸上谈兵，无从做起。在歌唱中声音与气息所做的运动是一种反向运动，即声音越高，气息的支持点越低。如果处理好了这对矛盾，了解了它的对立统一规律，便能较容易地获得面罩共鸣。

第五章

歌唱的语言训练

教学目标

通过对歌唱中咬字、吐字的训练，掌握歌曲的语言风格，进一步掌握歌曲演唱的风格。

 一、歌词语言的拼读

在汉语语音中共有 21 个声母，35 个韵母。

声母，指音节开头的辅音，如胡（hu）、凯（kai）、来（lai）等字中的 h、k、l 等都属于声母。有的音节里没有声母的，称"零声母"，如耳（er）、爱（ai）等。这些声母在发音时根据气流受到阻碍的位置不同，又被分为：

（1）双唇音：如 b、p、m。

（2）唇齿音：如 f。

（3）舌尖前音：如 z、c、s。

（4）舌尖中音：如 d、t、n。

（5）舌尖后音：如 zh、ch、sh、r。

（6）舌面音：如 j、q、x。

（7）舌根音：如 g、k、h。

汉语语音的韵母主要由元音构成，有的则是由元音加鼻辅音构成的。韵母按其结构可分为单韵母、复韵母、鼻韵母三种。

由单元音构成的韵母叫单韵母，如 a、o、e、i、u、ü 等。这些元音的不同主要是由不同的口形及舌位造成的。舌头的升降伸缩、唇形的平展圆敛以及口腔的开合等都可以造成不同形式的共鸣器，进而形成各种不同音色的元音。单元音的发音特点是发音时

舌位、唇形及开口度始终不变。

由复元音构成的韵母叫复韵母。复元音指的是发音时舌位、唇形都有变化的元音。普通话中共有13个复韵母，即ai、ei、ao、ou、ia、ie、ua、uo、üe、iao、iou、uai、uei。

复韵母的发音特点是从一个元音的发音状态迅速向另一个元音的发音状态过渡，其舌位的高低前后、口腔的开闭、唇形的变化都是逐渐演变的，而不是跳动式的突变，发音时气流不中断，中间没有明显的界限，发出的音形成一个整体。

由元音和鼻辅音的构成的韵母叫鼻韵母。鼻韵母共有16个，即an、ian、uan、üan、en、in、uen、ün和ang、iang、uang、eng、ing、ueng、ong、iong。

鼻韵母的发音特点是：元音同后面的辅音不是生硬地拼合在一起，而是鼻音色彩逐渐增加，这样由元音的发音状态向鼻辅音过渡，最后发音部位闭塞而形成鼻辅音。

a、o、e、i、u、ü、ê七个韵母均可构成语言。凡与声母相拼的"出声"后的主要发响韵母，与下一语言相连时收声，口型不动，不用归韵。

普通话的全部音调分属四种基本调值。按照传统习惯，可分为阴平（一声）、阳平（二声）、上声（三声）和去声（四声）四种。声调的抑扬顿挫，有利于表达语言的韵律感。

只有充分地了解、掌握了汉语语言的发音及其规律以及咬字、吐字的方法等，才可能完整地表达出歌曲的思想。在实际演唱过程中，不应把咬字、吐字与歌曲的语言及旋律割裂开来，应从歌曲的词意、音乐形象及语言性格等方面来研究咬字、吐字，从而使生动清晰的语言与优美动听的旋律结合起来，充分地挖掘、反映出声乐艺术的表现力。

二、歌唱的咬字、吐字

1. 咬字、吐字

歌唱的语言表达是声乐学习者应充分重视的一个问题。歌唱是语言与音乐相结合的一门艺术，它能十分直观地刻画出深刻丰富的音乐形象。在歌唱中咬字、吐字贯穿于始终，它是艺术的总体现。帕瓦罗蒂曾说过："我愿意重复我说过的意见，我所唱的词，如果吐字不清，不仅破坏了意境，而且会给观众带来反感。吐字的问题，需要下很大的功夫，一直到我成为歌唱家。"

歌唱是建立在语言艺术上的艺术，歌唱的吐字无论是在呼吸的方法，还是在共鸣腔体的运用等方面均与日常说话有很大的差别。日常说话时咬字、发音的过程较快，字的头、腹、尾转换自然、短促，大都采用胸式呼吸来讲话，大声说话的时间不多，且只需把话讲清楚就行了；歌唱的吐字发音一般过程较慢较长，字的头、腹、尾转换较夸张有力，

且通常是采用胸腹式联合的呼吸方法来完成咬字、吐字的全过程。可以说，日常生活中的说话与歌唱中的语言既有相同的一面又有不同的一面，既不能把它们等同起来，又不能把它们对立起来，要充分运用歌唱的状态来做好咬字、吐字的全过程，避免歌唱语言含混不清，使歌唱的内容能清楚地传达给听众。

2. 歌词的发音

在歌唱中，一般把字分成字头、字腹和字尾三部分，其特点是：字头短，字腹长，字尾清。

字头指发音时开头的声母部分，它在音符中所占的时值是很短的。在演唱字头时要注意咬得准确清楚，具有一定的力度和弹性。它是歌唱中字腹的延长和音乐节奏的重要保证。我国传统唱法中十分强调声母的"喷口"，意指字头的发音要像"喷"一样的敏捷、结实、清晰而迅速。需指出的是，在歌唱中要求发好字头的音并不等于把字头咬紧、咬僵，应加强其字头发音的弹性，做到紧而不僵、松而不懈，因为如果字头的发音不正确，不仅影响声音的力度，同样也影响吐字中韵母的响亮程度。

字腹是由韵母组成，它在歌唱中声音最具亮度和穿透力，也是歌唱的运腔、拖腔最长的一部分。掌握韵母的发音是歌唱的关键，因为它是一种服从共鸣需要的吐字。从声音纵、横两方面分析：纵方面要求上、中、下三个声区的统一；横方面要求所有的母音都要一致，即在气息的控制下，与声音走到一条线上，从而使声音圆润、气息饱满。字腹在演唱中要求音值延伸不变形，避免由于口形变化而影响声音的清晰度，同时发挥主要母音的共鸣作用，使声音富有穿透力。

字尾是指字的结尾部分。在歌唱发声中，凡是有字尾的字，都应把尾音收住，字尾收音不分明，会影响整个词义的表达。通常把收住字的尾音称为"归韵"，在演唱歌曲时，如果不注意归韵，可以说一个字只唱了一半，所以收住字尾是吐好每个字的关键。

三、歌曲的语言与歌曲风格

歌唱的语言直接影响到歌曲的作品风格。如中国歌曲和外国歌曲、中国艺术歌曲和中国民歌、东北民歌和四川民歌等，它们都有各自独特的语言表达方式。只有充分掌握这些语言的特点，才可能完美地演绎出作品的艺术风格。

为了更好地解决歌唱中的语言问题，必须从理论上去了解汉语语言的特点，掌握其发声规律。声乐学习者都知道，汉语普通话是我国通用的标准语言，要唱好歌曲，首先必须讲好普通话，这样才可能做到"字正腔圆"。

第六章
歌唱的发声练习

教学目标

掌握歌唱的几种发声练习。

发声练习是歌唱发声的一种综合性基本技能的训练。学习声乐必须从最基本的发声练习开始。

一、哼鸣练习

记谱时常用 hum 或 m 表示哼唱。哼唱又称闭口音，俗称哼鸣。因哼鸣时眉间有振动感，在发音之前，应先练习闭口哼唱。哼鸣可以调节呼吸和发声器官，调节声音的高位置，容易得到声音的共鸣。哼鸣在中声区较易，正确的哼鸣有助于嗓音训练，能减轻嗓音的负担。错误的哼鸣，尤其是在高声区，对嗓音是有害的。

（1）1=C 4/4

| 1 - - - | 1 - - - ||

嗯（hum）

（2）1=C 2/4

| 3 2 | 1 - ||

嗯（hum）

（3）1=C 4/4

| 5 4 3 2 | 1 - - - ||

嗯（hum）

练习要求：嘴唇轻闭，舌尖轻抵下牙内，上下牙齿松开，下腭、颈部、喉腔自由放松，柔和地吸气、呼吸，发声的通道全部打开，声音从高位置发出，鼻、齿、唇感到轻微的颤动，哼唱时始终保持吸气的状态。

二、连音练习

连音是歌唱发声最重要的基础之一，只有将圆润、纯美、流畅的声音连接在一起，才能使音乐完整。连音唱法是歌唱的重要表现手段。

（1）1=C 2/4

3 2 | 1 — ‖

绿（lü）

（2）1=C 4/4

5 4 3 2 | 1 — — — ‖

喏（nuo）

（3）1=C 4/4

5 6 — — | 5 3 1 — ‖

那（na）　　　哪（na）

（4）1=C 4/4

5̲6̲5̲³ 4̲5̲4̲³ 3̲4̲3̲³ 2̲3̲2̲³ | 1 — — — ‖

绿（lü）

练习要求：呼吸器官和发声器官应处于自然、从容、舒展的状态。从自然声区开始，可作半音上行、下行的练习。每条练习都要柔和、均匀、连贯，起音、收音要保持在高位置上。

三、顿音练习

顿音唱法是歌唱发声的重要技法之一。顿音是由气息灵活的控制，声带快速的开、合交替，而发出的轻巧、短促、有弹性的声音，是歌唱的重要表现手段之一。

（1）1=C 4/4

3 0 3 0 3 0 3 0 | 3 0 2 0 1 0 0 0 ‖

吁（u）

（2）1=C 4/4

5 0 5 0 5 0 5 0 | 5 5 5 5 5 0 0 0 ‖

啊（a）

（3）1=C 4/4

1 5 5 5 5 4 3 2 | 1 5 5 5 5 4 3 2 | 1 0 0 0 0 ‖

喏（nuo）　　　那（na）

（4）1=C 4/4

5 5 5 5 | 6 5 3 0 | 5 4 2 0 | 4 3 1 0 | 5 5 5 5 | 6 5 3 0 | 5 4 2 0 | 1 0 0 ‖

喏（nuo）　　　　　　　　　　　　那（na）

练习要求：发音前，必须先想好所要发出音的准确音高是轻巧、短促而有弹性的声音。要快速吸气，保持气息。在一瞬间声带迅速合拢，气息灵巧地配合发出声音。如用轻声咳嗽，体会声带开合与气息的配合。从中声区开始练习，在逐步向低、高声区扩展。低声区注意声带的闭合，不漏气；中声区注意声音均匀；高声区注意保持呼吸器官与发声器官的畅通。

四、打开喉咙练习

为使声音通畅，保持高位置，必须打开喉咙，稳定喉器，使声音顺畅地"流出"。

（1）1=C 2/4

1 1 | 1 - ‖

那（na）啊（a）

（2）1=C 2/4

1 7 6 | 5 4 3 2 | 1 1 7 | 6 5 4 3 | 2 1. ‖

哎（ai）　　　　啊（a）

练习要求：学会张嘴唱歌，即将上、下牙齿松开，有下巴松松的"掉下来的"感觉，舌尖松松地抵下牙。唱八度音程时，从低到高，母音不断裂，要连起来唱，口腔同时从小到大张开。气息通畅地配合，发出圆润、通畅自如的声音。

五、快速灵活的练习

声音从缓慢柔和到快速灵活的练习，是歌唱发声必须掌握的技能。气息的控制要更加均匀适度，发声器官更加自如协调，才能做到灵活快速。

（1）1=C 2/4

1 2 3 3 4 5 | 5 6 5 4 3 2 1 ‖
LaLaLa LaLaLa LaLaLaLaLaLaLa

（2）1=C 2/4

1 2 3 4 5 6 5 6 | 5 6 5 6 5 4 3 2 | 1 — ‖
LaLaLaLaLaLaLaLa LaLaLaLaLaLaLaLa La

（3）1=C 2/4

1 2 3 4 5 6 7 i | i̇ 2̇ i̇ 2̇ i̇ 2̇ 1 7 6 | 5 4 3 2 1 ‖
LaLaLaLaLaLaLaLa LaLaLaLaLaLaLaLa La La La La La

（4）1=C 6/8

1 1 | 6 6 6 4 6 | 5 6 5 4 3 4 5ˇ 6 5 | 4 0 5 4 3 0 4 3 | 2 3 2 1 7 2 | 1 ‖
La La LaLa La La La LaLaLaLaLa La La LaLaLaLaLaLa LaLa LaLaLaLa La La

练习要求： 声音要灵活，首先要放松舌头，保持吸气状态，口腔放松，软腭抬起，舌尖灵活有弹性地上下轻松地活动。

六、元音练习

a、e、i、o、u、ü 母音在唱歌中经常要运用，正确地发好母音，才能增强歌曲的歌唱性，表现出声音的丰富多彩。

（1）1=C 4/4

5 5 5 5 | 5 — #5 — ‖
啊 鹅 衣 喔 乌 吁
a e i o u ü

（2）1=C 4/4

1 2 3 4 | 5 4 3 2 | i — — — ‖
u o a e i o a o u

（3）1=C 4/4

1̂3 2̂4 3̂5 4̂2 | 1 - í - ‖
a e i o u u

（4）1=C 4/4

1̂3 3̂5 5̂í 1̂5 | 5̂3 3̂1 í - ‖
a e i o u u

练习要求：每个母音都要在同一高位置上发出，软腭抬起，口腔张圆，音与音之间应均匀、圆润、连贯，始终保持正确的口形。

七、旋律音练习

（1）1=C 2/4

1 3 2 4 | 3 5 4 2 | 1 - ‖
mi ma mi ma mi

（2）1=C 2/4

5 6 5 | 4 5 4 | 3 4 3 | 2 3 2 | 1 - ‖
 (3) (3) (3) (3)
mi ma mi ma mi

（3）1=C 2/4

1 2 3 4 | 5 6 7 í | 2̇ í 7 6 | 5 4 3 2 | 1 - ‖
mi ma mi ma mi

（4）1=C 2/4

1 3 5 í | 3̇ í 5 3 | 1 - ‖
mi ma mi

这类练习重在训练横膈肌的控制与气息的保持能力，歌唱者演唱时要求气息深入，声音要连贯圆润、平稳流畅而无痕迹。

八、顿音、连音练习

（1）1=C 2/4

5̌ 3̌ 1 | 5 3 1 ‖
mi mi mi ma

（2）1=C $\frac{3}{4}$

1 3 5 i 5 3 | 1 3 5 i 5 3 | 1 — — ‖
mi ma

（3）1=C $\frac{2}{4}$

1. 2 3. 4 | 5. 4 3. 2 ：‖ 1 — ‖
Po Li Po Li Po Li Po Li Po

这类连音与顿音的综合练习，有利于训练气息的灵活性和锻炼腹肌与横膈肌控制气息的能力。在做这类练习时，应由易到难，由简到繁，由慢到快，逐步进行。

九、咬字、吐字练习

发声练习的目的，归根到底是为了更完美地演唱歌曲。因此，必须要注意咬字、吐字准确、清晰。正确地掌握语言的四声，明确汉字语音的结构规律，将歌唱曲调与咬字、吐字结合起来进行。

（1）1=C $\frac{3}{4}$

5 3 1 | 5 3 i ‖
红 太 阳　照 四 方

（2）1=C $\frac{2}{4}$

1 2 3 4 5 0 | 5 4 3 2 1 0 ‖
我 们 多 快 乐　我 们 多 幸 福

（3）1=C $\frac{4}{4}$

1 3 5 i | 5 3 1 — ‖
朵 朵 鲜 花　齐 开 放

（4）1=C $\frac{4}{4}$

i 7 6 5 | 4 3 2 1 ‖
春 天 来 了　多 么 美 好

练习要求：练唱前，将每个字按照出声（字头）、引长（字腹）、归韵（字尾）的咬字方法，先念几遍，再结合发声练习，以字带声，力求做到字正腔圆，声情并茂。

第七章
歌曲的艺术处理

教学目标

了解歌曲处理对演唱的重要性；了解歌唱者提高艺术修养的途径；了解演唱歌曲选择的方法。

 一、歌曲处理对演唱的重要性

音乐是一门听觉的艺术、时间的艺术、情感的艺术，它最能直接地反映社会现实生活，表达人的思想感情。而声乐又是人们最能接受的一种艺术形式，它通过语言和旋律的有机结合，直接地抒发人们的内心情感。通过对声音的严格训练，歌唱者在气息的控制，共鸣的运用，真假声的结合，咬字、吐字、音色、音量的变化以及音域的拓展等方面打下了坚实的基础，使歌唱者具有一定的演唱水平。为了更好地表达歌曲所体现的思想感情，传递给观众美的艺术效果，还必须认真地分析和处理好作品，在忠实原作的基础上，大胆地进行再创造，这便对每个歌唱者提出了更高、更新的要求。

 二、如何提高歌唱者的艺术修养

娴熟的声乐技巧解除了歌唱者的后顾之忧，而一个有艺术修养的人，就更善于充分运用声乐技巧，恰到好处地完成和处理好艺术作品。有不少歌唱者，虽然具有较为纯熟的演唱技巧，但由于他们阅历浅，知识面狭窄，对歌曲所产生的历史背景、所体现的风

土人情，甚至对于歌词的内涵都不能作出正确的理解和分析，因而就不可能表现出歌曲的深刻含义和意境来。那么怎样才能提高歌唱者的艺术修养呢？

1. 演唱者要做到深入生活，获得丰富的生活经验

艺术源于生活，而又高于生活。艺术家的创作都是与生活经验密切相关的，不同的人从不同的角度摄取对自己有益的东西，反过来又从不同的角度去反映和表现生活。作为美的使者，歌唱者应深入到生活中去，汲取艺术的养料，因为只有生活才是艺术的唯一源泉，歌唱者应牢记这一准则，用歌声反映时代的特色和风貌。

2. 歌唱者要有进步的世界观

纵观人类历史上杰出的艺术家，无一不是具有那个时代先进或进步的世界观。世界观是艺术家的灵魂，决定着艺术家艺术作品的倾向，同时也影响着艺术家的艺术实践活动。作为新时代的歌唱者更应该具有为时代而歌唱的世界观。

3. 要有广博的文化知识

声乐并不是常人所认为的张开口唱唱歌那样简单的事情，而是一门集生理学、声学、解剖学、物理学、力学为一体的综合艺术。因此，要学好声乐，除了应具备较高超的发声技巧外，还须广采博览，在文学、历史及其他艺术学科等方面多下功夫，从中汲取营养，才能使歌唱水平得以真正的提高。

三、选择适合的演唱歌曲

歌曲的选择对演唱者来说是十分重要的。演唱者可根据本人的自身条件如嗓音特点、个人气质、文化修养等来选择歌曲。如：花腔女高音可选择一些欢快、带花腔技巧的歌曲演唱；抒情女高音可选择一些速度稍慢、抒情性较强的歌曲演唱；戏剧女高音则可选择一些戏剧性较强的歌曲演唱。无论选择哪一类型的歌曲，都要从实际出发，注意选择最能表现自己的音色、音域和技巧的歌曲。

1. 认真分析处理好每一歌曲

演唱一首歌曲，首先必须对作品进行深入细致地分析，了解作品创作的时代背景，分析作者在歌曲中所提示的表现意图，正确地把握作品的基本思想，然后运用各种表现手法去处理歌曲。

2. 旋律是音乐的主要表现手段，它是歌曲的灵魂

演唱者要熟悉作品旋律并仔细捉摸其中的韵味，把握好作品的各种特点，处理好每一个细节，特别是对各种装饰音如倚音、波音、颤音、滑音等的处理。而其他诸如节奏、节拍、调性、调式、力度、速度等音乐的各种要素，无一不是演唱者所力求达到的最佳效果。如果对任何一种把握不准确，势必破坏歌曲的完整及表现力。

3. 把握歌曲的总体风格

所谓风格是一个作家作品的内容和形式所具有的独特性。对歌唱艺术来说，风格就是演唱者对音质、音色、音量、语言等方面的音乐处理而具有的独特个性。由于人类社会各个历史阶段、各个国家、各个民族及生活环境的不同，逐渐形成了不同语言、生活习惯、风土人情、社会意识、审美理想、传统喜好等特性，这些特性体现在作品中，便形成了歌曲的艺术风格。演唱者只有把握了作品的整体风格，才有可能演绎出个人的艺术风格，使演唱真正达到完美的境界。

在演唱歌曲时，往往要求歌唱者要"以情带声，声情并茂"，要"发于内而形于外"，做到内外的和谐与统一。"内"即歌唱者的内心涵养，"外"即歌唱者对行腔、各种技巧的运用。这说明歌唱者除声乐技巧外，还更应该注重个人气质、内涵的培养。作为一个歌唱者，要想用歌声去感动观众，并不是一件容易的事。有人说一个歌唱者的艺术修养为第一性，而声乐技巧为第二性，足见加强艺术修养对一个歌唱者来说是举足轻重的。

第八章

声乐唱法

> **教学目标**
>
> 介绍声乐的三种演唱方法。通过不同唱法掌握发声位置的变化，从而掌握不同声乐作品的风格。

声乐的演唱方法包括美声唱法、民族唱法和通俗唱法。

一、美声唱法

美声唱法是产生于17世纪意大利的一种演唱风格，由朱利奥卡契尼在《新音乐》一书中首次提出。美声唱法以音色优美，富于变化；声部区分严格，重视音区的和谐统一；发声方法科学，音量的可塑性大；气声一致，音与音的连接平滑匀净为其特点。这种演唱风格对全世界有很大影响。现在所说的美声唱法是以传统欧洲声乐技术，尤其是以意大利声乐技术为主体的演唱风格。在文艺复兴思潮的影响下，逐渐产生了歌剧，美声唱法也逐渐完善。作曲家的创作，使歌剧突破了以往的唱法。歌剧中要求咏叹调和宣叙调相结合；要求合唱和重唱相结合；宣叙调需要足够的气息支持，要求明亮优美的声音能穿透交响乐送到观众耳边。歌剧的出现，使美声唱法趋于完善。

美声唱法又称"柔声唱法"。它要求歌者用半分力量来演唱。当高音时，不用强烈美声唱法的气息来冲击，而用非常自然、柔美的发声方法，从深下腹（丹田）的位置发出气息，经过一条顺畅的通道，使声音从头的上部自由地放送出来（即所谓"头声"）。

二、民族唱法

民族唱法是由中国各族人民按照自己的习惯和爱好,创造和发展起来的歌唱艺术的一种唱法。民族唱法是在我国各个社会文化历史发展时期中各地区、各民族间流传着不同的歌唱艺术方法、歌唱艺术形式和流派唱法艺术体系的总和,其中包括各民族的民歌、戏曲和说唱艺术。中国式民歌的唱法接近中国语言的说话状态,在口腔,在齿唇,重辅音,要求"像说话一样唱歌"。

民歌唱法的特点是声音听起来很甜美、吐字清晰、气息讲究、音调多高亢。民族唱法包括中国的戏曲唱法、说唱唱法、民间歌曲唱法和民族新唱法等四种唱法。由于民族唱法产生于人民之中,继承了民族声乐的优秀传统,在演唱形式上是多种多样的,演唱风格又有鲜明的民族特色,语言生动,感情质朴。因此,在群众中已深深扎根,成为人们不可缺少的精神食粮。

三、流行唱法

流行唱法(通俗唱法)在我国起源比较晚,早期的多带有地方戏曲或民歌特色。现在的通俗歌曲,因为加入了很多外来因素,对歌手的综合素质要求更高。只有建立在科学的用气及发声方法上的通俗歌手,才能够尽可能地减少对声带的损害,也更大程度地发挥歌唱的水平。因此,学习声乐基础是学习通俗唱法的前提。

流行唱法的风格多样,没有固定的模式,演唱风格追求自然、随意,强调用自己最真实的声音歌唱,从而体现声音的个性化与特色,感情自然流露,表演有很强的即兴性和煽动性,主要利用话筒等音响设备扩大制造声音效果,并且经常借助舞蹈、和声、电子乐队伴奏和一些高科技手段渲染舞台气氛,是一门集音乐、形体、舞蹈、表演等于一体的综合表演艺术。

流行唱法声音的主要特点是完全用真声唱,接近生活语言,轻柔自然。一般说来,其演唱注重掌握语言的韵律,讲究咬字、吐字的清晰、委婉,并在演唱中经常运用轻声、气声以及颤音、滑音、音色变化等装饰性技法。

第九章

儿童歌曲的演唱

> **教学目标**
>
> 探索儿童的发声特点;通过对儿童歌曲的演唱,实践感受儿童歌曲的风格。

一、儿童歌曲

1. 什么是儿歌

我国古代称儿歌为童谣或童子谣、孺子歌、小儿语等,《左传》中有"卜偃引童谣"的记载。它原属民间文学,随着社会文明的进步,儿歌才成为儿童文学的重要形式之一。"儿歌"这一名称在我国的正式使用,是在五四运动时期。

儿歌是以低幼儿童为主要接受对象的具有民歌风味的简短诗歌。它是儿童文学最古老也是最基本的体裁形式之一。儿歌中既有民间流传的童谣,也有作家创作的新儿歌。

2. 儿歌的特点

(1)内容浅显,思想单纯。儿歌的内容十分显浅,易为幼儿所理解,或单纯集中地描摹、叙述事件,或于简洁有趣的韵语中表明普通的事理。

(2)篇幅简短,结构单一。儿歌的篇幅应当短小精巧,结构应当单纯而不复杂。常见儿歌,一般有四句、六句、八句,当然也有较长的。就每句所组成的字数看,有三言、四言、五言、七言、杂言,三字句、五字句、七字句是基本句式。

(3)语言活泼,节奏明快易唱。儿歌的传播在很大程度上是通过游戏方式来实现的,所以要求其作品适宜诵唱,并能与游戏过程相配合,必须呈现出鲜明的音乐性和节奏感。

富有音乐感、节奏明朗、生动活泼的儿歌语言可以引起幼儿的美感、愉悦感，激发他们学习语言的积极性。因此，无论是传统儿歌还是创作儿歌，也无论是世界上哪一个民族的儿歌，都具备合辙押韵、节奏明快易唱、语言活泼的特点。

有些儿歌还采用叠词叠韵，使用摹声词及叠词叠韵，表现出汉语语言的音响美、回环美与活泼生动，切合幼儿学习语言需反复记忆的特点。

二、儿童如何演唱

唱歌是幼儿日常生活中最快乐的事情之一。孩子往往以学会不少歌曲而沾沾自喜，大人也希望能看到自己的孩子边唱边做动作的那种天真烂漫、活泼可爱的情趣。

幼儿学歌，不仅能给家庭带来愉快，更重要的，它是一种美育教育，孩子们很乐意在歌曲的艺术形象中受到感染，得到教益。从而在潜移默化中陶冶他们的品格，丰富他们的感情，提高他们的艺术修养，发展他们的智力。所以，歌唱能增进幼儿的身心健康。

有些父母自己喜欢唱什么歌，教孩子也唱什么歌。幼儿唱成人的歌曲是有害无益的。那么，怎么样选歌，教歌呢？应该根据幼儿的心理特点和生理特点，注意以下三方面：

（1）歌曲要符合幼儿的理解能力和接受能力。

（2）歌曲要符合幼儿歌唱发声的生理条件。因幼儿正在成长阶段，声带只有成人的二分之一左右，因此，音域比较狭，一般只有五、六度至八度左右。音区也不能太高。幼儿肺活量比成人小得多，因此歌唱时气息较短，音域也不可能太大。

（3）歌曲篇幅不能太长，并要注意歌曲的形象化和趣味性。

在教幼儿歌唱前，一般首先让孩子理解歌词的内容。为了使孩子易于理解歌曲的内容，可把歌词编成有趣的小故事讲给孩子听，然后再教唱。幼儿对理性的说教毫无兴趣，但他们善于模仿，教唱宜用听唱法和跟唱法。父母有声有色地唱几遍（有伴奏最好）。再唱一句让孩子跟一句，歌唱要用普通话来咬字、吐字，启发孩子唱得好听、自然，而不是挺胸凹肚唱得越响越好。

为了保护儿童的嗓子，除了不要唱得过多、过响、时间过长外，还要注意在他们身体不好，发音器官有病变（如感冒、声带水肿、扁桃腺炎等）时不唱或者少唱。

幼儿发声练习曲必须生动、形象、有情趣才合孩子口味，模仿生活中各种音响或小动物的叫声来进行唱歌技巧的训练。通过对各种音响和动物叫声的模拟，使幼儿自然掌握韵母的口型和发音部位，从而掌握连音、跳音以及强、弱等要领。这种训练方式能激起孩子极大的学习兴趣。可采取齐唱、对唱、领唱齐唱等形式，也可以加入简单的和声训练。

第十章
合唱与指挥

> **教学目标**
> 了解合唱的基本知识及合唱指挥手势；拓展歌曲演唱的视野，为今后的实际工作应用，培养更全面的能力。

一、合唱指挥手势图解

在团体歌唱或乐器合奏时，由指挥者用指挥棒或者徒手来打拍，叫作"拍节法"。指挥者要以适当的速度在空间中画出图形，暗示出强弱缓急；通常双手是以强拍的周期性往复循环而相应的作出对称动作，强拍是由上向下，弱拍是由下向上。

指挥的姿态要求如下：

（1）躯干稳直、泰然。不能弯腰曲背，前弓后仰，不要耸肩，防止不必要的移动和转向，可以适度地含胸拔背。

（2）头部做到自然仰面，便于看见全体演唱、演奏者，也便于演唱、演奏者看清指挥。

（3）随时用目光提掣大家注意，辅助手的动作预示某个重要转折或某个关键瞬间的到来，并能启示声部的进入。

（4）脚是站立的根基，身体重心交替置于双脚或转移于左右脚之间，双脚基本平或稍有前后，如"稍息"的位置。重心的转移随着音乐的需要自然地进行，但不宜太多，更不能随意走动、下蹲。当然不是绝对的，一切都要符合指挥任务的需要。

（5）双肩坦然而松弛，大臂微张，千万不要夹紧，肩关节随时都是放松的，双手完全得到解放，可以随意往任何方向自如挥动。

（6）腕、掌、指是最灵巧而富于表现力的部位，也是音乐指挥最得力的工具和武器，

(第2版)

小臂、大臂，甚至肩和身体的活动往往也是为了这个"终端"而配合活动的。一般的基本姿势是手掌向下，不握拳，腕关节不下垂，不松劲，稍稍向前而不高仰，手指不强制地呈弧形微弯，如握小皮球状，能够随意地做任何动作。双手抬举的高度，伸出的远近，根据所指挥的作品风格及演出的规模、场合等各方面因素而调整。初学时取略低于胸肋的位置，便于松弛地学习基本动作。

二、指挥法图解

（1）二拍（2/2、2/4、2/8）：强拍，弱拍。基本走向是第一拍从上向下，略由里向外进行，第二拍返回，如图10-1所示。在指挥实践的时候，除了动作要明确，精神要集中和饱满以外，通常因为要照顾到演唱时的流畅，划拍过程往往也是比较圆顺和线条化的。

（2）三拍（3/2、3/4、3/8）：强拍，弱拍，弱拍。第一拍强拍的击拍动作向下进行后，反射动作由里侧向上弹起，以便于连接第二拍指挥动作，但注意不要让手掌或前臂产生交叉。第二拍弱拍的击拍动作向外侧进行（略斜向下），幅度不宜过大，反射动作顺势向上弹起。第三拍弱拍顺着第二拍反射动作自然回落之势，向下方作第三拍击拍动作，第三拍反射动作由里向上弹起，如图10-2所示。

（3）四拍（4/2、4/4、4/8），是一种复拍子，它的强弱周期性规律是：强拍，弱拍，次强拍，弱拍。第一拍强拍，两手应保持适当距离，向下作击拍动作，反射动作沿击拍动作自然向上弹起，注意不要过分斜向外侧。第一拍的反射动作实际上也成为指挥第二拍的准备动作了。第二拍弱拍，指挥动作在第一拍指挥动作的里侧，击拍动作幅度相应收小，反射时两手不能产生交叉，至多两手掌部稍有重叠。第三拍是次强拍，击拍动作向外侧进行（略斜向下），反射动作顺势向上弹起。第四拍是弱拍，顺着第三拍反射动作自然回落之势，向下方作第四拍击拍动作，反射动作由里侧向上弹起，如图10-3所示。

（4）六拍（6/2、6/4、6/8），是一种复拍子，它的强弱周期性规律是：强拍,弱拍,弱拍,次强拍，弱拍，弱拍，如图10-4所示。

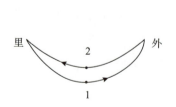

图10-1　二拍的指挥图示

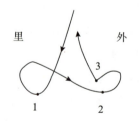

图10-2　三拍的指挥图示

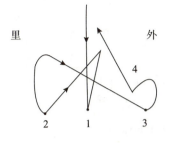 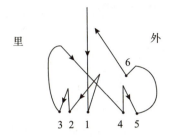

图10-3　四拍的指挥图示　　　图10-4　六拍的指挥图示

三、合唱训练

合唱歌曲不是每个人都从头到尾一直唱下来的，当中穿插有和声、轮唱、领唱等形式，所以为了在排练和演出时有利于声部间的配合，便于指挥、合唱、领唱三者间的合作，合唱队形要合理编排，通常是略成弧形。当然，队形不是一成不变的，也可排成"一"字形，其他队形也可以，只要把握一条原则，就是达成指挥与合唱队的合作。

基本的合唱队形确定后，就是如何来编排了，编排队形时主要考虑以下四个方面：

（1）首先考虑的是身高，合唱队要整齐、和谐，给人一种美感。通常是中间高，两侧低，也可根据舞台的高低来确定前后排的身高。

（2）一声部在左，二声部也就是和声在右，这样便于指挥。

（3）把一些唱得比较好的歌唱者最好放在中间的位置上，这样便于带动大家，也是合唱队的支柱，中间也是麦克风的位置。

（4）领唱和朗诵通常在第一排的左侧，突出的一个位置，也可在队形中间。

四、合唱排练注意

合唱团团员声部的选择（分声部）注意以下五个方面：
(1) 学生的音域情况；
(2) 学生的音色情况；
(3) 音量平衡的需要；
(4) 学生个人的愿望；
(5) 学生音色的变化情况。

五、合唱声部分部的划分

二声部：高声部（c1-f2），低声部（a-d2）。
三声部：高声部（c1-2），中声部（a-2），低声部（g-d2）。
四声部：高一（S1），高二（S2），低一（A1），低二（A2）。
合唱队形排列：排练时的座位最好按演出的队形排列。

六、合唱排练的步骤

（1）介绍歌曲，范唱。
（2）视唱曲谱（用轻生唱，应让全体视唱各声部曲谱）。
（3）分声部唱歌词（可只唱自己的声部，要求在音准、节奏、发声、吐字等方面都唱好）。
（4）合唱练习（克服难点，对手势、歌曲形象的理解）。
（5）艺术处理（整个排练过程中都要注意歌曲艺术形象的塑造）。

七、合唱队队形安排的方式

（1）——男低音声部——男高音声部——
　　　——女高音声部——女低音声部——

这种的优点是两个外声部靠在一起保证合唱的音响框架；两个内声部靠在一起使和声达到最大程度的融合。

（2）——男高——男低——
　　　——女高——女低——

这种的优点是突出了高声部与低声部的合作关系，不足之处是内声部相隔较远。

（3）——男低——男高——
　　　——女低——
　　　——女高——

这种的优点是旋律突出，男声部在后面能沉住声音。

近年来，我国合唱艺术的普及和提高令人瞩目，其重要标志是群众合唱活动的广泛开展和演唱水平的大幅度提升。中国的合唱，已经从以齐唱为主的群众歌咏发展到完整多声部合唱作品的演唱乃至自如驾驭无伴奏合唱、交响合唱的兴旺时期。人们演唱水平和欣赏水平的提高，对合唱表演提出了更高的要求，对合唱表演的艺术处理更为关注和考究。

初级程度歌曲选

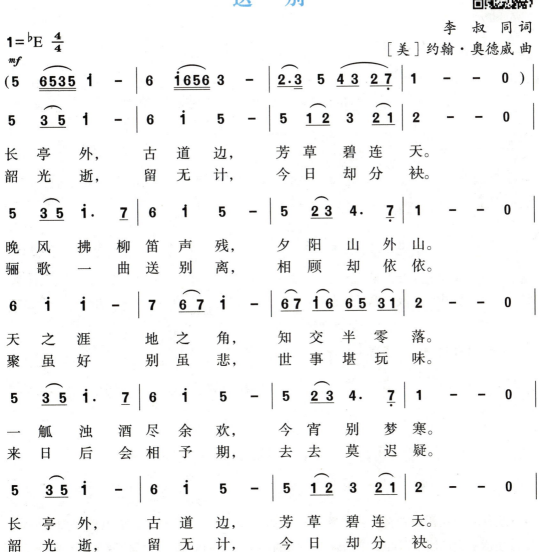

| 5 3̇ 5 i̇. 7̇ 6 i̇ 5 - | 5 2̇ 3̇ 4̇. 7̇ | 1 - - 0 :||

晚　风　拂　柳　笛　声　残，　夕　阳　山　外　山。
骊　歌　一　曲　送　别　离，　相　顾　却　依　依。

　　《送别》用的是约翰·奥德威作的曲调，但李叔同本人在作词时对曲子作过少量修改，此首作品凄迷阴柔、词浅意深但哀而不伤的词句，配以相当中国化的舒缓旋律，成为中国的名曲。

故乡的小路

1=D 3/4 4/4

回忆 深情地

陈光正 词
崔　蕾 曲

我　那　　故　乡　的　小　路，　是　我　童　年　走　过　的　路，　路　旁
我　那　　故　乡　的　小　路，　是　我　离　家　走　过　的　路，　妈　妈

盛　开　的　小　花，　给　我　欢　乐　和　幸　福。　啊！　弯　弯　的　小
抚　摸　着　我的衣裳，　轻　轻　对　我　嘱　咐。　啊！　弯　弯　的　小

路，　梦　中　我　思　念　的　路。　啊！　路　旁　的　小　花　时　刻
路，　梦　中　我　思　念　的　路。　啊！　妈　妈　的　话　儿　在　我

向　我　倾　诉。　我那条　　啊　弯　弯　的　小　路，梦　中　我　思　念　的
　　　　心　中　永　记　住。

路。　啊！　妈　妈　的　嘱　咐。　啊！　在　我　心　中　永　记　住。

　　这是一首两段体的优美抒情歌曲。4/4拍、3/4拍，D宫调式，曲调流畅而又抒情。歌曲表达了人们回忆美好童年的内心激动的心情。歌曲的第一乐段由两个乐句构成，此

段音区低而深沉，乐句都以弱拍起音开始，平稳的曲调，表达了人们带着思绪万千的心情走在熟悉的小路上，勾起了对往事美好的回忆。在第二乐句中还出现了一个临时变化音。音调上使人感到对小路是多么亲切的情感流露。

踏雪寻梅

1=E 2/4

活泼地

刘雪庵 词
黄 自 曲

3 5 5 1 2 | 3　0 | 3 6 5 1 2 | 3　0 | 3 5 | 1. 7 | 3 6 5 | 5 3 2.1 |
雪霁 天晴　朗，　　腊梅处处　香，　　骑驴　　把桥 过，铃儿响叮

1　0 | 3 5 5 0 | 2 5 5 0 | 3 5 5 0 | 1 1 1 0 | 0 1 3 5 |
当。　响叮 当，　响叮 当，　响叮 当，　响叮 当，　好 花

1 7.5 | 3 6 5 | 5 1 2 3 4 | 5 　5 | 5 3 | 2.1 | 1　0 ‖
采 得 瓶供 养，伴我书声琴 韵，共度 好时 光。

《踏雪寻梅》是由我国近现代作曲家、音乐理论家、音乐教育家黄自作曲，音乐家刘雪庵作词，创作于20世纪30年代的一首欣赏冬天自然美景的歌曲。梅花不畏冬雪，傲然绽放，吐艳枝头，千百年来人们赞美这样的精神。

花　非　花

1=D 4/4 2/4

行板 温柔地

（唐）白居易 词
黄 自 曲

5 6 5 3 | 1 2 1 6 | 5 5 1 6.5 | 3 2 1 2 - |
花 非 花，雾 非 雾，夜半 来，　天 明 去。

2 3 5 6 5 | 5 2 1 6 - | 1 6 1 5 3 5 | 2/4 6 ∨ | 2.3 | 1　- ‖
来如 春梦不多 时，去似 朝云　　无 觅 处。

《花非花》是一首单乐段结构的作品。白居易的诗大都以言语浅近，意境显露见长。但这首《花非花》却颇为"朦胧"，加之舒缓的旋律，是很好的练习声乐的发声曲目。

牧 羊 姑 娘

荻 帆 词
金 砂 曲

1=♭E 2/4

稍慢

6· 5 | 6̂1 6 5 | 3 5̂3 | 2· 3 | 5· 3 | 2̂3 1̲7̣ | 6̣ 1̲7̣ | 6̣ — |

1.对　面　山　上的　姑　　　娘，你　为　谁　放　着　群　　羊？
2.对　面　山　上的　姑　　　娘，那　黄　昏　风　吹得　好　凄　凉！

2· 3 | 6 6 5 | 3̂5 2̂3 | 1· 2 | 5· 3 3 | 2̂3 1̲7̣ | 6̣ 1̲7̣ | 6̣ — |

泪　水　湿透了　你的　衣　　裳，你　为　什么　这样　悲　　伤？悲　伤？
穿　的是　薄　薄的　衣　　裳，你　为　什么　还不　回村　　庄？回村　庄？

回原速

6· 5 | 6̂1 6 5 | 3 5̂3 | 2 — | 5· 3 3 | 2̂3 1̲7̣ | 6̣ 1̲7̣ | 6̣ — |

山　上　这　样的　荒　　凉，　　草　儿是　这　样　枯　　黄，
北　风　吹　得我　冰　　凉，　　我　愿　靠在　羊儿　身　　旁，

2· 3 | 6 6 5 | 3̂5 2̂3 | 1 — | 5· 3 3 | 2̂3 1̲7̲7̣ | 6̣ 2̲ 1̲7̣ | 6̣ — ‖

羊　儿　再没有　食　　粮，　　主　人的　鞭儿举起了　抽在　我身　　上。
再　也　不愿回　村　　庄，　　主　人的　屠刀闪亮亮　要宰　我的　羊。

《牧羊姑娘》的成功在于表达出作者的绵绵情思和对于美好人生的向往，反映出当时中国的特点，牧羊女的不幸与哀怨恰好表达出那个时代大多数中国人的感情。

大海啊，故乡

（电影《大海在呼唤》主题歌）

1=G 3/4

稍慢 深情地

王立平 词曲

(5̣ 6̣ 5· 3̣ | 5̣ 6̣ 5̣ — | 6̣ 5̣ 4̣ 1̣ 6̣ 5̣ | 5̣ — — | 3 4 3· 2̲1 | 6̣ 2 2 — |

4̣ 5̣ 4̣ 3̣ 1̣ 6̣ | 1̣ — —) ‖: 1 2 1· 7̣ | 5̣ 3 3 — | 3 4 3· 2̲1 | 6̣ 2 2 — |

小时候　妈妈　对我讲，　　大　海就是　我故乡，

海边出生 海里成长。 大海啊大海,

是我生活的地 方, 海风吹, 海浪涌, 随我飘流四 方。

大 海啊大海, 就像妈妈一 样, 走遍天涯 海角,

总在我的身 旁。 大 海啊故 乡, 大 海啊故 乡,

我 的 故 乡, 我 的 故 乡。

《大海啊,故乡》是反映海员生活的电影《大海在呼唤》的主题歌,表达了主人公对大海、故乡和母亲深挚的感情。20世纪80年代初的影片普遍有着一种经历"文化大革命"后向往新生活并愿意为祖国奉献青春的积极向上精神,这首歌曲也寄予了作者对祖国的美好祝愿。歌曲旋律流畅舒展,优美动听,平易亲切,节奏严谨。

鼓浪屿之波

1=F 4/4

张藜、红曙词
钟立民曲

中速、稍慢

1.鼓浪屿四周海茫茫, 海水鼓起波浪, 鼓浪屿遥对着
2.母亲生我在台湾岛, 基隆港把我滋养, 我紧紧偎依着
3.鼓浪屿海波在日夜唱, 唱不尽骨肉情长, 舀不干海峡的

```
1. 6̇ 6̇ - | 5̇ 7 1 2 3 | 1 - - 0 1 | 6 6 7 1·2 | 1·5 5 - 5 1 |
```
台 湾 岛， 台湾是我 家 乡。 登上日光岩 眺 望， 只
老 水 手， 听他讲海 龙 王。 那迷人的故事吸引我， 他
思 乡 水， 思乡水鼓动波浪。 思乡思 乡啊思 乡， 鼓

```
4 4 6 1·2 | 1·5 5 - 5 6 | 6 5 5 3 3 0 5 | 5 3 3 2 2 - |
```
见 云 海 苍 茫。⎫ 我 渴 望， 我 渴 望，
娓 娓 的 话 语 刻心 上。⎬
浪 鼓 浪 啊鼓 浪。 ⎭

```
3 4 3 2 6̇ - | 5̇ 7 1 2 3 | 1 - - (3 4: | 1 - - - ‖
```
快 快 见 到 你， 美丽的基 隆 港！ 港！

歌曲《鼓浪屿之波》创作于1981年，由张藜、红曙作词，钟立民作曲，1982年由著名女高音歌唱家张暴默演唱。这首歌的旋律舒展流畅，线条柔婉，感情细腻，非常优美动听，具有新颖的气息和清新的闽歌风味。歌词深情、美妙、浪漫、富有诗意，与炎黄子孙渴望祖国统一的爱国情怀形成了强烈的共鸣。歌曲包含了双重含义，歌里有鼓浪屿、日光岩，唱出了厦门的美，还有浓浓的海峡情和民族自豪感。

跑马溜溜的山上

1=G 2/4
行板

四川康定民歌
江定仙 编曲

```
3 5 6 6 5 | 6·3 2 | 3 5 6 6 5 | 6 3· | 3 5 6 6 5 | 6 3 2 |
```

1.跑马 溜溜的 山 上 一朵 溜溜的 云 哟， 端端溜溜的 照 在
2.李家 溜溜的 大 姐 人才 溜溜的 好 哟， 张家溜溜的 大 哥
3.一来 溜溜的 看 上 人才 溜溜的 好 哟， 二来溜溜的 看 上
4.世上 溜溜的 女 子 任我 溜溜的 爱 哟， 世间溜溜的 男 子

| 5 3 2 3 2 1 | 2 6. | 6 2. | 5 3. | 2 1 6. | 5 3 2 3 2 1 |

康定 溜 溜的 城 哟， 月 亮 弯 弯 康定 溜 溜的
看上 溜 溜的 她 哟， 月 亮 弯 弯 看上 溜 溜的
会当 溜 溜的 家 哟， 月 亮 弯 弯 会当 溜 溜的
任你 溜 溜的 求 哟， 月 亮 弯 弯 任你 溜 溜的

结束句

| 2 6. | 6 2. | 5 3. | 2 1 6. | 5 3 2 3 2 1 | 2 6. |

城 哟。
她 哟。
家 哟。
求 哟。 月 亮 弯 弯 任你 溜 溜的 求 哟。

《跑马溜溜的山上》又名《康定情歌》，是一首产生于四川康定的民歌。这首歌旋律舒展流畅，线条柔婉，感情细腻，优美动听。

南 泥 湾

1=♭A 2/4
中板

贺敬之 词
马　可 曲

| 5 5 5 6 1 | 3. 2 1 6 | 2 2 2 3 5 | 1. 6 5 | 1 6 3 |

花篮的 花儿 香， 听我来 唱 一 唱， 唱（呀）一
往年的 南泥 湾， 处处 是荒 山， 没（呀）人
陕北的 好江 南， 鲜花 开满 山， 开（呀）满

| 2 — | 5 5 5 6 1 | 3. 2 1 6 | 2 2 2 3 5 | 1. 6 5 |

唱， 来到了 南泥 湾， 南泥湾 好 地
烟， 如今的 南泥 湾， 与往年 不 一
山， 学习那 南泥 湾， 处处 是江

| 2 3 1 6 5 | 5 — | 5 5 3 2 2 3 | 5 5 3 2 | 1 1 6 5 5 6 |

好地（呀）方， 好地 方来 好风 光， 好地 方来
不 一（呀）般， 如（呀）今的 南泥 湾， 与（呀）往年
是 江（呀）南， 又学 习来 又生 产， 三 五 九旅

```
1 1 6 5 | 1 1 6 1 3 | 2.  3 | 6 6 5 3 5 | 1  5 0 |
```

好　风　光，　到　处　是　庄　稼，　　遍　地　是　牛　羊。
不　一　般，　再　不　是　旧　模　样，　是　陕　北　的　好　江　南。
是　模　范，　咱　们　走　向　前，　　鲜　花　送　模　范。

```
 1.2.
(5 6 5 3  2.3 | 1 2 1 6 5 | 1 1 6 1 3 | 2.  3 | 6 6 5 3 5
```

```
 3.
 1  5) ‖: 1 1 6 1 3 | 2.  3 | 6 6 5 3 5 1 6 | 5 - | 5 - ‖
```

咱　们　走　向　前，　　鲜　花　送　模　范。

《南泥湾》是一首陕北民歌，也是一首经典的革命歌曲，在它产生的那个年代，这首歌曾激励了无数人，即使今天再听这首歌时，仍然能够从中感受到喜悦与激动的心情。

难忘今宵

乔　羽词
王　酩曲

1 = G　4/4

```
1 5 6 7 6 5 - | 4 6 5 6 5 1 - | 1 4 3 4 3 2 6 - | 7 1 2 4 3 2 1 1 -)
```

```
2 3 2 1 2 3 2 5 | 5 5 5 2 4 3 2 - | 7.1 2 3 1 7 1 2 3 | 5 4 3 4 3 2 1 -
```

1.难　　忘今　宵,难忘今　宵,　不　论天　涯　与　海　角。
2.告　　别今　宵,告别今　宵,　不　论新　友　与　故　交。
3.难　　忘今　宵,难忘今　宵,　不　论天　涯　与　海　角。

```
5 6 5 4 1 3 4 5 6 5 | 2 6 5 6 4 6 5 - | 3 4 3 2 5 3 4 3 2 1 | 5 4 3 4 3 2 1 -
```

神　州万　里同　怀　抱,　共祝　愿祖　国好,祖　国　　好。
明　年春　来再　相　邀,　青山　在人　未老,人　未　　老。
神　州万　里同　怀　抱,　共祝　愿祖　国好,祖　国　　好。

```
| 6541 4655 - | 6541 4655 - | 3215 132 2 - | 3215 1355 - :‖ 3215 1311 - ‖
```

共 祝 愿， 祖国 好， 共 祝 愿， 祖国 好。
青 山 在， 人未 老， 青 山 在， 人未 老。
共 祝 愿， 祖国 好， 共 祝 愿， 祖国 好。

《难忘今宵》创作于1985年，曾多次在大型文艺晚会中作为终曲演唱，以突出晚会的主题思想。在这首歌中，作曲家采用了以级进为主、间有跳进的创作方法，使歌曲的旋律在优美婉转中带有激情。具体地说，歌曲的前四个乐句（引子之后的8小节）犹如温情脉脉地诉说；歌曲的后两个乐句（最后的4小节）拉宽了歌词的节奏，造成悠长、绵延的气势，在音调上则显得昂扬、富于激情，从而使"共祝愿，祖国好"的主题成为歌曲的高潮。

飞吧鸽子

洪　源词
王立平曲

1=F 2/2
中速

（乐谱略）

1.2.鸽　子啊　　在　蓝天上翱翔，　带上我殷切的希　望，我　的　心　　永远伴随着你，　勇　敢地飞向远方　　云　啊，
　　　风　啊，

| 3 5 5 6 | 5 3 - - | 4 - - 3̃ | 2 - - - | 2 7̇ 2̇ 6̣ 5̣ |

懂 得 你 的 使 命， 雾　　　　啊，　　　　 了 解 你 的
考 验 过 你 的 意 志， 雨　　　　啊，　　　　 冲 刷 过 你 的

| 1 2 3 - | 5 - - 5 | 6 - 1 - | 7 6 7 6 5 | 6 - 3 - |

目　光。飞　　吧，飞　吧，我 心 爱 的 鸽 子，
翅　膀。飞　　吧，飞　吧，我 心 爱 的 鸽 子，

| 3 2 1 6̣ 3 2 2 - 3 | 5 - - - | 5 - - | 5 - 5 | 6 - 1 - |

云 雾 里 你 永 不 迷 航。　　　　　　　　飞　　吧，飞　吧，
风 雨 里 你 无 比 坚 强。　　　　　　　　飞　　吧，飞　吧，

| 7 6 7 6 5 | 6 - 3 - | 3 2 1 6̣ 3 2 2 - 6̣ | 1. 1 - - - :‖ 2. 1 - - - |

我 心 爱 的 鸽 子， 云 雾 里 你 永 不 迷 航。
我 心 爱 的 鸽 子， 风 雨 里 你 无 比 坚　　　　　　　　强。

　　歌曲《飞吧鸽子》是20世纪80年代纪录片《鸽子》的主题曲，整首歌把养鸽人那种放鸽的复杂心情和鸽子在征途中历经风吹雨打的艰辛场面抒发得淋漓尽致，整首歌把鸽主和鸽子紧密地联系在一起，鸽主和爱鸽风雨同舟。通过对鸽子"风雨里你无比坚强"品质的讴歌，真正达到了"寓教于乐"高度，高明的手段实在是令人景仰！

半 屏 山

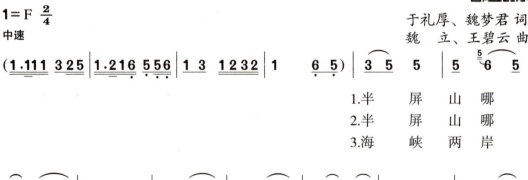

[乐谱略]

传说 一半在大陆，还有 半屏在台湾
领土 水连水山连山，骨肉 同胞心相连
宝岛 我们的家园，可爱 的祖国大好河

在台湾。
心相连。
山， 可爱 的祖国大好河山。

《半屏山》为闽南方言歌曲，原歌曲创作于20世纪80年代，经洞头县文化馆原生态音乐工作室进行调研之后，县文化馆馆长张海军对原曲进行改编、重新录制。歌词深情、美妙、浪漫、富有诗意。

绒 花

（电影《小花》插曲）

刘国富、田农 词
王　　酩 曲

1.世上 有朵 美丽的花， 那是 青春吐芳
2.世上 有朵 英雄的花， 那是 青春放光

华。铮铮 硬骨 绽花开， 滴滴 鲜血
华。花载 亲人 上高山， 顶天 立地

染红她。 啊， 绒花！
映彩霞。

· 43 ·

绒　花！　啊，　　　　　　　　一路芬

芳　　满 山 崖！　　　崖！

这首作品是电影《小花》的插曲，它借花喻人，歌颂革命战争时期顶天立地、不屈不挠的女英雄形象。该曲由并置性的二部曲式写成，G自然大调。前段旋律舒缓，陈述乐思。后段旋律高扬，尽抒赞美之情。

这首歌旋律优美，难度不大，可用来作为中声区训练的曲目。演唱时可选用"开贴"的演唱技巧，以柔和的音色与饱满的情感，能更形象地刻画出女英雄的柔美与刚强。

渔　光　曲

（电影《渔光曲》主题歌）

安　娥 词
任　光 曲

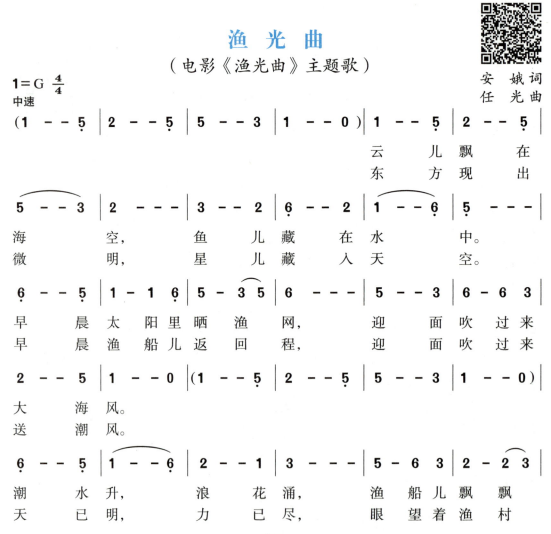

```
6 - 6 3 | 5 - - 6̇ | - - 1 2 | - - 3 | - - 5 6 | 3 - - - |
```
各　西　东；　轻　撒　网，　紧　拉　绳，
路　万　重；　腰　已　酸，　手　已　肿，

```
6 - 6 3 | 2 - 2 3 | 5 - 6 6̇ | 1 - - 0 | (1 - - 5̣ | 2 - - 5̣ |
```
烟　雾　里　辛　苦　等　鱼　踪。
捕　得　了　鱼　儿　腹　内　空。

```
5 - 6 6̣ | 1 - - 0) | 1 - - 2 | 6̣ - - 5̣ | 3 - - 2 | 3 - - - |
```
　　　　　　　　　鱼　儿　难　捕　租　税　重，
　　　　　　　　　鱼　儿　捕　得　不　满　筐，

```
5 - - 2 | 3 - - 2 | 5 - - 3 | 2 - - - | 5̣ - - 6̣ | 1 - 2 6̣ |
```
捕　鱼　人　儿　世　世　穷，　爷　爷　留　下　的
又　是　东　方　太　阳　红，　爷　爷　留　下　的

```
3 - 2 5 | 3 - - - | 5 - - 5 | 6 - 5 3 | 2 - - 5 | 1 - - 0 ‖
```
破　渔　网，　小　　心　再　靠　它　过　一　冬。
破　渔　网，　小　　心　再　靠　它　过　一　冬。

　　这首作品由安娥作词，任光作曲，创作于1934年，是同年上映的影片《渔光曲》的主题歌。质朴真实的歌词和委婉惆怅的旋律鲜明地描绘了20世纪30年代渔村破产的凄凉景象。音乐中饱含了渔民的血泪，感情真挚，展示了旧中国渔民苦难生活的悲惨遭遇，抒发了劳动人民心中不可遏制的怨恨情绪。歌曲是单一形象的三段结构，各段音调虽有变化，但由于统一的节奏型，相同的引子和间奏，使音乐成为一个整体。

长 城 谣

1=F 4/4

苍凉 悲壮

潘子农 词
刘雪庵 曲

```
(5 3 5 6 1 2 3 3 | 2̇ - 2̇ 1 - ) ‖: 5 3 5 3 5 | 1̇ · 6 5 - | 5 6 1̇ 3 5 3 |
```
　　　　　　　　　　　　　　　　　　万里 长城万里长，　长城　外面是
　　　　　　　　　　　　　　　　　　没齿 难忘仇和恨，　日夜　只想回

[乐谱：长城谣后半部分]

故乡，高粱肥大豆香，遍地黄金少灾殃，
故乡，大家拼命保家乡，哪怕倭寇逞豪强，

自从大难平地起，奸淫掳掠苦难当，苦难当
万里长城万里长，长城外面是故乡，四万万同胞

奔他方，骨肉离散父母丧。
心一样，新的长城万里长。

《长城谣》是一首创作于抗日战争时期并至今传唱的歌曲，作词潘子农，作曲刘雪庵。1937年春，潘子农邀请刘雪庵为《关山万里》配乐。由于上海"八一三事变"发生，影片没有完成，但是刘雪庵把已经完成的影片插曲《长城谣》刊载在自办的刊物《战歌》上。很快《长城谣》被一些青年抗日宣传队所传唱。

思 乡 曲

（电影《海外赤子》选曲）

瞿 琮 词
郑秋枫 曲

1=G 4/4

慢速 深情、怀念地

[乐谱]

1.中秋月，挂天上，映木楼，照小窗，
2.椰子树，风中唱，诉离情，话衷肠，

远山云烟渺渺，近水碧波茫茫。
最忆故乡草木，难忘慈母生养。

· 46 ·

```
6· 7 1 3 | 5 6 5 - | 6· 5 4 1 3 | 2 - - -
```
海 外 万 千 游　　子，隔 山 隔 水 相　　望。
秋 来 梧 桐 叶　　落，海 外 儿 女 思　　乡。

```
4 3 2 - | 3 2 1 - | 5· 5 6 6 7 2 | 1 - - (6 5
```
相　　望，　相　　望，　泪 眼 无 限 惆　怅。
思　　乡，　思　　乡，　此 情 此 意 久

渐慢

```
1 - - - | 6 5 3 - | 5 4 3 2 - | 5· 5 6 6 7 2 | 1 - -
```
长。　　思　乡，　思　乡，　此 情 此 意 久　长。

　　本作品在使用传统的再现三部曲式的同时，运用了民间创作中最常用的变奏手法，体现出具有三部曲式与变奏曲式混合的结构原则。《思乡曲》曾为中央人民广播电台对台湾和海外侨胞广播的开始曲。

思　恋

1=♭B 3/4

中速 真挚 深情地

维 吾 尔 族 民 歌
艾克拜尔、吾拉木津 曲

```
6· 1 | 3 - 3 | 5 4 3 | 2 - - | 3· #5 7 | 2 1 7 | 6 - - | 6 - -
```
百 灵 鸟　在 花　丛 中　　　歌　声 多　委　婉，
风 儿 轻　轻 吹　拂 着　　　我　的 发　辫，

```
6· 1 | 3 - 3 | 5 4 3 | 2 3 4 | 5 - 6 | 5 3 #4 5 | 3 - - | 3 - -
```
我　　唱 着 忧 郁 的 歌　儿 把 你 思　　恋，
我　　唱 着 忧 郁 的 歌　儿 把 你 思　　恋，

```
3 - 3 | 6 - 6 | 6 #5 6 | 7 - - | 3 3 3 | 5 4 3 | 2 - - | 2 - -
```
心　已 随 着 歌　声　　飞 到 了 你　身 边。
心　已 随 着 微 风　　吹 到 了 你　身 边。

| 2 - 4 | 6 - - | 6 #5 4 | 3 - - | 3 #5 7 | 2 1 7 | 6 - - | 6 - - |

清　晨　醒　来，　把　你　思　恋，
梦　中　醒　来，　把　你　思　恋，

| 3 - 3 | 6 - 6 | 6 7 6 #5 6 | 7 - - | 7 7 7 | 2 1 7 | 6 - - | 6 - - |

心　已　随　着　歌　声　　飞　到　了　你　身　边。
心　已　随　着　微　风　　吹　到　了　你　身　边。

| 5 - 4 | 6 - - | #5 4 4 5 4 | 3 - - | 2 1 7 | 3 1 7 | 6 - - | 6 - - : |

清　晨　醒　来，　把　你　思　恋。
梦　中　醒　来，　把　你　思　恋。

| 2 - 4 | 6 - - | 6 #5 4 | 3 - - | 2 1 7 | 3 1 7 | 6 - - | 6 - - |

啊！　　　啊！　　　啊　　　啊

《思恋》是维吾尔族民歌，旋律由低回委婉逐步上升，表达对恋人的思念之情。

在那遥远的地方

1=♭E 4/4

哈萨克族民歌
王 洛 宾 改编

| 6 1 | 2 1 7 | 6 1 | 2. 1 7 | 6 1 1 7 | 6 - |

1.在　那　遥　远　的　地　　方，　　有　位　好　姑　娘，
2.她　那　粉　红　的　小　　脸，　　好　像　红　太　阳，
3.我　愿　抛　弃　了　财　　产，　　跟　她　去　放　羊，
4.我　愿　做　一　只　小　羊，　　跟　在　她　身　旁，

| 6 1 2 1 6 5 6 5 4 5 | 6 1 4 5 6 5 4 3 | 2 - 0 ‖

人们　走过了她的　　帐房，都要　回头留恋地张　　望。
她那　活泼　动人的眼睛，好像　晚上明媚的月　　亮。
每天　看着那粉红的笑脸，和那　美丽金边的衣　　裳。
我愿　她拿着细细的皮鞭，不断　轻轻打在我身　　上。

歌曲营造的意境悠远深长，不仅让人感受到草原的辽远和深邃，也让人感受到爱情生活的甜美，还让人对未来产生无限的遐想。

西风的话

廖辅叔 词
黄　自 曲

1 = C 4/4
行板
mp

| 5 5 51 35 | 5 — 4 — | 3 3 32 17 | 6 — — 0 |
去年我　回　　去，你们 刚穿新棉袍，

p
| 6 6 67 12 | 2 — 5 — | 5 5 67 12 | 3 — — 0 |
今天我　来看　你　们，你们 变胖又变　高。

f
| 5 5 65 43 | 3 — 6 — | 4 4 32 35 | 2 — — 0 |
你们可　记　　得，池里 荷花变莲　蓬？

渐慢
| 1 1 17 65 | 5 — 4 — | 5 5 54 32 | 1 — — 0 ‖
花少不愁没颜　色，我把 树叶都染 红。

《西风的话》是一首作于20世纪30年代的歌曲，由廖辅叔作词，黄自作曲。歌词质朴真实，旋律简洁。最早收录于20世纪30年代中学音乐教材《复兴初级中学音乐教科书》。

雁 南 飞
（电影《归心似箭》插曲）

李　俊 词
李伟才 曲

1 = E 2/4

| (5 3 ‖: 1 — | 7. 5 6 — | 6 65 3. 5 | 25 2 1 — | 1) 5 65 |
　　　　　　　　　　　　　　　　　　　　　　　　　　雁南

| 3 — 35 65 | 3 — 3 65 | 3. 5 16 35 | ³2 — 2 35 | 2. 3 |
飞，　雁南　飞，雁叫 声声心欲 碎，不等今日

(曲谱)

去，已盼春来归，已盼 春来归，今日
去 原为春来归， 盼归 莫把心揉
碎， 莫把心 揉碎，且 等 春来
归。 且等春 来 归。

《雁南飞》是20世纪80年代八一电影制片厂拍摄的彩色故事影片《归心似箭》的插曲，创作于1979年，由李俊作词，李伟才作曲，著名歌唱家单秀荣演唱。歌曲旋律优美，歌词意境深远，其艺术价值重在对人物内心情感世界的细腻刻画，炽热浓郁的真善美映衬出革命战士崇高的信仰。它成功的音乐处理升华了影片主题。

幸福在哪里

戴富荣 词
姜春阳 曲

1=E 4/4
稍快

(曲谱)

幸福在 哪里， 朋友啊告诉你，
幸福在 哪里， 朋友啊告诉你，

她不在柳荫下， 也不在温室 里。
她不在月光下， 也不在睡梦 里。

| 1̇ 6̇ 1̇ 6 5 | 5 6 6 — | 1̇ 6̇ 1̇ 6 5 | 3 5 5 — | 1 2̲1 3 — |

她在辛勤的工作中，她在艰苦的劳动里，啊！
她在精心的耕耘中，她在知识的宝库里，啊！

| 5 3 1 2 — | 3 2̲1 3 2̲1 6̣ | 6̣ 2̲1 1 — | 1 2̲1 3 — | 5 3 1 2 — |

幸　福，　就在你晶莹的汗水里。　啊！　　　幸　福，
幸　福，　就在你闪光的智慧里。　啊！　　　幸　福，

| 3 2̲1 3 2̲1 6̣ | 6̣ 2̲1 1 — ‖ 3 2̲1 3 2̲1 6̣ | 6̣ 2̲1 1 — | 1̇ — — — ‖

〔结束句〕

就在你晶莹的汗水　里。　就在你闪光的智慧　里。
就在你闪光的智慧　里。

歌曲采用切分节奏衬托欢快的旋律，告诉人们幸福是要靠辛勤劳动创造才能得到。

舒伯特摇篮曲

〔奥地利〕克劳蒂乌斯词
〔奥地利〕舒　伯　特曲
尚　家　骧译配

1 = G 4/4
行板
pp

| 3 5 2·̲3 4 | 3̲3 2̲1̲7̲1 2̣̲5̣ | 3 5 2·̲3 4 | 3̲3 2̲3̲4̲2 1 0 |

睡　吧，睡　吧，我亲爱的　宝贝，妈妈的双　手，轻轻摇着你。
睡　吧，睡　吧，我亲爱的　宝贝，妈妈的手　臂，永远保护你。
睡　吧，睡　吧，我亲爱的　宝贝，妈妈爱　你，妈妈喜欢你。

| 2· 2̲ 3·̲2 1 | 5 6̲5̲4̲3 2̣̲5̣ | 3 5 2·̲3 4 | 3̲3 2̲3̲4̲2 1 — ‖

摇　篮摇　你　快　快安睡，夜已安　静，被里多温　暖。
世　上一　切　幸　福愿望，一切温　暖，全都属于　你。
一　束百　合，一　束玫瑰，等你睡　醒，妈妈都给　你。

这首歌曲是奥地利作曲家、"歌曲之王"舒伯特的著名代表作之一，是他19岁时以克劳蒂乌斯的诗谱写的。歌曲虽短小，却有很高的艺术性。

愿你有颗水晶心

（电影《水晶心》主题歌）

凯 传 词
王酩、朱钟堂 曲

1=D 2/4
中速、深情地

（歌谱略）

我曾悄悄地告诉母亲，梦里也在把他找寻，我的生命，我的青春，属于一颗水晶心。啦啦啦啦啦 啦 啦啦啦啦啦啦，我的生命 我的青春，属于一颗水晶心。

不用表露你的深情，不要夸耀你的忠贞，若想得到爱的温存，愿你有颗水晶心。啦啦啦啦啦 啦 啦啦啦啦啦啦，若想得到 爱的温存，愿你有颗水晶心。

啦啦啦啦啦啦 啦啦啦啦啦啦 若想得到 爱的温存，愿你有颗水晶心。

该作品为故事片《水晶心》插曲，通过歌词的描述，表达主人公对爱情的理解，犹如水晶一般晶莹纯洁。歌曲旋律优美，歌词意境深远。

月之故乡

彭邦祯 词
刘庄、延生 曲

1=F 4/4
中速、稍慢

这是一首游子怀念故乡的歌曲,语言质朴、真挚、感人,抒发了海外赤子对祖国家乡的无比热爱之情。全曲是起承转合四句体乐段结构,连续三次变化重复构成。音调用的是雅乐七声羽调式与清乐七声羽调式的交替,使该曲具有浓郁的古典的民族风格、柔和的色彩和深沉、优美的旋律,使人感到思乡之情更加深沉内在。

草原上升起不落的太阳

1 = A 2/4

行板 开阔 明朗地

内蒙古民歌
美丽其格 词曲

《草原上升起不落的太阳》吸收了内蒙古民歌的音调进行了再创作,是一首典型的内蒙古民歌风格的艺术歌曲。此曲歌词精炼、寓意深刻,以充满诗情、宽广舒展又富于激情的旋律描绘了内蒙古大草原的自然风貌,抒发了人民热爱家乡、赞美生活、歌颂党和领袖的心声。

春天的小雨

1= F 2/2

孙丽丽、李然 词曲

中速、优美地

‖:(6 6 6 6 6 6 6 1 7 6 | 6 6 6 6 6 6 6 1 2 3 5 | 6 6 — 3 | 7 6 5 6 5 3. |

2 2 0 6 1. 2 3 2 | 2 — — 3 | 7 0 6 5. 6 7 6 | 6 — — —)|

6 6 0 3 6 6 0 | 7. 7 7 5 6 6 0 | 6 6 0 3 6 6 0 |
1.小雨　啊小雨　春天里的小雨，　小雨　啊小雨，
2.小雨　啊小雨　春天里的小雨，　小雨　啊小雨，

3. 3 3 1 2 2 0 3 | 6. 3 7 6 3 | 2 2 0 6 4 3 2 |
飘悠悠的小雨，当风儿送来温暖的春意，
淅沥沥的小雨，当大雁驮来第一缕春色，

0 3 2 3 2 1 | 7 0 6 5. 6 7 6 | 6 — — — | 6 6 — 3 |
苏醒的大地等待着你。　　　　冰雪
温暖的人间盼望着你。　　　　美景

6 7 #5 6 — | 5 3 2 1 2 3 | 3 — — — | 6 6 — 3 | 6 7 #5 6 — |
等你来融化，　小苗等你
靠你来描绘，　丰收靠你

5 3 2 1 4 3 | 2 — — 3 | 7. 7 7 5 6 6 0 | 7. 7 7 5 6 6 0 |
来洗涤，　春天里的小雨，飘悠悠的小雨，
来孕育，　春天里的小雨，淅沥沥的小雨，

3. 3 3 1 2 2 0 | 3. 3 3 1 2 2 0 3 | 5. 5 5 3 5 6 |
春天里的小雨，飘悠悠的小雨，啊飘悠悠的小
春天里的小雨，淅沥沥的小雨，啊淅沥沥的小

7 — — — | 6 6 — 5 | 7. 6 5 6 5 3 — | 2 2 0 6 1 2 |
雨，　　如果　没有你，万花　怎吐
雨，　　因为　有了你，生活　充满诗

（乐谱：2 - - 3 | 7̣ 0 6̣·5̣ 6̣7̣6̣ | 6̣ - - - ‖ 6̣ - - 1 |
艳， 田 野怎披新 绿。 啊
意， 江 山更加壮 丽，

7̣ 0 6̣·5̣ 6̣7̣6̣ | 6̣ - - - | 7̣ 0 6̣·5̣ 6̣7̣6̣ | 6̣ - - - | 6̣ - - - ‖
小 雨， 小 雨。）

此曲旋律优美。春天的小雨像甘甜的乳汁，滋润着我们的心田；它也像天空的精灵，飞舞在我们的身边。大地的美景靠它来描绘。

嘎俄丽泰

1=F 2/4 3/4

哈萨克族民歌
黎 英 海 改编

嘎俄丽泰，今天 实在 意 外，为何你不等 待？野火样的 心情 来 找 你，帐篷不在，你也不 在。 啊！ 嘎俄丽泰，嘎俄丽泰，我的心 爱！ 我徘徊 在你住 过的地 方，已是一片荒 凉，心中情人 几时才能

[乐谱]

该作品表现了哈萨克小伙子爱上了美丽的哈萨克姑娘嘎俄丽泰,骑马来到她住过的地方想见上一面,一边徘徊一边歌唱,忽而四处张望,低吟浅唱,忽而激情难抑,仰天长啸,余音缭绕,细若游丝,渐行渐远。歌曲旋律由低回委婉逐步上升,感情饱满真挚。

金风吹来的时候

1=♭E 4/4

稍慢 甜美地

任卫新 词
马骏英 曲

金风 吹来 吹来的时 候,我 歌唱 家乡 家乡的金 秋,
金风 吹来 吹来的时 候,我 歌唱 家乡 家乡的金 秋,

```
1.5 ³5 2 1 3 3. | 1 5 5 ³5 3 1 1 6. | 2.2 3 2 1 6 5 5. | 6 2 2 2 1 6 1 - |
```
月　桂花　洒落，香透了竹　　楼，　甜米酒　荡漾，香透了窗　　口。
姑　娘们　绣花，唱醉了竹　　楼，　乡亲们　饮酒，乐醉了窗　　口。

```
6 - 6 ⌄5 6 1 6 | 5 - - 6 2 | 4 - 4 ⌄5 6 5 1 | 3 - - - |
```
哎！　　　　　　　　　哎！
哎！　　　　　　　　　哎！

```
3 3 2 3 2 1 6. | 2 2 3 2 1 6 - | 4.6 6 3 2 3 2 5 | 3 2 3 2 1 6 ⁶1 -:|
```
要　问我　家乡　最美的时　候，　就　是这金风　吹来的时　候。
要　问我　家乡　最美的时　候，　就　是这金风　吹来的时　候。

[结束句]
```
2 2 2 3 2 1 6 5 5. | 2 2 2 3 2 1 6 5 5. | 6 2 2 2 1 6 1 - | 1 - - 0 ||
```
咪咪咪咪咪咪咪咪咪　咪咪咪咪咪咪咪咪咪　咪咪咪　咪咪咪　咪

《金风吹来的时候》引用传统傣族音乐曲调，适合葫芦丝吹奏。歌曲旋律优美流畅，配以甜美的歌词，把傣家的竹楼风情展示在人前。

祖国啊，我爱你

李然、孙丽丽 词曲

1= F 4/4

深情地

```
(1. 2 | 3 - 3. 3 2. 1 | 2 - 2.3 ⌒³5 6 1 | 2 - 2.3 ⌒³2 1 6 | 1 - - -)
```

```
0 3 2 3 2 1. | 1 3 5 6 2 2 1 | 7 6 7 6 3 5 - |
```
1. 一滴　水　　　　连着　江河　　奔腾不　息。
2. 岭上　花　　　　靠着　阳光　　开得美　丽。

```
5 i 7 6 7 6 3. | 3 6 5 6 5 1 | 4. 4 3 1 2 — |
一 片      叶     连 着 草 木  泛 起 新  绿。
林 中      鸟     借 着 东 风  飞 行 万  里。

0 3 2 3 1. 2 3 | 5. 5 5 3 7 5 6 | 0 5 5 3 5 6 i |
祖 国 啊 祖 国  你 让 青 春 闪  光,  祖 国 啊 祖
祖 国 啊 祖 国  你 让 青 春 常  在,  祖 国 啊 祖

2 — 2 7 6 7 | 6. 3 5 4 4 3 2 3 | 1 — — 1. 2 |
国,    你   给 我 无 穷 的 动   力。   我 的
国,    你   给 我 无 穷 的 动   力。   我 的

3 — 3 5 5 3 | 6. 5 1 2. 2 | 3 — — 5. 3 | 6 — 6 7 6 7 |
爱   像 浪 花 永 远 伴 随 着 你,  我 的 爱   像 林 海
爱   像 山 花 永 远 装 点 着 你,  我 的 爱   像 百 灵

6. 3 5 6 5 | 2 — — — | 0 3 2 3 1. 2 3 | 0 5 5 3 7. 5 6 |
永 远 拥 抱 着 你,    祖 国 啊 我 爱 你,  祖 国 啊 我 爱 你,
永 远 歌 唱 着 你,    祖 国 啊 我 爱 你,  祖 国 啊 我 爱 你,

0 5 5 3 5 6 i | 2 — — i 2 | 3 — 3 3 2 1 | 2 — — — |
祖 国 啊 祖 国  啊  我 的 爱  像 浪 花,
祖 国 啊 祖 国  啊  我 的 爱  像 山 花,

2. 3 2 i 6 5 | 6 — — i 2 | 3 — 3 3 2 1 | 2 — — — |
永 远 伴 随 着 你,  我 的 爱  像 林 海,
永 远 装 点 着 你,  我 的 爱  像 百 灵,

                                1.                    2.
2. 3 2 i 6 5 6 | i — — (i. 2 :‖ i — — — | i — ‖
永 远 拥 抱 着   你。              
永 远 歌 唱 着                     你。
```

此曲深情地表达出了作者对祖国深深的爱。在我们的一生中,所有的身外之物都能割舍,唯一不能割舍的就是我亲爱的祖国。

莫斯科郊外的晚上

[苏联] 米·马都索夫斯基 词
[苏联] 瓦·索洛维耶夫·谢多伊 曲
薛 范 译配

1=♭E 2/4
行板 真挚地

（简谱略）

1.深夜花园里，四处静悄悄，树叶也不再沙沙响。夜色多么好，令我心神往，在这迷人的晚上。
2.小河静静流，微微泛波浪，明月照水面闪银光。依稀听得到，有人轻声唱，多么幽静的晚上。
3.我的心上人，坐在我身旁，偷偷看着我不声响。我想开口讲，不知怎样讲，多少话儿留在心上。
4.长夜快过去，天色蒙蒙亮，衷心祝福你好姑娘。但愿从今后，你我永不忘，莫斯科郊外的晚上。

《莫斯科郊外的晚上》是为苏联斯巴达克运动大会的文献纪录片创作的一首插曲。这首歌清新、抒情。前两段勾画出一幅安静、迷人的夜晚图景；后两段抒写青年男女相互倾心却又不敢启齿的爱情，淡淡几笔，十分传神地表达了初恋者羞涩、矛盾的神态。最后一句"但愿从今后，你我永不忘，莫斯科郊外的晚上"，紧扣题目，给人以无穷的回味。这首歌的音调与俄罗斯民歌和城市抒情歌曲有着十分密切的关系，于素雅中显露出生动的意趣。

我爱我的歌

李然、孙丽丽 词曲

1= F 4/4

热情向上

（以下为简谱歌词）

1.我爱我的歌呀，它像一条河，旋律美妙又动听啊流进你心窝。我唱阳光和花朵，你会更爱新生活，我唱高山和江河，你会更加爱祖国。啊 朋 友 啊 朋 友。愿我的歌声伴随着你，去追求幸福和欢乐。

2.我爱我的歌呀，它像一团火，节奏明快又激昂啊打动你心窝。我唱友谊和爱情，你的心情更开阔，我唱青春和理想，你会勤奋去工作。啊 朋 友 啊 朋 友。愿我的歌声激励着你，把新的征途去开拓。

咿 咪咪咪咪 咪咪 咪咪咪咪咪咪咪 咪咪咪

此曲描绘出作者积极向上的热情、乐观的生活态度，从歌声中好像看到了开满鲜花的风景，让我们更加热爱我们的生活。

情深谊长

(音乐舞蹈史诗《东方红》选曲)

王印泉 词
臧东升 曲

五彩云霞空中飘,天上飞来金丝鸟。啊!啊!红军是咱们的亲兄弟,长征不怕路途遥。啊!索玛花一朵朵,红军从咱家乡过,红军走的是革命的路,革命的花儿开在咱心窝。

《情深谊长》出自音乐舞蹈史诗《东方红》歌曲集第三场,音调具有独特的彝族民间音乐的特点,这首歌曲风格清新、别致,唱出了彝族人民对红军的一片深情厚谊。

日月和星辰

1=F 4/4

陈奎及 词
郭成志 曲

中速 亲切、深情地

1.一样的日月，照着海峡两岸，
2.一样的日月，照在九州河山，
一样的星辰，伴着同胞思恋。你问黄河，
一样的星辰，印在同胞心间。你问长江，
我问阿里山，为什么你我总在梦中相见？
我问日月潭，为什么你我总在梦中相见？
为什么你我总在梦中相见啊！

日月啊情相连，星辰啊意绵绵，
总有一天合欢的歌儿飘呀飘两岸。飘呀飘两岸。啊！
日月啊情相连，
星辰啊意绵绵，总有一天合欢的歌儿飘呀飘两岸。

《日月和星辰》是著名歌唱家董文华在1987年春节联欢晚会上演唱的曲目，通俗流畅的旋律唱出海峡两岸人民期盼团圆的渴望。歌曲流传很广，很受广大群众的喜爱。

桑塔·露琪亚

意大利 民歌
邓映易 译配

1=C 3/8

（乐谱）

看晚星多明亮，闪耀着金光，海面上微风吹，
在银河下面，暮色苍茫，甜蜜的歌声，
看小船多美丽，漂浮在海上，随微波起伏，
万籁皆寂静，大地入梦乡，幽静的深夜里，

碧波在荡漾；在这黑夜之前，请来我小船上，
飘荡在远方。在这黎明之前，快离开这岸边，
随清风荡漾；
明月照四方。

桑塔·露琪亚，桑塔·露琪亚。
桑塔·露琪亚，桑塔·露琪亚。

《桑塔·露琪亚》（Santa Lucia）是一支威尼斯船歌民歌。歌词描述那不勒斯湾里桑塔·露琪亚区优美的风景，它的词意是说一名船夫在傍晚的凉风之中请客人搭他的船出去兜一圈。歌曲节奏明快，旋律优美。

大海，梦的摇篮

李然、孙丽丽 词曲

1=E 4/4

中速、深情地

（乐谱）

1.浪花层层吻沙滩，大海是梦的
2.轻风阵阵推船舷，大海是梦的

摇篮。船儿睡了，鱼儿睡了，
摇篮。星儿醉了，月儿醉了，

此曲表达了作者对大海的深情、对大海的爱恋，望着大海的起起伏伏，就像在观望生活的戏——有悲有喜，包罗万象。

望 星 空

1=F 2/4

石 祥 词
铁 源 曲

稍慢 深情地

1.夜 蒙 蒙，望 星 空，
2.夜 深 沉，难 入 梦，

| 1.2 6 5 | 1.6 1 2 3 | 5 3 1 6 5 ³3 | 3 2 - | 3.3 3 5 6.1 2 1 | 1. 6 1 |

我在 寻找 一 颗星一 颗 星。 它是那么明 亮,
我在 凝望那 颗星那 颗 星。 它是那么灿 烂。

| 2.2 3 5 3 2 7 6 - | 1.6 5 5 | 6 5 1 6 5 3 3 | 2 0 3 2.3 5 6 | 1 - |

它是那么深 情, 那是我 早已 熟悉的眼 睛。
它是那么晶 莹, 那是我 敬慕的一颗心 灵。

| 1 1 1 7 6 5 | 5 6 5 ⁵3 | 5 6 5 5 3 3 2 | 2 - | 3 5 3 3 2 1 | 1 2 1 ¹6 |

我望见了 你 呀,你可望 见了 我? 天遥 地 远,息息相 通,
我思念着 你 呀,你可思 念着 我? 海誓 山 盟,彼此忠 诚,

| 7 0 2 6.7 6 5 | ³5. 3 | 1 1 1 7.7 6 5 | 6 6 6 3 | 5 5 3 5.6 7 2 7 |

息 息 相 通。 即使你顾不上 看我一眼,看上 我 一
彼 此 忠 诚。 即使你化作流星 毅然离去,毅然 离

| 6 - | 5 0 3 2 3 5 6 | 3.2 1 2 ²7 0 7 | 6 6 1 5.3 5 6 | ⁽¹·⁾ 1 1 (2 3 5 6 7 : |

眼, 我也理解你 呀, 此刻的心 情。
去, 你也永远闪 耀 在我的 心

渐慢

| ⁽²·⁾ 1. 0 7 | 6 6 1 5.3 5 6 | 1. 3 5. 3 | 5 0 6 5 6 ⁶1 - | 1 0 ||

中, 在我的心 中。 嗯!

歌曲表现一位军人妻子遥远的思念之情。优美深情的旋律,展现边防战士之妻善良、坚强的军嫂形象。

问

1=G 4/4

易韦斋 词
萧友梅 曲

稍慢 感慨 ♩=80

你知道你是谁？你知道华年如水？你知道秋声，添得几分憔悴？垂！垂！垂！垂！你知道今日的江山有多少凄惶的泪？你想想啊，对，对，对。

你知道你是谁？你知道人生如蕊？你知道秋花，开得为何沉醉？吹！吹！吹！吹！你知道尘世的波澜有几种温良的类？你讲讲啊，脆，脆，脆。

这首歌最初收在萧友梅的歌曲集《今乐初集》中。全曲是单一形象的乐段结构，旋律起伏、流畅、潇洒，情绪较为平稳。连续的三连音和上行跳进，把歌曲推向高潮，随后即以感慨似的旋律进入完全中止。歌曲沉吟似的尾声，像是经历沧桑的长者发出的具有哲理性感慨，更觉余韵无穷，耐人寻味。

我的祖国

（电影《上甘岭》插曲）

1=F 4/4

乔羽 词
刘炽 曲

稍慢 优美、亲切地

1.一条大河波浪宽，风吹稻花香两岸。我家就在
2.姑娘好像花一样，小伙儿心胸多宽广。为了开辟
3.好山好水好地方，条条大路都宽畅。朋友来了

（副歌）稍快 mf

2 6 5 6 3.2 | 1 2 2 3 5 5 1 6 5 | 5 6 1 2 4. 6 6 | 5 6 3 2 1 - | 2/4 1 0 | 5 5

岸　上　住，听惯了艄公的号　子,看　惯了船上的白　　帆。　这是
新　天　地，唤醒了沉睡的高　山,让那河流改　变了模　样。　这是
有　好　酒，若是那豺狼　来　了,迎接它的有　　猎　　枪。　这是

宏伟壮丽地

4/4 1 - 2. 1 | 6 1 5 7 6 - | 5 3 1 6. 6 | 5 6 1 2 3 - | 3 3 5 6 6 1

美　丽　的　祖　　国，是我生长的地　　方，在这片辽阔的
英　雄　的　祖　　国，是我生长的地　　方，在这片古老的
强　大　的　祖　　国，是我生长的地　　方，在这片温暖的

　　　　　　　1. 2.　　　　　　　　　　3.
2 3 1 2. 1 | 2 3 5 6 7 2 2 6 7 | 5 - - - : ‖ 2 7 6 5 3 5 5 6 2 | 1 - - - ‖

土　地　上，到处都有明媚的风　光。　　到处都有和平的阳　光。
土　地　上，到处都有青春的力　量。
土　地　上，

《我的祖国》是电影《上甘岭》的插曲，由乔羽作词，刘炽作曲，创作于1956年。在中国人民志愿军援助朝鲜人民，反对美帝国主义侵略的过程中，造就了黄继光、邱少云等英雄，也孕育了《我的祖国》等一大批优秀的文艺作品。该歌曲旋律流畅、优美、亲切、深情，抒发了人们对祖国的热爱。

我亲爱的

佚　名词
[意大利]乔尔达尼 曲
尚家骧 译配

1=♭E 4/4
小广板
p

1 7. 6 | 5 - 6 5. 4 | 3 - 4 3 2 | 5 - 1 ²¹7 1

我亲爱　的，　请你相信，　如没有你，　我心中

　　　　　　　　　　　　　　p
3 2 (1 7. 6 5 -) 6 5. 4 | 3 - 4 3 2 | 5 1 1 4 3 2. 1

忧　郁。　　我亲爱的，　如没有你，我心中忧

```
1 - (5 4.3 | 25 14 3 2.1 | 1 5 3 1) 5 6̲7̲ | 6 - 6 7̲ 1̲ |
```
郁。　　　　　　　　　　　　　　　你的爱人　　正　在　叹

```
7 - 2 1̲ 7̲ | 6 #4 5̲ 1̲ 7̲ 6.5 | 5 - 6 5̲.4̲ | 3 0 5 4̲ 3̲ |
```
息，　请别对我　无情无义！　请别对我　　无　情无

```
3 2 1 #4 4 | 5 - 1̲ 7̲.6̲ | 5 - 6 5̲.4̲ | 3 - 4̲ 3̲ 2 |
```
义！　无　情无义！　我亲爱的，　请你相信，　如 没有

```
5̲ 1̲ 1̲ 4̲ 3̲ 2̲.1̲ | 1 - 4̲5̲ 6̲ 5̲.4̲ | 3 - 4̲5̲ 6̲ 5̲.4̲ | 3 0 1̲ 7̲ 6̲ |
```
你，我心中忧郁。　我亲爱的，　请你相信，　如 没有

```
5 - 1̲ 0 | 3 - 2.1 | 1 - (5 4.3 | 25 14 3 2.1 | 1 - )‖
```
你，　　　心　中　忧　郁。

意大利语声乐作品《我亲爱的》是学习西洋唱法声乐学生的必修曲目，也是很多西洋唱法艺术家保留的演出作品之一。歌曲旋律舒缓，感情真挚。这首有着那不勒斯民族特色的小咏叹调，流传至今。

小河淌水

1=♭E 2/4 3/4

较慢节奏 自由、抒情地

云南民歌

```
6⌢ - | 6̲ 1̲ 2̲̇ 3̲̇ | 3̲̇ 2̲̇.1̲ 6̲ | 3̇ 2̇. | 2̲̇ 1̲̇ 6 6 - | 6̲ 1̲ 6̲ 5̲ |
```
哎！　月亮出来亮汪汪，亮　汪　汪！　想起我的
哎！　月亮出来照半坡，照　半　坡！　望见月亮

```
3̲ 2̲ 5 6. | 6̲ 5̲ 3̲ 2̲ | 6⌢ - | 6̲ 2̲̇ 2̲̇ 6̲̇ | 3̇ 2̇. 1̲ 6̲ |
```
阿哥在　深　　　　山；　哥像月亮　天 上 走，
想起我的　阿　　　　哥；　一阵清风　吹 上 坡，

| 3 2. | 2 1 6. | 2 · 1 6 | 3 2 1 6 | 3 · 2. |

天　上　走！　哥　啊！　哥　啊！　哥
吹　上　坡！　哥　啊！　哥　啊！　哥

| 1 6 6 — | 6 1 6 5 | 3 2 5 6. | 6 5 3 2 | 6 — — — ||

啊！　山下小河 淌水清　　悠　　　悠。
啊！　你可听见 阿妹叫　　阿　　　哥？

《小河淌水》出自云南弥渡山歌。声音在当地现实环境里是唯一的表达情感的媒介，山盟海誓的恋人通过山的折射听得见声音，见不到身影。歌曲曲调高昂，节奏自由，旋律柔婉，充满深情厚谊。

生死相依我苦恋着你

（电影《共和国之恋》主题歌）

刘毅然 词
刘为光 曲

1=F 2/4
深情地

| 3 4 5 6 | 5. 3 | 1 2 4 3 | 2 — | 3 4 5 6 | 5 5 6. | 7 5 4 5 |

在　爱　里，　　在　情　里，　痛苦 幸福 我 呼 唤着
你　恋着 我，　我　恋　着你，　是 山 是 海 我 拥 抱着

| 3 — | 3 4 5 6 | 5. 3 | 1 2 4 3 | 6 — | 5 6 5 6 | 5 4 4 |

你；　在　歌　里，　　在　梦　里，　生死 相 依 我
你；　你　就是 我，　我　就　是你，　是 血 是 肉 我

| 3 2 1 2 3 | 1 — | 1 1 7 1 | 6 7 1 3 | 4 5 6. | 1 1 7 1 | 6 7 1 3 |

苦　恋着　你。　纵然是 凄风 苦 雨，我也 不会 离 你
凝　聚着　你。　纵然我 扑倒 在 地，一颗心 依 然 举

| 4 3 2 | 3 4 5 6 | 5. 3 | 1 2 4 3 | 6 — | 5 6 5 6 | 5 4 4 |

而 去，当 世 界　向你 微　笑，　我 就 在 你 的
着 你，晨 曦 中　你拔 地 而　起，　我 就 在 你 的

| 1. | 2. |
| 3 2 1 2 3 | 1 — | 1 — | 1 0 | 0 0 : || 3 2 1 2 3 | 1 — | 1 — ||

泪 光 里。　　　　　　　　　　　　　形　象　里。

这首歌是带再现的二段式结构。第一段表达了对祖国的爱恋深情，全曲音调从容平缓到大跳上扬，第二段表达了对祖国的无限深情。

铁蹄下的歌女

（电影《风云儿女》插曲）

许幸之 词
聂耳 曲

《铁蹄下的歌女》创作于1935年。人民音乐家聂耳，出生于一个贫寒的医生家庭，自幼爱好音乐，在中学时期即加入中国共产主义青年团，积极参加革命活动，1933年加入中国共产党。当时正值日本帝国主义侵占中国东北，聂耳积极参加左翼音乐运动，以歌曲为武器向帝国主义、向国民党反动统治、向资产阶级黄色音乐和反动音乐进行了顽强的斗争。在1933年到1935年短短三年中，他创作了《大路歌》《开路先锋》《义勇军进行曲》和这首为电影《风云儿女》写的插曲《铁蹄下的歌女》，通过悲愤的诘问、凄楚的哭诉、不屈的愤懑三个层次，真切地表达了铁蹄下的歌女悲惨的处境。

献给祖国母亲的心愿

孙丽丽、李然 词曲

1=F 4/4
中速、深情地

‖:(1. 7 6 6. 5 4 | 3. 3 2 3 5 4 3 — | 0 2 3 1 2 5 4 3 2 2 | 7 0 7 6 7 6 5 6 —)|

3 6 7 1 7 6 — | 2 2 6 4 3 2 2 — | 1 0 2 3 2 1 7 6 5 6 |
1. 我愿摘　　下，　洁白的云　　朵，　絮　件厚厚的衣　　衫，
2. 我愿摘　　下，　美丽的蓝　　天，　做　件漂亮的衣　　衫，

7 0 6 7 6 5 6 — | 3 5 3 6 6 7 6 5 3 3 | 0 2 1 2 3 5 4 3 2 2 |
衣　　　衫。当寒风吹　来的时候，给母亲温　　暖，
衣　　　衫。当春天来　临的时候，给母亲打　　扮，

2 3 5 6. 5 6 5 4 3 2 | 2 1 2 3. 2 3 2 1 1 7 | 7 — — — |
啊　　祖　　国，啊　　母　　　亲。
啊　　祖　　国，啊　　母　　　亲。

0 3 3 6 7 1 2 0 3 1 7 1 7 6 | 0 6 6 2 3 4 5 0 6 5 4 3 2 3 |
你是多么慈祥，你是多么温暖，你是多么勤劳，你是多么勇敢，
你是多么慈祥，你是多么温暖，你是多么勤劳，你是多么勇敢，

6 1. 7 6 5 6 5 4 | 3 0 3 2 3 5 4 3 — |
啊　　我要　　永　远把你陪　伴，
啊　　我要　　永　远把你陪　伴，

　　　　　　　　　　　|1.　　　　　　　　　　　|2.
0 2 1 2 3 5 4 3 2 2 | 7 0 7 6 7 6 5 6 — :‖ 7 0 7 6 7 6 5 6 — |
这就是我的心　愿 我　的心　　愿。　　我　的心　愿
这就是我的心　愿 我　的心　　愿。

0 2 1 2 3 5 4 3 2 2 | 7. 7 6 7 6 5 6 — | 6 — — — ‖
这就是我的心　愿。我　的心　　愿。

　　此曲深情地表达出对母亲、对祖国的爱，是那种我想收获一缕春风，你却给了我整个春天的感动。

听妈妈讲那过去的事情

管桦 词
瞿希贤 曲

《听妈妈讲那过去的事情》发表于1958年《儿童音乐》，是一首抒情性的少年叙事歌曲，是几代儿童久唱不衰的优秀作品。歌词优美抒情，有着诗一般的语言，情景交融的描绘，给人以美的熏陶。全曲感情细腻真挚，表现了妈妈（劳动人民）在旧社会历尽苦难，才盼来新社会的内容。

祖国，我在你的怀抱里

张　楠 词
康　澎 曲

1. 长相思，长相依，相思相依我爱恋着你；
2. 长相见，长别离，相见别离我怀念着你；

隔千山，隔万里，千山万里我追随着你。
走天涯，走万里，天涯万里我追随着你。

无论我走到哪里，我们永远不能分离，
当你在那大地上站起，我就在你的怀抱里。

结束句

我　就在你的怀抱里。

歌曲由两段式构成，歌曲饱含深情地歌唱出华夏儿女们对祖国相思眷恋之情。

我们的生活充满阳光

（电影《甜蜜的事业》插曲）

集体 词
吕远、唐诃 曲

1=F 3/4
中速、愉快地 ♩=90

1. 幸福的花儿心中开放，
2. 并蒂的花儿竞相开放，

爱情的歌儿随风飘荡，
比翼的鸟儿展翅飞翔，

我们的心儿飞向远方，
迎着那长征路上战斗的风雨，

憧憬那美好的革命理想。
为祖国贡献出青春和力量。

啊 亲爱的人 啊携手前进，携手前进，我们的生活充满阳光，

充满阳光。 充满阳光。

这首歌是1979年上映的电影《甜蜜的事业》主题曲，由女高音歌唱家于淑珍演唱。歌曲旋律优美，三拍子节奏鲜明。这首歌曾被联合国教科文组织选入亚太地区音乐教材。

祖国之爱

（电影《元帅与士兵》插曲）

1=F 9/8 6/8

张藜 词
秦咏诚、李延忠 曲

深情地

6 1 2 3 | 1 1 2 1 1 7 | 6. 6. | 3 3 5 6 | 6 2 2 4 | 3. 3. |
谁没有 泪 珠儿滚滚的时 候， 那是心中 涌起的热 流。
谁都在 春 天 播种的时 候， 盼望那 金色之 秋。

6 7 6 5 3 2 1 3 | 2. 2. | 5 3 1 6. 6. | 5 6 1 2 5 5 | 3.1 2 |
它来自 殷切的祖国之 爱， 孩 儿啊， 依偎在母亲的胸
幸福时 刻 充满向 往， 祖国啊， 要为你做出优异成

1. 1. | 1. 1. 1 7 1 | 2 1 7 6 3 | 6. 6 5 |
口。{ 啊…… 燕 子啊， 你
就。}

7. 7 6 7 | 3. 3 3 6. | 6 5 4 2. | 2 1 2 | 3 6 2 1 7 |
飞 回来了， 你飞 回 来了， 我的 朋

[1.] 6. 6. :|| [2.] 6. 6 1 2 | 3 6 2 1 7 | 6. 6. | 6 0 0 ||
友。 友， 我的 朋 友。

这首歌由主、副歌构成，旋律流畅、优美、亲切、深情。这是1981年上映的电影《元帅与士兵》的插曲，歌曲采用6/8拍与9/8拍混合拍的节奏，表述了对祖国心绪澎湃的浓浓深情。

中级程度歌曲选

春天年年到人间

（朝鲜电影《卖花姑娘》插曲）

朝鲜歌曲
于树骅 配歌

1=♭B 3/4
中速

| 5 6 | 5. 3 | 1 2 1 6 | 5 1 3 4 3 1 | 2 — — |

1.春 天　年 年　到　人 间，到　人　间，
2.漫 山　遍 野　百 花 争 艳，百　花　争　艳，
3.可 爱　姑 娘　去 卖 花 呀，去　卖　花，

| 2 3 | 4. 4 | 3 2 1 3 | 2. 5 7 2 | 1 — — |

漫 山　遍 野　百 花 争 艳，百　花　争　艳，
我 们　只 有　无 限 悲 痛，充　满　胸　间，
朵 朵　花 儿　含 着 悲 酸，含　着　悲　酸，

| 3 4 | 5. 5 | 5 6 5 3 | 4 5 4 3 | 2 — — |

我 们　失 去　祖　国，没 有 春　天，
怀 里　抱 着　束 束 鲜 花，束 束 鲜　花，
一 朵　鲜 花　千 滴 泪，千 滴　泪，

| 2 3 | 4. 4 | 3 2 1 3 | 2. 5 7 2 | 1 — — |

鲜 花　何 时　开 在 心 田，开 在 心　田？
心 中　泪 水　浸 着 辛 酸，浸 着 辛　酸，
可 是　诉 说　深 仇 奇 冤，深 仇 奇　冤？

| 3 4 | 5. 5 | 5 6 5 3 | 4 5 4 3 | 2 — — |

姑 娘　为 何　去 卖 花，去 卖　花？

| 2 3 | 4. 4 | 3 2 1 3 | 2. 5 7 2 | 1 — — |

辛 酸　的 故　事 啊 传 人　间。

·77·

```
3̇ 4̇ 5· 5̣ | 5̣ 6̣ 5̣ 3̇ | 4̇ 5̇ 4̇ 3̇ | 2̇ - - |
```
姑 娘 为 何 去 卖 花，去 卖 花？

```
2̇ 3̇ 4· 4̇ | 3̇ 2̇ 1̇ 3̇ | 2̇· 5̣ 7̣ 2̇ | 1̇ - - ‖
```
辛 酸 的 故 事 啊 传 人 间。

《春天年年到人间》又名《春风吹来花满地》，是一首非常抒情的朝鲜电影歌曲。歌曲由带再现的二段式加补充构成。这首歌曲创作于1971年，是朝鲜民主主义人民共和国艺术电影制片厂1972年摄制的彩色宽银幕电影《卖花姑娘》的插曲。

长江之歌

1=♭B 4/4

中速 亲切、热情地

胡宏伟 词
王世光 曲

```
3 4 ‖: 5 3 1̇ 5 | 6 - - 2̇ 3̇ | 4̇ 5̇·5̇ 4̇·3̇ | 3̇ - - 3 4 |
```
1. 你从 雪 山 走　来，　　春潮 是 你的 风　　采；　　你向
2.(你从) 远 古 走　来，　　巨浪 荡涤 着 尘　　埃；　　你向

```
5 3 1̇ 5 | 6 - - 2̇ 3̇ | 4̇ 5̇·5̇ 3̇·2̇ | 1̇ - - 0 |
```
东 海 奔 去，　　惊涛 是 你的 气　　概。
未 来 奔 去，　　涛声 回荡 在 天　　外。

```
7̣ 1̇ 2̇ 5·5 | 5 7̣ 1̇ 2̇ - | 1̇· 2̇ 3̇ 5̇ 1̇ 2̇ | 3̇ - - - |
```
你 用 甘甜 的 乳　　汁，　哺 育 各族 儿　　女；
你 用 纯洁 的 清　　流，　灌 溉 花的 国　　土；

```
2̇· 3̇ 4̇ 6̇·6̇ | 3̇· 2̇ 2̇ - | 4̇· 3̇ 2̇·2̇ 2̇ 6̇ | 5̇ - - 3 4 |
```
你 用 健美 的 臂　　膀，　挽 起 高山大　　海。⎫ 我们
你 用 磅礴 的 力　　量，　推 动 新的 时　　代。⎭

```
5 3 1̇ 5 | 6 - - 2̇ 3̇ | 4̇ 5̇·5̇ 4̇·3̇ | 3̇ - - 3 4 |
```
赞 美 长　　江，　　你是 无 穷的 源　　泉；　我们

依恋长江，你有母亲的情怀。你从怀。啊，长江！啊，长江！

《长江之歌》是20世纪80年代风靡全中国的大型电视纪录片《话说长江》的主题歌，王世光作曲，胡宏伟作词，首唱者季小琴。这首歌赞颂了长江的宏伟、壮丽，表达了对长江的热爱、依恋之情。

打起手鼓唱起歌

韩 伟词
施光南 曲

1=♭E 2/4
中速 热情地

1.打起手鼓唱起歌，我骑着马儿翻山坡，千里牧场牛羊壮，丰收的庄稼闪金波。我的手鼓纵情唱，欢乐的歌声震山河，草原盛开幸福花，花开千万朵。

2.打起手鼓唱起歌，我骑着马儿跨江河，歌声溶进泉水里，流得家乡遍地歌。我的手鼓纵情唱，唱不尽美好的新生活，站在草原望北京，越唱歌越多。

3.打起手鼓唱起歌，我唱得豪情红似火，各族人民肩并肩，社会主义道路多宽阔。我的手鼓纵情唱，共产党的光辉暖心窝，边疆永远是春天，歌声永不落。

唻唻唻！唻唻唻！唻唻唻

$$\begin{array}{l}\text{1.2.} \quad\quad\quad 3.\\ \frac{3}{4}\ 1\ -\ 1\ (\underline{5\ 5}\ :\|\ (\underline{1\ \underline{5\ 5}}\ \underline{5\ 5}\ |\ \underline{3\ \underline{5\ 5}}\ \underline{5\ 5}\ |\ \underline{5555}\ \underline{5555}\ |\ \underline{5135}\ \underline{1357}\end{array}$$

咦！

pp

$$\dot{1})\ |\ 1\ -\ |\ 1\ -\ |\ 1\ -\ |\ 1\ -\ |\ 1\ \|$$

咦！

《打起手鼓唱起歌》是一首富有浓郁的新疆民歌特色的歌曲，由主歌与副歌构成。这首歌曲节拍欢快、曲调优美，为人们展现了一幅美好生活的动感画卷，表达了人们心中的喜悦与憧憬，流露出了人们热爱家乡、建设祖国的一片豪情。

党啊，亲爱的妈妈

龚爱书 词
马殿银 曲

$1=F \quad \frac{4}{4}$

(其余乐谱部分省略)

1.妈妈哟 妈　　妈，　亲爱的 妈　　妈，　您用那 甘甜的 乳　　汁
2.党啊　党　啊，　亲爱的 党　　啊，　您就像 妈妈 一　　样

把我 喂 养 大，　扶我 学 走 路，　教我 学 说 话，
把我 培 养 大，　教育我爱祖 国，　鼓励我学 文 化，

唱着 夜曲 伴我入 眠，心中时常把我牵 挂。妈 妈 哟 妈　　妈，
幸福的明天 向我招手，四化美景您 描 画。党啊 党　啊，

亲爱的 妈　　妈，　您的 品德 多么 朴实 无　　　华。
亲爱的 党　　啊，　您的 形象 多么 崇高 伟　　　大。

妈妈哟 妈 妈，　亲爱的 妈　　妈，　您激励我走上革命 生　　涯，
党啊 党 啊，　亲爱的 党　　啊，　您就是我最亲爱的 妈　　妈，

亲爱的妈妈，亲爱的妈妈！啊！

《党啊，亲爱的妈妈》是一首非常经典的主旋律歌曲，创作于1979年。这首歌表达了全国人民对中国共产党的热爱，歌曲创作者深情地将伟大的共产党比喻成培育我们成长的母亲，用朴实无华的语言，形象地概括了伟大母亲的温暖、慈爱，使人倍感亲切。

北方的星

［俄国］罗斯托普齐娜 词
［俄国］格林卡 曲
水 夫 译词
焕 之 配歌

1=D 3/4
行板 庄严地

一座高高的楼，里面房子紧相连，在其中有一间光线最明亮。里面住着未婚妻，她比谁都可爱，好像北方的星，比群星更光辉。她在痛苦里怀念远方人，她那一颗颗的泪珠，滴落在她订婚的戒指上，滴落在她订婚的戒指上。

3 6 7 | 1̇ 6 5 1 2 3 2 | 1̇ 0) 3 5 | 1̇ - 1̇ 6 | 5 - 3 5 |

未婚夫　　　出门　去，　到那

6 - 5 4 3 2 | 3 - 3 #4 | 5 - 2 6 | 7 - 5 3 | 2 2 1 7 2 1 6 |

遥　远的地　方，　要等不　少时光，他才能　回家

5 0 3 5 | 1̇ - 1̇ 6 | 5 - 3 5 | 6 - 6 5 4 3 | 4 0 6 7 |

乡。　等到春　天来　临，　他就要　回来了！快

1̇ - 1̇ 6 | 5 - 5 1 | 2 - 2 1 7 | 1̇ - (1 3 | 4 3 5 |

乐　将随着　太阳　升起！

1̇ 0 2̇ 3̇ | 4̇ 3̇ 5̇ | 1̇ - - | 1̇ 0) ‖

《北方的星》全曲由带再现的三段式构成，是苏联的老歌，讲述的是一对相爱的恋人，对方都深爱着彼此，歌曲表达了对未婚妻的赞美、思念和期待。

唱支山歌给党听

1 = A 2/4

蕉　萍词
践　耳曲

慢 亲切深情、如说话地

3. 3 3 6 | 5. 3 5 1 6 | 2 - | 5 3 5 6 | 1. 2 | 3 5 7 6 5 |

唱支山　歌　给党　听，　我把　党　来比母

6 - | 1 1 6 5 | 3 5 3 | 3/4 6 1 2 3 0 | 2/4 0 2 3 | 6.5 4 6 | 5 - |

亲。　母亲　只生了　我的身，　党的光　辉

(0 5 4 |
4 3 6 5 | 1 - | 3 5 6 5 | 1.3 2 1 | 0 7 6 5 | 3 5) | 6 6 7 |

照我心。　　　　　　　　　　　　　　旧社

5. 3. | 1 0 1 0 | 5 3 1 0 | 2.2 2 7 | 6 1 7 6 | 3 5 6 5 | - |

会　鞭子　抽我身，　母亲只会泪　淋　淋。

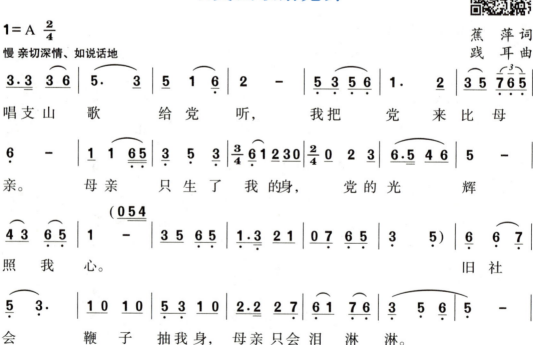

歌曲是三部曲式结构。第一乐段充满深情和激情，表达了雷锋对党的热爱。第二乐段体现了新旧社会的强烈对比，充满了对旧社会的仇恨，具有部队歌曲的音调特点，表达了雷锋跟党闹革命的决心。第三乐段再现第一乐段的主题，加深了旋律的印象，并把音乐推向高潮，再次强调了歌曲的中心思想。

春天的故事

叶旭全、蒋开儒 词
王 佑 贵 曲

事。）（独唱）1. 一九七九 年 那是 一个春 天， 有一位
2. 一九九二 年 又是 一个春 天， 有一位

老人在 中国的 南 海边 画了 一个 圈。 神话般地
老人在 中国的 南 海边 写下了 诗 篇。 天地间

崛起座座 城， 奇迹般 举起 座座金 山，
荡起 滚滚春 潮， 征途上 扬起 浩浩风 帆，

春 雷啊唤醒 长城内 外， 春晖啊暖透了
春 风啊吹绿 东方神 州， 春雨啊滋润了

大江两 岸。 啊中 国啊中 国，
华夏故 园。 啊中 国啊中 国，

你迈开 气壮山河的 新 步 伐， 你迈开了
你展开一 幅百年的 新 画 卷， 你展开了

气壮山 河 的 新 步 伐，走进 万象更新的
一幅百 年 的 新 画 卷，捧出 万紫千红的

春 天。 （伴）春 天的故 事，

春 天的故 事， 春 天的故 事，

（慢）
春 天的故 事。 啊！

该曲写法通俗，充满生活气息，比喻清新贴切而又充满深情，写出了人民对改革开放的拥护和对小平同志的崇敬，是真正的百姓心声。该曲是一首感人至深的歌，记下了深圳乃至整个中国的变化。虽是歌曲，《春天的故事》却有史诗般的气势，同时又十分亲切，使人如沐春风。

今夜无眠

朱 海 词
孟卫东 曲

1=E 6/8

```
3 5 6  1 7 6 | 5· 5· | 1 3 6 5 1 | 5· 5· | 5 6 i 7 6 | 5 6 1 3· | 2 2 3 1 6 |
今夜有  约,      今夜无 眠,       当钟声穿越时 空, 敲醒新的千
                                当歌声相约春 天, 绿满大地人
                                当笑声洒满神 州, 欢腾龙的新

2· 2· | 3 5 6 1 7 6 | 5· 5· | 6 1 6 5 5 1 | 5· 5· | 5 6 i 7 6 |
年。     来吧亲爱的朋 友,      来吧亲爱的伙 伴,     让我们为
间。                                              让我们为
年。                                              让我们为

5 6 1 3· | 2 2 3 6 | 1· 1· | i 2 3· | 3 2 1 2· | i 2 7 6 5 |
欢  乐, 举杯祝  愿。     看天空  星光灿烂, 梦想写下诗
幸  福, 举杯祝  愿。     祝人人  爱心无限, 阳光绽放笑
健  康, 举杯祝  愿。     愿白鸽  永远飞翔, 和平永驻人

6· 6· | i 2 3· | 3 2 1 6· | i 2 1 3 6 | 5· 5· | 5 6 i· |
篇。     看大地  流光溢彩, 江山风光无限。      看天空
脸。     祝家家  心想事成, 未来不再遥远。      祝人人
间。     愿青春  永远相伴, 美好我们的家园。    愿白鸽

7 6 5 6· | 5 6 6 1 2 | 3· 3· | 2 3 5· | 6 5 3 2· | 5 6 6 5 6 |
星光灿 烂, 梦想写下诗 篇。     看大地  流光溢彩, 江山风光无
爱心无 限, 阳光绽放笑 脸。     祝家家  心想事成, 未来不再遥
永远飞 翔, 和平永驻人 间。     愿青春  永远相伴, 美好我们的家

1· 1· ‖: 3 5 6 1 7 6 | 5· 5· | 1 3 6 5 1 | 5· 5· | 5 6 i 7 6 |
限。        今夜有约      今夜无 眠,       今夜相会
远。
园。

5 6 1 3· | 5 6 1 2· | 2· 2· | 2 3 6 5 6 | 1· 1· | 1· 1· ‖
千年今 夜           今夜真情永远。
```

这首歌曲为庆祝新中国成立 50 周年而创作的歌曲，节奏鲜明，旋律优美轻快，彰显时代的魅力。

以青春的名义

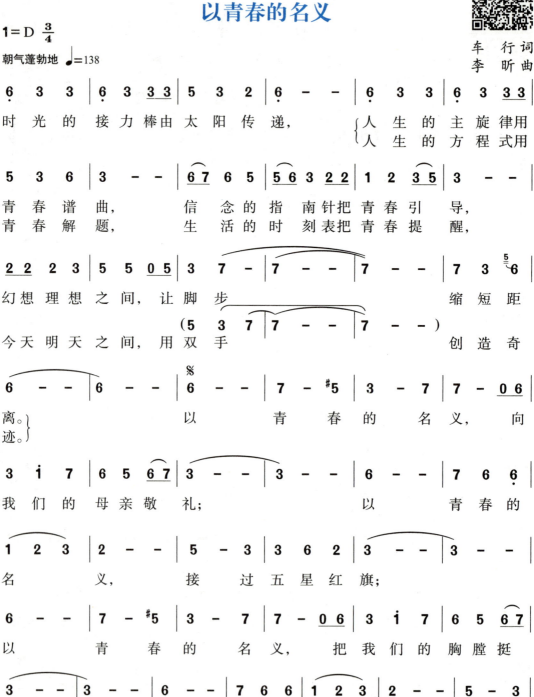

车 行 词
李 昕 曲

| 3 i 7 | 6 - - | 6 - : ‖ 6 - - | 7 - - | 7 - 7 6 | #i 6 0 ‖
时 代 足 迹。　　　时　代　　　的 足 迹。

这首歌出自总政歌舞团建团60周年。在大型歌舞晚会《以青春的名义》中，同名歌曲的演唱表现出当代青年志士壮志凌云的青春宣言，紧扣时代主题。

松花江上

1=♭B 3/4

中速

张寒晖 词曲

1.3 5 - | ii.5 6.5 | 6 5 - | 1 2 3 - | 6 i 5 | 3 - - | 2 1 2 - |
我的家　在东北松花　江　上，　那里有　森林煤矿，　还有那

6 i 5 | 4.3 2.1 3.2 | 1 - - | 1.3 5 - | ii.5 6.5 | 6 5 - |
满山遍野的大豆高　粱。　我的家　在东北松花　江上，

1 2 3 - | 6 i 5 | 3 - - | 2 1 2 - | i 7.6 5 | 4 3 2.3 |
那里有　我的同胞，　还有那　衰老的爹　　娘。

1 - - | i 7 6 - | 2 i 5 - | 6 6.3 2 | 2 3 i 7 | 6 - - |
　　　"九一八"，"九一八"！从那个悲惨的时　候，

i 7 6 - | 2 i 5 - | 6 6 3 2 | 2 3 i 7 | 6 - - | 6 6.7 6.5 |
"九一八"，"九一八"！从那个悲惨的时　候，　脱离了我的

6 6 - | 3 5 5.6 | i 6 7 6 5 | 6 - 3 | 2 - 3 | 2 - 3 |
家乡，　抛弃那无尽的宝　藏，　流浪！　流浪！　整

5 i 6 | 5 3 2 - | 3 2 - | 3 6 - | 3 5 - | 5.6 i - |
日价在关内，　流浪！　哪年　哪月，　才能够

| 6 7 6 5 6 | 6 7 2̇ - | 5 - - | 3 6 - | 3 2 - | 5.6 1̇ - |

回到我那可爱的故　乡？　哪年　哪月，　才能够

| 6 7 6 5 3̇ | 2̇ 3̇ 2̇ - | 1̇ - - | 3̇ - 2̇1̇ | 6 - - | 2̇ - 1̇6 |

收回我那无尽的宝　藏？　爹　娘啊，　爹　娘

渐慢

| 5 - - | 3 6 - | 3 5 - | 5 6 3̇.2̇ | 3̇ 6 1̇ | 1̇ - - ‖

啊！　　什么　时候　才能欢聚在一堂！

这首歌是张寒晖（1902—1946）于1936年秋在西安谱写的独唱歌曲。作者以饱含热泪如泣如诉的音调，愤恨哀伤的情绪，揭示出当时因遭日本侵略者蹂躏而背井离乡的东北同胞的悲惨生活，倾诉着他们对侵略者的无比仇恨。

祖国万岁

1=♯F 6/8

中速 欢乐地

朱　海词
刘　青曲

(1 7̣ | 6.̣ 7.̣ | 1. 3. | 2. 057 | 3. 1̇ 7 6 7 1̇ | 2̇. 5. |

3. 3. | 3̇ 0 1̇ 7) 6̣ 6̣ 1 2 3 | 2. 6.̣ | 5 5 6 7 5 6.̣ | 6.̣ | 6̣ 6̣ 6̣ 1 2 3 |

　　　　　　　沿着鲜花的 长　街　走向 纪念 碑，　　拥抱吧亲爱的

2. 6.̣ | 5 6 1 5 6 3. | 3. | 5 5 3 5 5 6 1 1. | 2 2 1 2 5 3. | 3. |

战　友，喜泪 在 飞。　挥动鲜艳的 国　旗，映出山河　美，

6̣ 6̣ 6̣ 1 2 3 | 2. 6.̣ | 5 5 6 7 5 6.̣ | 6.̣ ‖: 6̣ 6̣ 1 2 3 | 2. 6.̣ | 5 5 6 7 5 |

检阅吧光荣的 岁　月，英雄 列　队。　怀抱幸福的 阳　光　走向 天安

6.̣ | 6.̣ | 6̣ 6̣ 6̣ 1 2 3 | 2. 6.̣ | 5 6 1 5 6 3. | 3. | 5 5 3 5 5 6 1 1. |

门，　　放歌吧 亲爱的 朋　友，欢声 如雷。　绽放满天的 礼　花，

```
2 2 2 1 2 5 | 3. 3. | 6 6 6 1 2 3 | 2. 6. | 5 5 6 7 5 | 6. 6. | 5 5 5 3 3 5
```
看梦想腾　飞，　欢乐吧青春的　年　代，今朝　更　美。　我走过走　过
　　　　　　　　　　　　　　　　　　　　　　　　　　　　　　我的家 有许多

```
6 3 3. | #4 4 4 3 2 | 3. 3. | 5 5 3 5 | 6 7 6. | 7 7 7 6 5 | 3. 3.
```
地球上 许多地　方，　我的最爱是　你升日之　美。
兄　弟 兄弟姐　妹，　我的最爱是　你和谐之　美。

```
6 6 1 2 3 | 2. 6. | 5 6 1 5 6 | 3. 3. | 6 6 1 2 3 | 2. 6. | 5 5 6 7 5
```
为你祝　福，　为你贺 岁，　我的母　亲，　祖国 万

```
6. 6. | 6. 7. | 1. 3. | 2. 0 5 2 | 3. 1 7 6. 7 1 2. 5
```
（1 7）
岁！

```
3. 3. | 3 0 1 7) :|| 6. 6. :|| 1 1 6 5 4 | 5. 5. | 1 1 6 5 4 | 5. 5.
```
结束句
岁！　　祖国万　岁！　　祖国万　岁！
D.S.

```
5 6 1 5. 5. 5. | 5. 6. | 7. 7 0 | 6. 6. 6. 6. | 6. 6 0 ||
```
我的母 亲，　　祖 国 万　岁！

这首歌是著名青年歌唱家谭晶的代表作之一，在2009年8月22日于和谐之声祝福祖国长城独唱音乐会上首唱。歌曲采用6/8拍，节奏旋律感人紧凑令人振奋，表达了创作者对祖国的赞美之情。

我和我的祖国

1=F 6/8 9/8

庄重、深情地

张藜 词
秦咏诚 曲

```
5 6 5 4 3 2 | 1. 5. | 1 3 1 7 6. 3 | 5. 5. | 6 7 6 5 4 3
```
1.我 和 我 的 祖　国，　一刻也 不能 分　割，　无论我 走 到
2.我 的 祖 国 和　我，　像海和 浪花 一　朵，　浪是那 海 的

```
2.  6.  | 7̇6̇5̇ 51.2 | 3.  3.  | 5̇6̇5̇ 4̇3̇2̇ | 1.  5. |
哪   里，   都流出 一首赞   歌。    我歌唱 每一座  高     山，
赤   子，   海是那 浪的依   托。    每当   大海在  微     笑，

| 13i 72.i | 6.  6.  | i76 5. | 654 3. | 7 6̇ 5̇ 2 |
我歌唱 每一条   河，      袅袅炊 烟，  小小村 落， 路 上 一 道
我就是 笑的漩   涡，      我分担 着   海的忧 愁， 分 享 海的欢

| 1.  1.  | 123 2i6 | 9/8 76.35.5. | 6/8 123 2i6 | 9/8 75.3 6.6. |
辙。       我最   亲爱的祖         国，    我永远 紧依着  你的心窝，
乐。       我最   亲爱的祖         国，    你是   大海    永不干涸，

                                              结束句
| 543 2.  | 7665 3. | 4.  2 | 1.  1 | 0 : ‖ 123 2i6 | 7 6.3 5. |
你用你 那   母亲的脉 搏，和 我     诉    说。       我最   亲爱的祖   国，
永远给 我   碧浪清   波，心 中     的    歌。

| 123 2i6 | 75.3 6. | 543 2. | 765 3. | 5. 2 i | 1.  1. ‖
你是   大海   永不干涸， 永远给 我   碧浪清 波， 心 中 的   歌。
```

《我和我的祖国》是以第一人称的手法诉说了"我和祖国"息息相连、一刻也不能分离的心情。全曲是两段式结构。第一段旋律优美、感情深切真挚。第二段曲调跌宕起伏。表达了人们对祖国的真挚情感。

心上人像达玛花

藏族民歌
李刚夫改词
薛明、相青曲

$1= {}^{\flat}B$ $\frac{3}{4}$

稍慢 深情地

```
(6.  3  6123 | 323  5.4/45 3 | 3712 3217 6.2 | 343 606 66 )
                                                          mf
356  6.  3 | 623  3.  6 | 7123 i.76 | 5662 3 —
布谷  鸟     到处  飞     美丽的歌声 多清   脆。
达玛  花     正开  放，   鲜红的花儿 多芬   芳。
```

女声独唱《心上人像达玛花》是一首较成功的艺术歌曲。它的酝酿、产生更是源于生活的产物，具有民族风格的同时又深含情感。旋律同思绪般起伏，忽隐忽现。

祝福祖国

青 风 词
孟庆云 曲

1=♭E 4/4
深情、赞美地 ♩=58

词曲作者为庆祝中华人民共和国成立50周年专门创作的这首歌曲,传达了全国人民祝福祖国繁荣昌盛、人民安居乐业的美好心愿,是人们开展爱国主义教育活动的代表性曲目。

真的好想你

杨湘粤 词
李汉颖 曲

歌曲《真的好想你》柔情婉转,周冰倩用清澈无瑕、宛如天籁的嗓音诠释了这首歌,于1996年在中央电视台元宵晚会首次演唱,此曲传遍大江南北。

长城长

1=C 4/4

真挚、舒展地

阎肃 词
孟庆云 曲

1. 都说长城两边是故乡，你知道长城有多长？它一头挑起大漠边关的冷月，它一头连着华夏儿女的心房。
2. 都说长城内外百花香，你知道几经风雪霜？凝聚了千万英雄志士的血肉，托出万里山河一轮红太阳。

太阳照（哇），长城长，长城(啊)雄风万古扬，太阳照（哇），长城长，长城(啊)雄风万古扬。你要问长城在哪里？就看那一身身一身身绿军装。就在咱老百姓的心坎上，心坎上。

这是一首歌颂新时期人民解放军风貌的抒情歌曲，曲调舒展，旋律优美，委婉地唱出了对祖国的热爱之情。当时在中国大地上广为流传。

```
2 - 4 4 | 4. 6 6 5 | 5 - 3 5 | 3. 2 2 1 | 6 - 2 6 | 5. 2 2 4. 3 |
上，  箭一样 的飞   翔。    飞呀飞 呀我的马！ 朝着 她  去的方

3 - 3 5 | 3. 2 2 1 | 6 - 2 6 | 5. 7 7 2 | 1 - - | 1 - - ||
向，   飞呀飞 呀我的马！ 朝着 她  去的方   向。
```

这是一首塔塔尔族反映爱情生活的民歌。三段体结构的歌曲（单三部曲式）。A 段与再现段为降 E 大调，中间的 B 段为降 e 小调，3/4 拍。歌曲表达了一位青年在爱情上的伤感、思恋和向往，歌词中通过许多景色的描绘：沙滩、月光、幻梦、踪影等，表达了小伙子对爱情的执着。

中国大舞台

韩 伟 词
刘 青 曲

1=F 4/4
♩=56

```
(1. 1 1 2 2 7 6 5 6 - | 1. 1 1 2 7 6 6 3 5 - | 5 5 6 1 2 7 6. 7 6 5 3 6 1 | 1 7 6 3 2 3 3 6 1 -)

‖: 5 5 3 5 6 1 7 6 5 | 3 1 7. 2 6 3 5 - | 5 5 6 1 2 7 6. 7 6 5 3. 6 1
   好一个 中国 大舞 台 大  舞    台，   五千年 龙腾 虎   跃
   好一个 中国 大舞 台 大  舞    台，   一幕幕 沧桑 巨   变

1 7 6 6 6 3 5 6 2 - | 5 5 3 5 6 1 7 6 5 | 3 1 7. 2 2 7 6 -
演   不   衰，     好一个 中国 大舞 台， 大   舞     台，
多   豪   迈，     好一个 中国 大舞 台， 大   舞     台，

5 5 6 1 2 7 6. 7 6 5 3. 6 1 | 1 7 6 6 6 3 5 6 2 - | 1 1 1 2 2 7 6 5 6 -
亿万人 喜泪 欢   歌   汇   成   海。    挥起黄 河 长   江
只演得 五洲 瞩   目   齐   喝   彩。    铺开万 里 长   城

1 1 2 7 6 6 3 5 - | 5 5 6 1 2 7 6. 7 6 5 3. 6 1 | 1 7 6 6 6 3 5 6 2 -
金色  绸  带，    舞得那 神州  如    画   好梦成 真 情   满   怀。
万里  琴  台，    弹一曲 东方  神    韵   人间天 上 唱   起   来。
```

乐曲创作蓬勃有气势，对祖国充满激情的赞美。作品通过辉煌的旋律，中国音乐元素贯穿此曲，加以振奋的歌词，将一幅灿烂的锦绣中国呈现于世人眼前。

清晰的记忆

田 农 词
践 耳 曲

这首歌感情真挚，受到人们的喜爱，表现了人们对党的无限热爱。这是一首思想性较强的艺术歌曲。歌曲采用三段式结构，曲调舒展而明朗，旋律朴素。

爱在天地间

邹友开 词
孟庆云 曲

(乐谱内容略)

这首歌创作于2003年"非典"期间。祖海深情演唱使这首歌给人的印象极为深刻。其歌词乐观向上,鼓舞人心,曲风婉转深刻又荡气回肠,感人肺腑。

悲叹小夜曲

佚　名词
[意大利] 思·托塞里 曲
尚　家　骧译配

$1={^\flat}E$　$\dfrac{3}{4}$

中板

(乐谱内容略)

往日的爱情　　已经永远消　逝,幸福的回

```
            稍慢  原速
7. 1̇ 2̇ 6̇ | 5 6 7 5 2 3 | 1 - - | 1 0 0 | 1̇. 5 6̇ 3̇ |
忆  像  梦   一样留在我心  里!              他  的  笑

5 - ∨ 1 | 1 3 7 | 6 - 5 | 2̇. 3̇ 4̇ 1̇ | 7. 1̇ 2̇ 6̇ |
容      和  美丽的  倩   影, 带给我幸 福  并照 亮

        稍慢  原速                稍快些
5 6 7 5 2 3 | 1 - - | 1 0 0 | 1 2 3. 5 | 5 2 2 - |
我青春的 生   命。              但是 幸 福  不长久,

2 3 4. 6 | 6 3 3. 1 | 1̇ - 7 6 | 5 3 1 2 3 5 | 3 - 2 2
欢乐变 成 忧  愁, 那  甜    蜜  的爱情从此就永 远    离开

                                        p
5 - - | 6. 1̇ 2̇ 1̇ | 3̇ - - | 3̇ 1̇ 7 6 5 1 | 4 - 2 3 4 |
我,     在 我 心 里        只留下痛  苦,  我独自

        3              3             渐慢
5. 6 7̇ 2̇ 1̇ | 3. 4 5 7̇ 6̇ | 6̇ 2 2 - | 3. 5 4 3 2 1̇∨ | 2 - 2 1 |
悲 伤 叹   息, 那不幸的命    运,   心 中悲 伤 的 叹

( 1̇. 5 6̇ 3̇ | 5 - )
1 1 0 0 | 0 0 1 1 3 7 | 6 - 5 | 2̇. 3̇ 4̇ 1̇ |
息。            啊, 太 阳 的 光   芒  不再 照亮

              p                    pp
7. 1̇ 2̇ 6̇ | 5 6 7 5 2 3̇ | 1̇ - 6̇ | 1̇ - 2̇ | 3̇ - - | 3̇ 0 0 0 ||
我, 它 不再 照亮 我的 生    命      我 的  生   命!
```

意大利作曲家托塞里的《小夜曲》，也被称为《悲叹小夜曲》。作品描写失恋者哀叹幸福的过去已成幻影，情深意切。曲调委婉，节奏缓慢、轻柔，优美动听，这是小夜曲中人们最熟悉的一首，是历来歌唱家的保留曲目。

祖国，慈祥的母亲

张鸿喜 词
陆在易 曲

1=G 3/4 2/4
中速 深情地

全曲有两个乐段加曲尾构成。这首歌曲用凝练的笔触，把祖国比作自己的母亲。浓郁的感情抒发了中华儿女对祖国母亲的感激之情和无限忠诚。

红 梅 赞

（歌剧《江姐》选曲）

阎　肃　词
羊鸣、姜春阳、金砂　曲

1=♭B　4/4

（乐谱略）

红岩上红梅开，千里冰霜脚下踩，三九严寒何所惧，一片丹心向阳开，向阳开。

红梅花儿开，朵朵放光彩，昂首怒放花万朵，香飘云天外，唤醒百花齐开放，高歌欢庆新春来，新春来。

歌曲的结构是单二部曲式，旋律刚劲有力。《红梅赞》的创作背景取材于小说《红岩》，它从共产党人的艺术形象入手，塑造出了血肉丰满的革命先烈形象，倾力弘扬了中华民族的革命英雄主义和爱国主义伟大精神。

假如你要认识我

汤昭智 词
施光南 曲

1=A 2/4

中速 活泼、热情地

[乐谱略]

珍贵的灵芝森林里栽，森 林 里 栽， 美丽的翡翠 深山里埋，
灿烂的鲜花春风里开，春 风 里 开， 闪光的珍珠 大海里采，

深 山 里 埋。 假如 你要认识我，请到青年突击 队里来，
大 海 里 采。 假如 你要认识我，请到青年突击 队里来，

请 到青年突击 队 里 来。 啊咪咪咪 咪 啊咪咪咪 咪
请 到青年突击 队 里 来。 啊咪咪咪 咪 啊咪咪咪 咪

啊咪咪咪咪啊咪 啊 咪 咪，汗水 浇开（哟）友 谊 花，
啊咪咪咪咪啊咪 啊 咪 咪，理想 育出（哟）幸 福 果，

纯 洁的爱情 放 光 彩，放 呀 放 光 彩。
革 命的青春 永 不 衰，永 呀 永 不 衰。

啊咪咪咪啊咪咪咪啊咪咪咪啊咪咪咪 啊 咪咪 啊咪 咪

这首歌采用两段式结构，曲调亲切、热情，以渐强的力度向高音区发展并推向高潮。在20世纪80年代可谓家喻户晓，激励了整整一代年轻人奋发向上。

脉　搏

宋小明 词
张卓娅、王祖皆 曲

1=♭G 4/4
♩=88

该作品平缓的节奏，曲折的音调，使旋律具有较强的艺术感染力。由青年歌唱家麦穗演唱的歌曲《脉搏》大胆地将时尚元素融入民歌中，以全新的表现形式诠释经典老歌。是当代新民歌演唱的代表。

今天是你的生日，我的中国

韩静霆 词
谷建芬 曲

$\frac{2}{4}$ 1 - | $\frac{4}{4}$ 1 1 1 1 | 1 2 3 2 3 2 1 | 2 2 6 5 5 - | 1 1 1 1 | 1 2 3 2 3 2 1 |

我们祝福 你的生　日,我 的 中 国,　愿你永远 没有忧　患,
我们祝福 你的生　日,我 的 中 国,　愿你月儿 常圆,儿 女
我们祝福 你的生　日,我 的 中 国,　愿你逆风 起飞,雨 中

7 7 7 2 6 5 5 - | 5 5 5 5 5 6 1 3 | 4 3 2 1 2. 2 3 | 5 5 6 6 5 3 |

永远　宁 静,　我们祝福你的生日,我 的 中 国,这是儿女们心 中
永远　快 乐。　我们祝福你的生日,我 的 中 国,这是儿女们心 中
获得　收 获。　我们祝福你的生日,我 的 中 国,这是儿女们心 中

[1. | 2 3 2 1 1 - :‖ [3. 2 3. 3 2 1 | 1 - - - | 1 - - - ‖

期望 的 歌。　　希望 　的 　歌
爱 的 诉 说。

这首歌词的创作于在 1989 年 1 月,适逢北京解放四十周年,首都体育馆准备上演一场大型纪念晚会。歌曲曲调自豪而真挚,表达了中华儿女对祖国的热爱。

燕　子

1=♭B $\frac{2}{4}$

哈萨克族民歌
花图瓦尔夫 译配

6 3 ‖: 3 - | 2 3 4 5 4 | 2 2 3 3 | 1 2 3 | 2 2 3 1 7 |

1. 啊　　　　听我唱 个 我心爱的 燕 子 歌,亲爱的听我
2.(啊)　　　不要忘 了 你的诺言 变 了 心,"我是 你的

渐慢
6 7 1 2 1 | 7 6 7 5 6 | 6 0 | 0 6 3 :‖ [1. 3 6 6 - | [2.

对你说,　燕　子 啊。　　　　　2.啊,
你是我 的"燕 子 啊。　　　　　　啊,

6 - | 3 4 5 6 5 | 3 4 3 2 | 1 2 3 4 3 | 2 3 4 3 | 2 3 1.7 | 6 7 1 2 1 |

　　　眉毛弯 弯眼睛 亮,脖子匀 匀头发 长 是 我心爱的

（乐谱）

姑　娘。啊，　　　　　　　　　　眉毛弯 弯,脖子匀 匀,
是 我的 姑 娘燕 子啊。 3.啊　　　　　　抬起头 来
　　　　　　　　　　　　　　4.（啊）　　　　你的性 情
看见你的 下巴 白, 低头 见你 前额 宽 宽 燕 子啊。
愉快 亲切 又活 泼, 微笑 好像 星星 闪 烁 燕 子啊。
4.啊,　啊,　　　　　　　　　　眼睛 亮, 头发 长,是
我心爱的 姑 娘。啊　　　　　　眉毛 弯,
眼睛 亮, 脖子 匀,　头发 长,是我的 姑 娘燕 子啊。

这是一首哈萨克族民歌，由重复的两段式构成。歌曲以典型的新疆音乐元素把人带到遥远而神秘的新疆，那戈壁荒滩里传来的委婉、细腻、深情的歌声，诉说着思念之情。

映 山 红

（电影《闪闪的红星》插曲）

陆柱国 词
傅庚辰 曲

1=♭B 2/4
稍慢 向往、期待地

（乐谱）

夜半 三更（哟）
盼 天 明,　　寒冬 腊月（哟）　盼春 风,
若要 盼得（哟）　红军 来,　　岭上 开遍（哟）

107

[乐谱：映山红 续]

映 山 红。 若要 盼得（哟） 红军 来，
岭上 开遍 （哟） 映 山 红， 岭上 开遍 （哟）
映 山 红， 岭上 开遍 （哟） 映 山 红。

这首歌是由四句体乐段加补充再补充构成。歌曲创作于1960年，是电影《闪闪的红星》的插曲。那优美的旋律，那深情的歌词，表达了人们对红军的热爱，对英雄的崇敬。

乘着歌声的翅膀

（德）海　涅 词
（德）门德尔松 曲
廖晓帆 译配

1=♭A 6/8

行板 幽静地

乘着这歌声的翅膀，亲爱的随我前往，去到那恒河的
（紫）罗兰微笑地耳语，仰望着明亮的星，玫瑰花悄悄地

岸旁，最美丽的好地方；那花园里开满了红花，月亮在放射光
讲着她芬芳的心情；那温柔而可爱的羚羊，跳过来细心倾

辉，玉莲花在那儿等待，等她的小妹妹，玉
听，远处那圣河的波涛，发出了喧嚣声，远

莲花在那儿等待，等她的小妹妹。 紫
处那圣河的波涛，发出了喧嚣声。

渐强

我要和你双双降落，在那边椰子林中，享受着友谊和

· 108 ·

[乐谱：安静 做甜蜜幸福的梦，做甜蜜幸福的梦。幸福的梦]

这是德国著名的浪漫乐派作曲家门德尔松（1809—1847）的作品。《乘着歌声的翅膀》是6首歌曲中的第2首。歌曲的前半部不时地出现六度上行跳进和六度、七度的下行跌落，如同自由的小鸟，在空中上下翻腾飞翔，充满了幻想的情绪，生动地渲染了美丽动人的情景。

多情的土地

1=♭E 2/4

慢 深情地

任志平 词
施光南 曲

[乐谱]

1. 我深深地爱着你，这片多情的土地，我踏过的路径上阵阵花香鸟语，我耕耘过的田野上，一层层金黄翠绿，我怎能离开这河叉山脊,这河叉山

2.（我）深深地爱着你，这片多情的土地，我时时都吸吮着大地母亲的乳汁，我天天都接受着，你的疼爱情意，我轻轻走过这山路小溪,这山路小

这首歌写于20世纪80年代初,是陶冶心灵的灵魂之作,道出了作曲家魂牵梦绕的离情别绪,对故土的炽热之情,对家人牵挂的眷恋之情,作曲家用一颗赤子之心写就,深深打动人心。

高天上流云

凯 传 词
刘 奇 曲

《高天上流云》是1988年中央电视台的一部电视系列片《人与人》片尾主题歌，全曲由展开性的两乐段构成。电视片《人与人》以歌颂人间友爱，倡导社会互助为主题，而《高天上流云》词曲正扣主题。

红旗飘飘

乔 方词
李 季曲

1=♭E 4/4

5 55 5.5 5 | 3 5 5 3 5 5 - | 4 4 4 4 4 4 4 5. | 2 3. 3 - - |
那 是从 旭日 上 采 下的虹， 没有人不爱你的 色 彩，

5.5 5 65 5. | 5 5.1 6 - | 7 7 7 7 6 6 7 7 6 | 6 5 5. 5 - |
一张 天 下 最美的脸， 没有人不留 恋你的 容 颜。

5 5 5 5 6 5. ‖: 3 5. 5 3 3 5 - | 6 6 6 6 1 1 1 7 6 | 6 5 5. 5 - |
你明亮眼 睛 牵引着我， 让我守在梦 乡眺望未 来，

6.6 6 0 1 7 6 6 | 6 5 5 - 0.5 | 4.4 4 6 5 5 4 3 | 2 1 1 1 - - |
当我 离开家的 时候， 你满怀深 情吹响号 角。

(5 2 1)
0 0 0 1 2 | 3 3 0 3 2 1 1 | 2 1 1 1 - 1 2 | 3 3 0 1 3 2 |
五星 红旗，你是我的骄 傲， 五星 红旗， 我 为你

2.2 2 - 1 2 | 3 3 0 2 3 1 | 1 6.6 - 0 7 1 | 2 2 2 2 3 4 4 3 2 1 |
自豪， 为你 欢呼， 我 为你 祝福， 你的 名字比我生命 更重

1.
1 1 1. 1 - 1 3 | 5. 6 6 5 3 5 | 7. 1 7 6 7 6 | 1 6 6. 6 6 6.5 |
要。 红旗 飘 呀 飘， 红旗 飘 呀 飘，腾空的 志 愿 像白云

越飞越高，红旗飘呀飘，红旗飘呀飘，年轻的心 不会衰

老。 咳 嗨 嗨呀嗨

嗨 咳 嗨 嗨呀嗨

嗨 你明亮的眼睛要。 五星

《红旗飘飘》又名《五星红旗》，是1996年电视剧《警苑神掌》的主题曲。旋律激昂振奋人心，表达了人们对祖国的无限热爱之情。

假如你爱我

[意大利] G.B.柏戈莱西 曲
尚家骧 译配

1=♭B 2/4
小行板

假 如 你爱 我，

假如 你为我叹息，亲爱的牧羊少 年， 我为你的 烦恼而痛苦，

我为 你的 爱情而幸福。你若 认为我只 应该接受 你的爱 怜，

中级程度歌曲选

[曲谱：接受你的爱怜，牧羊少年，你太轻易受你自己的欺骗！牧羊少年，你太轻易受你自己的期骗！受你自己的欺骗！]

这是一首意大利歌曲，出自意大利作曲家柏戈莱西（1710—1736）的幕间剧《女仆夫人》，这部作品标志着意大利趣歌剧的诞生。

江河万古流

（电视片《九州方圆》主题歌）

苏叔阳 词
王立平 曲

1=♭E 4/4
中速

[曲谱：长江流，黄河流，滔滔岁月无尽头。天下兴亡多少事，莽莽我神州。情悠悠，思悠悠，炎黄子孙志未酬，中华自有]

115

```
3 2 3  2 5 6 — | 5 3 5 2 3 2 3 5 | 1.— — 1 6 1 :‖ 1 — — —
 雄   魂 在， 江 河 万 古   流。     情 悠   流。

5 3 — 5 | 2 — 1 2 6 | 1 — — — | 1 — — — ‖
江 河   万   古  流。
```

此曲是电视片《九州方圆》的主题歌，全曲是带再现的二段式结构，两乐段音乐风格基本一致。第二乐段开始处，旋律多次处在高音位置，造成音乐高潮，随后再现第一乐段的音调，与前面音调形成统一，造成呼应。全曲结构简洁短小，音调精炼，半吟半唱充满激情地对长江、黄河的万古源流予以无限地赞叹，对中华雄魂情思悠悠予以深情地赞颂。

教我如何不想他

刘半农 词
赵元任 曲

1 = E 3/4 4/4
中速 渐慢
(1 3 | 5. 3 5 6 | 5 3 5 1 | 3. 2 1 6 | 5 —) 3 | 5 — 3.5 |
 天 上 飘 着

 (0 3 2 3 | 5 — 0) (0 3 2 3
5 — 6 | 5 — — | 0 0 3 | 5 — 3.5 | 5 — 1 6 | 6 5 5 — |
些 微 云， 地 上 吹 着 些 微 风，

5 — 0)
0 0 5.6 | 1. 3 5 3 | 5 — 5 5 | 3 5 6 6 5 6 | 1. 3 2.5 | 3 2 6 1 2 |
啊 微 风 吹 动 了 我 头 发， 教 我 如 何 不 想

 渐慢 原速
1 — (5 6 | 1. 3 2 3 | 1 1 5 | 1. 6 5 6 | 1 —) 6 2 | 1. 3 2 |
他？ 月 光 恋
```

《教我如何不想他》完成于1926年。此曲是通过描写风景，如天上的白云、微风、水面、鱼儿、海洋、月光等来表达对人的感情。这是一首被看作是爱情歌，怀念人的歌，或思念故土爱国的歌。

# 今宵共举杯

石顺义 词
王咏梅 曲

1=♭E 4/4

(5 6 3̇ 2̇ 1̇ - | 5 6 3̇ 2̇ 3̇ - | 5 6 3̇ 2̇ 1̇ - | 5 6 3̇ 2̇ 1̇ - |

5 6 3̇ 2̇ 1̇. 6 | 5 6 3̇ 2̇ 3̇ - | 5 6 3̇ 2̇ 1̇. 6 | 5 5 3̇ 2̇ 1̇ - )

‖: 1 1 1.5 3 3 2 3 | 5 5 5 5 1 ²3 - | 1 1 1.5 3 3 2 3 | 5 5 5 5 1 2 - |

1. 今宵美酒今宵 醉 今呀么今宵 醉　　今宵明月今宵 圆 今呀么今宵 圆
2.3.今宵美酒今宵 醉 今呀么今宵 醉　　今宵明月今宵 圆 今呀么今宵 圆

3 3̇5 5 5̇6 5 3̇ 1̇ | 1̇ 4̇ 6̇ ⁵6̇ - | 5̇ 3̇ 3̇ 3̇ 5̇ 2̇ 2̇ | 2̇ 5̇. 2̇ 2̇1̇ 1̇ - |

捧来　玫瑰　红艳艳红　　艳　艳　　亲人他就笑微微　大家共举　杯
邀来　三江　五湖水五　　湖　水　　邀来天南和地北　天下共举　杯

|1.2.
(5 5 5 5 5 5 1̇ 1̇) | 5 5 6̇ 5 3̇ 5 | (5 5 5 5 5 1̇ 5) | 5 3̇ 5 3̇ 2̇ - |

唱呀么唱出好心情 咿呀咿 呀 嘿　跳呀么跳出好风景 咿呀咿呀 嘿
唱呀么唱出好心情 咿呀咿 呀 嘿　跳呀么跳出好风景 咿呀咿呀 嘿

(5 5 5 5 5 1̇ 1̇) | 3 5 3̇ 2̇ 1̇. 6 | (1̇ 1̇ 6 5.6 1̇ 1̇ 6 5) | 5 5 5 2̇ 2̇1̇ 1̇ - |

干呀么干出好日月 咿呀咿呀 嘿　今宵美呀今宵 美 今呀么今宵 醉
干呀么干出好日月 咿呀咿呀 嘿　今宵美呀今宵 美 今呀么今宵 醉

|1.2.3.
1̇ 1̇.2̇ 1̇6 1̇ | 6 6 6̇5 ³5 - | 4.6 6 6 5.6 3 | 5 1̇ 2̇3̇2̇1̇ 2̇ - ‖

一祝　生活甜 二祝爱情美　三祝合家团 聚 喜事常相　随
一祝　祖国好 二祝江山美　三祝各族儿 女 节日喜相　会

```
1 1 1.2 3 32 1 | 7 7 7 6 5 6 - | 5.5 5 3 3 2 32 1 | 1 1 2 1 - - |
```
朋友 你也 干一 杯 我来 喝一 杯  亲情友爱 暖 心 扉 耶
朋友 你也 干一 杯 我来 喝一 杯  同祝大地 凯 歌

```
(0 1 5 0 0 | 0 1 5 23 21 1 | 0 5 5 0 0 | 0 5 3 23 21 1):‖
```
　　嘿　　　　　　嘿　嘿　　嘿

Ⅱ.
```
1 1 2 1 - - | (5 6 3 2 1. 6 | 5 6 3 2 3 - | 5 6 3 2 1. 6 |
```
飞 耶

Ⅲ.　　　　　Ⅳ.
```
5 5 3 2 1 -):‖ 1 1 2 1 - -:‖ 1 1 2 1 - - | 1 - 0 0 ‖
```
　　　　　　　　飞 耶　　　　飞 耶

歌曲旋律轻松欢快，曲调悠扬并富有色彩变化，整首歌曲风格明快，感情真挚而热烈，唱出人们在幸福生活中的喜悦之情。

## 美丽的心情

张名河 词
孟庆云 曲

1=♯F  3/4
欢快、热情、真挚 ♩=152

```
6 5 3 | 6 5. 3 | 6 - - | 6 0 0 | 6 5 3 | 6 5. 2 |
```
水 蓝蓝，水 蓝　蓝，　　　　山 青青，山 青
天 朗朗，天 朗　朗，　　　　地 盈盈，地 盈

```
3 - - | 3 0 0 | 6 - 6 | 1 - 6 | 5 - 3 | 2 - - |
```
青，　　　　鲜　花　打　扮　我　们
盈，　　　　阳　光　浸　透　我　们

```
3 2 3 | 2 - 1 | 6 - - | 6 0 0 | 6 5 3 | 6 5. 3 |
```
青春 的 倩　影。　　　　灯 闪闪，灯 闪
甜蜜 的 笑　声。　　　　星 灿灿，星 灿

| 6 - - | 6 0 0 | i 6 i 6 | 6 - 2 | ⁵₌3 - - | 3 0 0 |

闪，　　　　鼓 声 声，鼓　声 声，
灿，　　　　雨 纷 纷，雨　纷 纷，

| 6̣ - 6̣ | 1 - 6̣ | 5 - 3 | 2 - - | 3 2 3 | 2 - 1 6 |

舞　姿 拥　抱 我　　们　　　不 眠 的 欢
真　情 编　织 我　　们　　　共 同 的 憧

| 6̣ - - | 6̣ - - | i - - | i - - | i - - | 3 5 6 |

腾。　　　梦　　啊，　　　　　　乘 上 那
憬。　　　风　　啊，　　　　　　放 飞 那

| i 6. 5 | 6 - - | 6 - - | 6 - - | 3 5 6 6 | i 6 5 |

祝 福 的 翅　　膀，　　　　　　让 美 丽 的 心　情
欢 乐 的 鸽　　群，　　　　　　让 美 丽 的 心　情

| 6 - 6 1 - - | 3 - - | 3 - - | i - - | i - - |

飞　越 星　　空。　　　　歌　　啊，
诉　说 追　　寻。　　　　月　　啊，

| i - - | 3 5 6 | i 6. 5 | 6 - - | 6 - - | 6 - - |

　　洒 向 那 多 彩 的 画　屏，
　　揽 在 那 年 轻 的 手　中，

| 3 5 6 6 | i 6 5 | 6 - 5 6 | 1 - 6̇ | 2 - - | 2 - - |

让 美 丽 的 心　情 赞　美 成　功。
让 美 丽 的 心　情 与　爱 同　行。

| 3 3 0 | 2 1 0 | 2 2 0 | 1 6 6̣ 0 | 1 1 0 | 2 2 0 |

一 双　眼 睛，一 道　风 景，一 张　笑 脸，

```
3 3 0 | 2̂3 5 0 | 3 - - | 5 - 3 | 6 - 1̇ | 7 - -
```
一 个　　　黎　明。{人　人　都　有　啊 / 天　天　都　有}

```
7 - - | 3 3 5 | 2 - 1̂6 | 6̇ - - | 6̇ - - :| 7 - -
```
　　　　美　丽　的　心　　情。　　　　　啊，

```
7 - - | 3̇ - - | 3̇ - - | 3̇ 0 0 | 3 3 5 | 2̇ - -
```
　　　　　　　　　　　　　　　　　美　丽　的　心

```
2 - 1̂6 | 6̂ - - | 6̇ - - | 6̇ - - | 6̇ - - | 6 0 0 ‖
```
情。

歌曲采用 3/4 拍，节奏明快，动感强，配以完美的歌词，音调流畅而舒展，优美抒情。充分表达出在和谐社会的新时代，广大人民幸福喜悦的心情。

## 你们可知道

（凯鲁比诺的咏叹调）

（歌剧《费加罗的婚礼》选曲）

L·庞特 词
[奥地利]莫扎特 曲
尚家骧 译配

$1 = {}^\flat B$  $\frac{2}{4}$

中速

```
1 5̣ 5̣ | 2 5̣ | 3 1̂.2 3.4 | 2 0 | 3 4 #4 | 5.3 1 0 | 2 ♭3̂ 3
```
你 们 可 知 道 什么叫 爱 情？ 你 们 可 了 解 我 的 内

```
4 0 | 5̂ 3 5̂ 3 | 2̂ 4 2̂ 4 | 1 7̂.1 2.3 | 1 0 | 2 2 2 | 3 #4̂ 5 3 2 0
```
心？ 你 们 可 了 解 我 的 内 心？ 我 要 把 一 切

```
6.7 1 2 | 1̂ 7̣ 0 | 3 #4̂ 4 | 5.3 7̂ 0 | 7.3 2 #1 | 2 0 | 2 2 5
```
讲 给 你 们 听， 这 奇 妙 的 感 情 我 也 弄 不 清， 只 感 觉

心里充满热情。 我有时痛 苦，有 时欢 欣，

有 时在胸 中 像烈火燃 烧， 但 一会儿却 又 寒 冷如

冰。 幸福在远 处向我招手， 想 把它 捉 住，

它 又逃 走。我悲哀叹 息，非出本 意； 我心跳 战 栗，不明原 因；我整日

整 夜不得安宁,但 我却 情 愿 受 此苦 刑。 你 们 可 知 道

什么叫爱 情？ 你 们可了 解 我 的 内 心？ 你 们 可

了 解 我 的 内 心？ 你 们可 了 解 我 的 内 心？

这首歌曲是凯鲁比诺的咏叹调，选自歌剧《费加罗的婚礼》，采用复三部曲式结构，内容丰富，表达生动而细腻。

## 三 套 车

俄罗斯民歌
高　山译词
宏　扬配歌

1=F 4/4
中速

1. 冰　雪　遮 盖着伏尔 加 河，冰 河上跑着三 套 车。 有
2.（小）伙 子你为什么忧 愁， 为什么低着你的 头？ 是

```
6.7 1 7 6543 | 2. 4 6 7 6 | 3. 4 3 2 7 1 | 6 - 6 0 3 ‖ 6 - 6 0 0 3 |
```

人在唱着忧　郁　的歌，唱歌的是那赶车的人。　　2.小　人。　　3.你
谁　叫你这样伤　心？问他的是那乘车的

```
6. 6 6 #5 6 | 3. 2 1 7. 7 | 1 6 1 1 2 #2 | 3 - - 0 3 |
```

看　吧这匹可怜的老　　马，它跟我走遍天　涯，可

```
6.7 1 7 6543 | 2. 4 6 7 6 | 3. 4 3 2 7 1 | 6 6 0 0 0 3 |
```

恨那财主要把它买　了去，今后苦难在等着它。　　可

```
6.7 1 7 6543 | 2. 4 6 7 6 | 3. 4 3 2 7 1 | 6 - 6 0 ‖
```

恨那财主要把它买　了去，今后苦难在等着它。

　　俄罗斯民歌《三套车》表现了马车夫深受欺凌的悲惨生活。歌曲采用带再现的二段式结构。旋律沉稳而忧郁，马车夫奔波在寂寞的长途，唱出了忧伤，苍凉的旋律。

# 说句心里话

石顺义 词
士　心 曲

1=♭B 4/4
♩=62

```
(5. 3 5 - | 3 6 5 6 3 2 - | 5. 3 5 - | 3 6 5 6 3 2 - |
3 2 3 5.3 5.6 7 6 | 6 5 6 5 3 2 1 -) | 3 3 2 1.7 6 1 3 5 | 3. 2 1 6 1 2 - |
```

　　　　　　　　　　　　　　　　　　　说　句　心里话，我也想　　家，
　　　　　　　　　　　　　　　　　　　说　句　心里话，我也不　　傻，

```
3 2 3 5.3 5.6 7 6 | 2. 2 2 3 1 2 6 5 - | 5 3 2 3. 5 6 5 6 1 |
```

家　中的老妈妈已是满头白　发；说　句那实在话，
也懂得从军的路　上风吹雨打；说　句那实在话，

```
2. 3 7 6 5 6 - | 5 3 7 6 6. 1 2 1 2 3 5 | 6 5 6 5 3 2 1. 2 3 |
```

我也有　爱，常思恋那个梦中的她，梦　中　的她。咪咪
我也有　情，人间的那个烟　火把我养　大。咪咪

123

| 5. 3 5 - | 3 6 5 6 3 2 - | 5. 3 5 - |

咪 咪 咪　　既然来当兵，　　咪 咪 咪
咪 咪 咪　　话虽这样说，　　咪 咪 咪

| 3 6 5 6 3 2 - | 3 2 3 5.3 5.6 7 6 | 6.6 6 5 6 1 2.2 2 3 5 |

就知责任大，　　你不 扛枪,我不扛 枪,谁保卫咱妈妈谁来保卫 她?
有国才有家，　　你不 站岗,我不站 岗,谁保卫咱祖国谁来保卫 家?

| 6 5 6 5 3 2 1 - ‖: 6. 3 2 6 | 结束句 5 - - - | 5 0 0 0 ‖

谁来保卫 她?
谁来保卫 家?　　谁 来 保 卫 家?

这首歌曲由二段式构成，通过描写一个作为具有普通人的各种情感的解放军战士的心声，表达了新时期解放军战士热爱祖国和人民，保卫祖国和人民的坚定的感情立场。

# 听 海

林秋离 词
涂惠源 曲

$1=\flat B$　$\frac{4}{4}$

| 0 1 2 ‖: 2 3 3 3 1 4 4 3 2 1 | 2 3 3 - 0 1 2 | 2 3 3 3 1 4 4 3 2 1 |

写信　告诉我，今天　海是什么颜 色，　　夜夜 陪着你 的海　心情又
(写信) 告诉我，今夜　你想要梦什 么，　　梦里 外的我 是否　都让你

| 7.5 3 5.0 5 4 3 | 4 6 4 4.4 4 3 2 | 3 - 0.3 3 2 1 | 2 3 2 1 2 2 1 |

如何?　　灰色是 不想说，蓝色是忧 郁，　而漂泊的 你,狂浪的 心,停在
无从选择?　我揪着 一颗心 整夜都

| 5.2 2 - 0 1 2 :‖ 3 5 2 2 3 1 | 1 2 3 | 3 4.4 3 2 2 3 2 3 | 2 1 1 1 - 0 |

哪 里?　　写信 闭不 了眼睛,为何你明明 动了情,却又不 靠 近?

```
‖: 5 - 5.5 2̇1̇7 | 1̇ - - 3̇ 4̇ 5̇ | 6̇ 6̇ 6̇ 6̇5̇5̇ 6̇.6̇ 6̇7̇1̇ | 2̈ - - -
 听 海 哭 的 声 音， 叹 惜 着 谁 又 被 伤 了 心， 却 还 不 清 醒。
 听 海 哭 的 声 音， 这 片 海 未 免 也 太 多 情， 悲 泣 到 天 明。

0 7̇7̇ 7̇3̇3̇ 5̇ 5̇3̇3̇ | 7 1̇ 1̇ - 1̇ 2̇ 3̇ | 6 1̇ 2̇ 3̇ 6.6 3̇ 2̇ 1̇
 一 定 不 是 我， 至 少 我 很 冷 静， 可 是 泪 水， 就 连 泪 水,也 都 不 相
 写 封 信 给 我， 就 当 最 后 约 定， 说 你 在

1̇ 2̇ 2̇ - - :‖ 6̇6̇5̇ 6̇7̇1̇ 1̇.5̇4̇3̇1̇ | 2̇.1̇ 1̇ - - ‖
 信， 离 开 我 的 时 候， 是 怎 样 的 心 情？
```

此曲是张惠妹演唱的歌曲，该歌曲收录在专辑《BAD BOY》中。它以优美动听的旋律、真挚感人的情感诉说了那遥不可及的爱情。

## 望　月

国　风　词
印　青　曲

```
1=♯F 3/4

7 - - | 7 - -) ‖: 3 - 3 | 3 2 1 | 2 - 3 | 3 - 3 | 3 - 1 | 2 2 3 | 6̇ - -
 望 着 月 亮 的 时 候， 常 常 想 起 你，
 没 有 你 的 日 子 里， 我 常 常 望 着 月 亮，

6̇ - 6̇ | 2 - 2 | 2 1 6̇ | 1 - 3 | 2 - 3 | 5 - 5 | 5 6 5 | 3 3 - | 3 - -
 望 着 你 的 时 候， 就 想 起 月 亮。
 那 溶 溶 的 月 色 就 像 你 的 脸 庞。

6 6 5 | 6 - - | 2 - | 2 - - | 6̇ 2 2 | 3 - 2 | 1 - - | 1 - - | 2 2 2
世 界 上 最 美 最 美 的 是 月 亮， 比 月 亮
月 亮 抚 慰 着 抚 慰 着 我 的 心， 我 的
```

（简谱略）

更美　　更美的是　你。
泪水　　浸湿了月　亮。

月　亮在 天上，　　我 在
地　上，　就像你 在 海角　我 在天
涯。　月亮 升 得再　高，　也　高不过天
哪，　你走得多　么 远，　　也 走不出我的思　念。
浸湿了月　　亮。

　　该作品创作于2003年，该曲目歌词优美，意境深远，曲调委婉，全曲风格、情绪较为统一。柔美的旋律抒发了游子对祖国的思念之情、对亲人的思念之情。

## 我爱你，塞北的雪

$1=\flat B$　$\frac{4}{4}$

王　德 词
刘锡津 曲

1.2.我　爱　你，

塞北的雪,飘飘洒洒漫天遍野,你的舞姿是那样的轻盈,你的心地是那样的纯洁,你是春雨的亲姐妹哟,你是春天派出的使节,春天的使节。

你用白玉般的身躯,装扮银光闪闪的世界,你把生命融进土地哟,滋润着返青的麦苗,迎春的花叶。

啊,我爱你,啊,塞北的雪,塞北的雪。

这是一首优美的抒情歌曲,旋律舒展流畅,线条柔婉,感情细腻,具有新颖的气息及清新的民歌风味。歌词美妙、富有诗意,采用拟人化的手法描绘出冬雪的美丽与纯洁,使一幅轻盈的雪花漫天飘飘洒洒的北国风光的壮观画面清晰地展现在眼前,赞美了崇高的无私奉献精神。

## 我爱五指山,我爱万泉河

郑　南词
刘长安曲

| 3 2 3 5 | 2 - | 2 1 6 - | 1. 6 5 1 6 5 6 5 | 3 - | 3 5 |

点 篝 火。 我 爱 五 指 山 的 红 石 岩， 红
煮 野 果。 我 爱 万 泉 河 的 千 重 浪， 红

| 1. 2 | 3. 5 6 1 6 5 6 | 5 ∨ 5 | 1 - | 1 2 1 6 5 6. 1 | 2 - |

军 曾 在 石 上 把 刀 磨，我 爱 红 军 走 过 的 路
军 在 这 里 把 敌人赶 下 河。 万泉河 流 水 向 大 海，

| 2 1 6 5 6 | 5. 3 | 2 - | 6 1 | 5 3 2 1 2 | 1 - :‖ 1 - | 1 1 6 1 |

我 沿 着 山 路 上 哨 所。
我 沿 着 河 边 去 巡 逻。 啊

渐慢                                          原速
| 4. 2 | 1 6 4 6 | 5 - 5 3 5 | 3. 1 | 5 3 5 1 | 2 - | 2 1 7 6 5 |

五 指 山， 啊 万 泉 河， 红 色 的

| 6. 5 | 3 1 4 5 | 2 ∨ 6 5 3 | 5 1 7 2 | 0 6 3 | 5 2 1 | 1 - | 1 0 ‖

江 山 我们保 卫，红军的 钢 枪 永在 手 中 握。

这是一首描写海南革命时期战争场面的歌曲。歌曲表达了人民战士对故乡的眷恋与热爱之情，更寄寓了对革命先辈的崇敬和怀念。既突出了人性化的深情，又强调了革命军人的意志，堪称是感性与理性兼具、抒情与明志齐肩的优秀作品。

## 五星红旗

1=F 4/4
♩=54

天　明 词
刘　青 曲

| 5 6 3 2 3 2 1 | 1 - | 5 5 3 6 5 1 2 | 3 - | 5 3 5 6 1 2 3 | 6 - | 2 7 6 5 2 3 5 | - |

1.2.你和太　阳　一同升　起，　映红中　国　每寸土地，
　　　　　　　　　　　　　　　记载中　国　每次胜利，

129

```
5 6 3.5 2 1 | 1 - | 5 5 3 5 6 7 2 | 6 - | 5 3 5 6 1 2 3 6 6 7 6 5 | 3
```
你和共和国　　血脉相　依，共同 走过 半个世 纪
你和共和国　　携手奋　起，共同 迈向 新的世 纪

```
2.3 2 1 7 6 2 2 1 | 1 - | 1 1 6 3 2 1. 6 1 | 2 2 3 1 2 6 | 5 -
```
半　个　世　　纪。　五星 红 旗啊 五星 红 旗，
新　的　世　　纪。

```
5 3 5 6 1 1 6 5 4 4 5 3 2 1 | 5 5 3 5 6 1 2 3 6 | 2 - | 1 1 6 3 2 1. 6 1
```
你将 中华 民族 的心 连在　　一　　起， 五星 红 旗啊

```
2 2 3 1 2 6 5 - | 5 3 5 6 1 1 6 5 4 4 5 4 3 2. | 2.3 2 1 7 6 2 1 | 1 - :‖
```
五星 红 旗， 你让 全世界 中国 人 扬 眉吐　　气。　　　D.S.

渐慢
```
5 3 5 6 1 1 6 5 4 4 5 4 3 2. | 2.3 2 1 7 6 2 2 | 2 - | 1 - - -‖
```
你让 全世界 中国 人 扬 眉吐　　　气。

《五星红旗》是现代艺术歌曲创作中表达爱国情感的代表之作。它凝聚了词、曲作者无数的心血，采用中国音乐元素，表现了对五星红旗的由衷赞美和对国家的无限热爱。

## 阳光乐章

1=♭E  4/4  2/4

♩=102

谭仲池 词
徐沛东 曲

```
(3333 343 3321 | 51 71 21 5 - | 3333 343 3321 | 51 23 2 -)
```

```
3. 5 3. 5 | 1 7 6 5 6 - | (2323 66 5656 22 | 51 21 1 -)
```
(伴) 啦 呀 啦 呀 啦呀啦呀啦

```
‖: 11 1.2 355 | 31 232 10 | 11 1.2 355 | 15 656 5 -
```
(独)
1.3.用青春和热　血 铸造音　符，用理想和信　念 谱写乐　　章，
  2.用稻穗和鲜　花 描绘蓝　图，用阳光和雨　露 编织乐　　章，

歌曲采用进行曲的节奏风格，曲调激昂振奋人心。在旋律结构、编曲艺术等方面兼收中国民族音乐与世界风之精华，音色完美。

# 永远跟你走

叶旭全 词
印　青 曲

1=F  4/4 3/4 2/4

温暖地 ♩=63

(1̣ 3̣ 3 2 - | 1.2 3 6̣ 5 6 5 3 | 3.5 6 1 2 3 3 1 | 2. 3 2 - |

‖: 1̣ 6̣ 3̣ 3 2 - | 1.2 3 6̣ 5 6 5 3 | 3.5 6 1̇ 2 3̇ 5 | 6 - - -)

(伴) 1.2.啊　　　啊　　　　啊

深情地

3 3 5 6 5 3. ∨1 2 | 3.5 6 5 3.∨5 3 2 | 1 1 6̣ 3̣2̇1̇ 2 - | 1̣ 6̣ 3̣2̇1 2 -)

(0 3 2  反复时本小节省略

(独)很小的时　候,我就 听说没有你就 没有 翻身的 外　　婆,
(独)很小的时　候,我的 女儿尝到你 春风里 结出的 甜　　果,

3 3 5 6 5 3. 1 2 | 3.5 6 5 5∨ 3. | 3 6̣ 2 1 5̣ - | 3 6̣ 2 1 5̣ -)

(0 1 2  反复时本小节省略

很小的 时　候,我就 听过妈妈唱 着 赞美你的 歌。
很小的 时　候,我的 女儿也会唱 着 赞美你的 歌。

5 5 5 3 1̇ 6. 3̇ 5 | 6̣.6̣ 5 6̇ 1̇ 7̣ 6̇∨ | 5 5 6 7̇ 6̣ 5̇ 6 - | 5 5 6 5 3 2 - |

很小的 时　候,我就 戴上红领 巾 是你 编外的一 个, 很长的 时　间,
很小的 时　候,我把 历史反反 复复啊 苦苦地思 索, 很深的 体　会,

(1̇ 1̇∨ 7 6)

2. 3 5 3 2 2 3 3 | 2 1 6̣.1 6̣ 5 6̣ 6̣. | (6̣ 1 2 3 5 6 1̇ 2̇) | 1̇.1̇ 2̇ 1̇ 7 6̣∨ 1̇ - |

我有 理想 追求　也有 艰 苦的 拼搏。　　爷爷告 诉 我,
只有 跟着 你走　才有 幸 福的 生活。　　高山告 诉 我,

(2 5 6 7)

5 5 5 3 2̇ 1̇ 7 6 6 | 1̇.1̇ 6 3 2. 2 3 | 2.1 6 1 5 3 2 2 | 1̇ 1̇ 1̇ 2̇ 1̇ 7 6̣∨ 1̇ |

征途上总会有坎 坷,妈妈告诉我, 航 程上又有浪有 波。 红领巾告 诉 我,
征途上总会有坎 坷,大海告诉我, 航 程上又有浪有 波。 祖 国告 诉 我,

mp                                    (0 2̇ 2̇ 1̇ 2̇ 3̇ -)

5. 5 3 2̇ 1̇ 7 6 6 | 0 6 1 1 6 5 3. 5 3 2 | 2 - 0 3 5 3 5 | 6 2̇ 3̇ 2̇ 1̇ - |

有 你才有新中国, 历 史告诉 我, 你开辟的 道　路
跟随你要坚定执 着, 人 民都在 说,

132

这首歌是为了庆祝建党80周年，由《走进新时代》的曲作者印青所创作的。它表达了全国人民无论在何时何地、何种情况下，永远跟着党走的决心。

## 渔家姑娘在海边

（电影《海霞》插曲）

黎汝清 词
王 酩 曲

```
5 5 6 5 - | 3 2 1 6 5 1 2 3 5 3 2 - | 5 3 2 3 |
下 哎, 悬 崖 旁 哎, 风 卷

2 1 6 5 1 | 3 2 1 1 6 2 5 - | 5 6 1 | 2 6 1 6 | 3 2 1 6 5 |
大 海 起 波 浪, 渔 家 姑 娘 在 海

5 2 3. | 2 3 5 6 5 | 3 3 2 1 | 2 6 1 7 6 5 6 | 5 - | 5 - |
边 哎, 练 呀 练 刀 枪, 练 呀 么 练 刀 枪。 哎!

5 6 5 0 5 3 2 - | 3. 6 5 4 | 3 4 3 2 1 | 2 6 1 7 6 5 6 | 5 - |
 渔 家 姑 娘 在 海 边,练 呀 么 练 刀 枪。

渐慢
5. 6 5 2 5 - | 5 - | 5 - | 5 - |
哎!
```

这首作品是1975年上映的一部以20世纪60年代初浙江南部沿海渔民生活为背景，讲述一群女民兵参加保卫新中国战斗的电影《海霞》的插曲。歌曲由四句体乐段构成，节奏自由多变，整首歌曲曲调既优美委婉又具有民歌风味。

## 越来越好

车 行 词
李 昕 曲

$1=G$ $\frac{2}{4}$

```
(1 3 3 1 3.5 | 1 3 3 1 3 | 1 3 3 1 3 1 3 | 1 1 1 5 | 5 7 7 5 7.5 | 5 7 7 5 7 |

5 1 1 5 2 4 4 3 | 0 1 1 1) | 1 1 3.5 | 1 1 5.5 | 1 3 3 2 | 1 5 |
 房子 大 了,电话 小 了,感觉 越 来 越 好。
 婆媳 和 了,家庭 暖 了,生活 越 来 越 好。

1 1 3.5 | 1 1 5.5 | 1 3 3 2 | 1.2 2 | 1 1 4.6 | 4 4 1.1 |
假期 多 了,收入 高 了,工作 越 来 越 好。商品 精 了,价格 活 了,
孩子 高 了,懂事 多 了,学习 越 来 越 好。朋友 多 了,心想 通 了,
```

(简谱:略)

心情 越 来 越 好。天更 蓝了,水更 清了,环境 越来 越 好。
大家 越 来 越 好。道路 宽了,心气 顺了,日子 越来 越 好。

哎 越 来 越 好,咪 咪咪咪,

越 来 越 好,咪 咪咪咪,{活得有奔头,
活得有精神,

人会 步步 高, 想 做到你要 努力 去 做 到, 越 来
人就 不显 老, 想 得到你就 争取 要得 到,

越 好,咪 咪咪咪, 幸福的笑容天天 挂眉 梢,

越 来越 好, D.C. 哎 哎 哎 哎。

　　这是一首表达人们内心喜悦与希望的歌曲。这首歌的歌词通俗流畅,旋律欢快活泼,将人们生活的从容惬意与对未来的美好憧憬尽情展现。

## 祖国赞美诗

1=F 4/4

散步 自由、高亢地

王晓岭 词
范哲明 曲

(简谱:略)

我们是 相同的 血缘 共有一个 家, 黄皮肤的 旗帜上 写着 中

这首歌采用"西北风"的流行元素。出自20世纪80年代"西北风"风格的歌曲一般都是以大题材为主,历史文化的涵盖量大,使得乐曲更加豪迈且富有生命。

## 祖国啊！我永远热爱你

刘合庄 词
李 正 曲

1=F 4/4
中速 深情地

(sheet music - numbered notation)

生我是这块土地，养我是这块土地，
祖国 啊，我永远 热爱 你！

尽管你还清贫，啊，我总觉得生活是那么甜蜜，
哪怕我是一颗小草，啊，也要为你增添一丝新绿，

尽管你还有忧虑，啊 我总坚信未来是多么美丽。啊
哪怕我是一滴水，啊 也要为你荡起 美丽的涟漪。啊

啊！ 亲爱的祖
啊！ 亲爱的祖

国，无论我走向哪里，我的心紧紧贴在
国，无论我走到哪里，我的爱深深埋在

你的怀抱里，我的心 紧紧贴在你的怀
你的心坎里，我的爱 深深埋在你的心

[乐谱：结束句部分]

抱 里。　　　我 的 爱
坎 里。

深 深 埋 在 你 的 心　　坎　　　　里。

　　歌曲采用二段式结构，旋律起伏有致、优美流畅。祖国，对炎黄子孙来说，是最崇高，最神圣不过的。歌曲用深情的曲调，诠释赤子们对祖国的热爱。

## 我亲爱的爸爸
（罗莱塔的咏叹调）
（歌剧《佳尼·斯基》选曲）

佚　　名词
[意大利] 普 契 尼曲
尚 家 骧 译配

1=♭A　6/8

稍快

啊我亲爱的 爸　　爸，
我爱那美丽少　年！我愿到露萨港　去，买一个结婚戒　指，我
无 论 如 何 要　去。假如你不再答　应，我 就 到 威 克 桥　上
纵身投入河水里！我 多 痛 苦 我 多 悲 伤，啊！天　　哪！宁 愿 死
去！　　　　　　　爸爸我恳求　你，　　爸爸我恳求　你！

　　这首咏叹调描写了少女罗莱塔为追求爱情向父亲恳求的情景。全曲旋律优美委婉，节奏平稳舒缓。演唱时要加强气息的控制，声音连贯、柔美，在音与音之间决不能有晃动和间断。这是抒情女高音的咏叹调。

# 高级程度歌曲选

## 在那东山顶上

仓央嘉措 词
张千一 曲

1=E 2/4
♩=60

| 5236 5232 | 3161 | 1 | 5236 5232 | 3161 | 1) ‖: 5 5 5645 | 3．2 | 1 |

在那 东 山 顶　上
如果 不曾 相　见

| 5 5 5645 | 3．2 | 1 | 6 1 1 2356 | 5431 | 2 | 2316 5561 |

升起 白 白的 月　　亮，年轻 姑娘的 面　容，浮 现在 我的心
人们 就 不会 相　　恋，如果 不曾 相　知，怎会 受这 相思的熬

| 1 — | 6 1 1 2356 | 5431 | 2 | 2316 5561 | 1 — |

上，　　　年轻 姑娘的 面　容，浮 现在 我的心　上。
煎。　　　如果 不曾 相　知，怎会 受这 相思的熬　煎。

| 5．6 4 5 | 3123 1 | 556 4565 | 5 — | 5．6 4 5 | 3123 1 |

啊 依 呀依 呀　　呢玛 杰阿　玛，　　啊依 呀依 呀拉　啦

| 2316 561 | 1 — | (123 561 2 | 1 — | 1 6523 | 561 6523 |

玛杰 啊　玛。

| 1 7̲1̲ 1 7̲1̲ | 1 — | 6．1 2361 | 656 54 | 323 1656 | 1 7̲1̲ 1 7̲1̲ |

139

啊 呀啦哩索， 呀 啦哩索，

呀 啦 呢 啦呀 呢玛 侬啦 索。
呀 啦 呢 啦呀 呢玛 侬啦 啦。

D.S.
Fine.

《在那东山顶上》来自六世达赖喇嘛的一首情诗，在西藏很流行，那如画的意境，那纯真的情愫以及对大自然的赞美，都在舒缓的旋律当中慢慢展开，令人沉醉。此曲是著名作曲家张千一继《青藏高原》之后的又一力作，被称为《青藏高原》的姊妹篇。

## 长大后我就成了你

宋青松 词
王佑贵 曲

深情地 ♩=64

小 时 候， 我 以为你很美 丽，
小 时 候， 我 以为你很神 秘，

领着 一群 小 鸟 飞来飞 去。 小 时 候， 我
让 所有难 题 成了乐 趣。 小 时 候， 我

以为你很神 气， 说上一句话 也 惊天动 地。
以为你很有 力， 你总喜欢把我 们 高高举 起。

长大 后， 我就成了 你， 才 知道那间 教室
长大 后， 我就成了 你， 才 知道那支 粉笔

歌词用教室、黑板、粉笔、讲台等意象深情赞颂了人民教师无私奉献的情怀。这首曲子婉转悠扬，曲调优美感人。演唱时要注意声音的圆润性、气息的稳定和流畅。

# 美丽的西班牙女郎

[意]V·奇阿拉 词曲
张洪模 译配

| 7̣ 2 4 | 6 - 7 | 5 - - | 5 - - | 1̇ 0 0 1̇ | 1̇ 0 7 0 6 0 | 7 0 0 7 |

我愿在她身旁， 啊！ 我多情的女郎

| 4 3 4 | 5 4 3 | 5 7̇ 1̇ | 1̇ - - | 1̇ - - | 1̇ - 0 ‖

啊！为我尽情地歌唱 吧！

全曲由两个大的段落构成，是一首充满欢快活泼气息的经典的意大利情歌。节奏鲜明显得坦率真挚，感情炙热奔放。西班牙民间音乐丰富多彩。它不仅给本国作曲家提供了丰富的创作源泉，也吸引着众多外国作曲家创作具有西班牙音乐风格，或以西班牙为背景的作品。

# 乡音乡情

1=♭E 4/4 2/4

深情、抒情如歌地

晓 光 词
徐沛东 曲

(1̇ 2̇ 7 5 5. 4 5 | 6 6 1̇ 2̇ 1̇ 2̇ 5 -) ‖: 1̇ 2̇ 7 5 5. 4 5 | 6 6 5 4 5 - |

　　　　　　　　　　　　　　　　1.我爱戈壁滩沙　海走骆　驼，
　　　　　　　　　　　　　　　　2.我爱运河边村　姑插新　禾，

1̇ 2̇ 7 5 5. 1̇ 2̇ | 3̇ 3̇ 2̇ 1̇ 2̇ - | 6 1̇ 1̇ 6 6 2̇ 6̇. | 6 1̇ 1̇ 6 6 3̇ 6̇. |

我爱洞庭湖白 帆荡碧 波， 我爱北国的森林，我爱南疆的渔 火，
我爱雪山下阿 爸收青 稞， 我爱草原的童谣，我爱山寨的酒 歌，

2 2 2̇ 1̇ 7 7 ♭6 | 5 - - - :‖ 5 5 4 3 2 1 - (1̇ 2̇ 7 5 5. 4 5 |

我爱崭 新的村 落。　　　　　
我爱那古 老的传 　　　　　说。

2/4 6 6 1̇ 2̇ 1̇ 2̇) | 4/4 3̇ 3̇ 2̇ 1̇ 3̇ 3̇ 2̇ 1̇ | 3̇ 2̇ 2̇ 1̇ 2̇ 1̇ 7 6 5 - | 3̇ 3̇ 2̇ 1̇ 3̇ 3̇ 2̇ 1̇ |

　　　　　　　　　华夏　土 地(哟)生 我 养育我， 黄河 　长 江(哟)

· 143 ·

```
3 2 2 1 | 2 1 7 6 7 - | 2/4 7. 0 | 4/4 3 5 5 3 5. 1 | 1̇ 2̇ 7 5 5 - |
滋润 哺育 我, 乡音难 改(哟)乡情 缠 绵,

4 6 6 5 6 5 4 4 1 2 | 3 5 0 3 2 2 - | 3 5 5 3 5. 1 | 1̇ 2̇ 7 5 ⁷/₆ - |
乡情 缠 绵 (哦) 乡音 难 改, 一声声乡音 啊 一缕缕乡情,

6 2̇ 2̇ 1̇ 2̇ - | 2/4 2̇ 2̇ - | 4/4 0 5 7 1̇ 2̇. 2̇ 1̇ | 1̇ - - - ||
时时 刻 刻 萦绕在我 心 窝。
```

此曲为两段式结构。曲式严谨,情感内涵深刻真挚。全曲旋律委婉、优美深情。这是一首优秀的艺术歌曲,朴实见深情,颂扬了热爱家乡的款款深情,具有较强的艺术感染力。

## 啊!中国的土地

孙中明 词
陶思耀 曲

1=♭G  4/4  2/4
中速

```
(5 - 5 1 6 5 4 | 5 - 5ⅴ 6 5 1 | 4 5 6. 6̇ - | 6̇ⅴ 4 3 2 6. 7 |

5 2̇ 3̇ ³²1̇ - | 1̇) 1 3 2 3 5 - | 5 1 3 2 3 5 - | 2/4 5 1 2 3̇ 3̇ |
 你 属于 我, 我 属于 你, 朝朝 暮暮
 你 属于 我, 我 属于 你, 生生 死死

0 4 3 1 2 - | 2̇ 1 3 2 3 6 - | 6 1 3 2 3 6 - | 6 5 6 3 2. 6 |
在 一 起, 走 千 里 走 万 里 还 在 你 的
不 分 离, 我有一 颗 儿女 心 你有 一 片

7 7 6 5 1 - | 1̇ 6 5 6 4 4. | 4 6 5 2 4 - | 4 3 6 3 5 6 5. |
怀抱 里。 做 一粒 种 子 泥土 里 埋 开花 结 果
慈母 意。 做 一只 百 灵 蓝天 里 飞 迎着那 霞 光
```

乐谱:
5 6 4 5 3 — | 3̇ 3̇ 2̇ 3̇ 2̇ 3̇ 7. | 7̇ 2̇ 1̇ 7̇ 6 — | 6 1̇ 7̇ 6 2̇ 2̇ 6 |

为了　你；　　做一棵杨柳，　路边上长，　年年　报告那
歌唱　你；　　做一棵青松，　高山上立，　昂首　为你

7 7̇ 6̇ 7̇ 5 — | 5̇ — 5̇ 1̇ 6̇ 5̇ 4̇ | 5̇ — 5̇ 6̇ 5̇ 1̇ | 4̇ 5̇ 6. 6 — |

春消　息。　　啊！　　　　　　中国的 土　地！
挡风　雨。

1.
5 6 7 1̇ 2̇ 3̇ 4̇ 
2.
(0 3 5 3 5 6 | 1̇ — 1̇ 0 0)

mp  0 6 4̇ 3̇ 2̇ 6. 7 | 5 2̇ 3̇ 1̇ — : ‖ 5 2̇ 3̇ 3̇ — | 1̇ — — — | 1̇ — 1̇ 0 0 ‖

你属于 我，　我　属于你。　我　属于　　　　你。

这首歌曲表现了人们甘愿像种子、百灵、杨柳、青松那样报效祖国的心情，旋律起伏跌宕，词曲紧密结合，深沉而又细腻地表达出人们对祖国炽热而又深邃的情感。

## 包 楞 调

山东民歌

1 = D  2/4
中速 轻快 抒情地

(5 0 6 6 5 0 3 3 | 2 0 2 2 1 0 1̇ 1̇ | 2̇ 3̇ 2̇ 1̇ ⁴5 5 6 | 5 5 4 3 2 0 2 1 | 6 0 6 5 4 0 6 6 |

5. 4 3 | 2 0 2 2 1 0 2 2 | 1̇ 0 1̇ 0) | 5 5 1̇ 2̇ 1̇ | 5 3̇ 2̇ 1̇ |

　　　　　　　　　　　　　　　　1.月 亮(儿)那个 出 来 了，
　　　　　　　　　　　　　　　　2.棉花 桃那个 开花 咪，
　　　　　　　　　　　　　　　　3.一对 对那个 飞鸽 咪，

7 7 7 7 6̇ 1̇ 5 | 5 5 4 3 2̇ 1̇ 2 1 | 6 6 5 ♯4 5 6 | 5　5 0 | 5 5 1̇ |

(白楞楞楞楞楞　楞楞楞楞楞　楞楞楞楞楞　楞)　太阳　（咪）
(白楞楞楞楞楞　楞楞楞楞楞　楞楞楞楞楞　楞)　高粱　（咪）
(白楞楞楞楞楞　楞楞楞楞楞　楞楞楞楞楞　楞)　百花　（咪）

| 5 $\overset{3}{2}$ 1 | 5 5 1 | $\overset{5}{\underline{7777}}$ $\underline{65}$ | $\underline{53}$ 2 | i 5 5 i |

出来 了，满（咪）天 红。　　　　　　　　葵花 朵 朵
结籽 咪，遍（咪）地（儿） 红。　　　　　　　　棉粮 丰 收
开放 咪，万 紫 千 红。　　　　　　　　五谷 丰 登

| i 3 3 2 1 | 5 5 $\underline{33}$ | $\underline{32}$ $\underline{2i}$ | i 5 $\underline{2i}\overset{}{\underline{66}}$ | 5. 4 3 |

向 太(咪)阳，条 条那个 道 路 放 光 明。（楞楞
好 年(咪)景，家 家那个 户 户 挂 红 灯。（楞楞
好 收(咪)成，万 众那个 奔 向 锦绣 前 程。（楞楞

| 2 － | 5 5 $\underline{1}\underline{2}\underline{1}$ | $5\overset{3}{2}$ $\underline{1}\underline{2}\underline{1}$ | $\overset{2}{1}$ 6 5 | $\underline{5332}$ $^{\#}\underline{11}$ |

楞）　　 大 姐（咪哎）唱吧 了，　　　（紧 那个 包楞
楞）　　 二 姐（咪哎）唱吧 了，　　　（紧 那个 包楞
楞）　　 三 姐（咪哎）唱吧 了，　　　（紧 那个 包楞

| $\underline{2123}$ $\underline{555}$ | $\underline{51}$ $\underline{2321}$ | $^{\#}\underline{4}\underline{5665}\underline{033}$ | $\underline{2022}\underline{1011}$ | $\underline{2321}^{\#}\underline{566}$ |

姐　　咪）送给 二姐(紧 那个　包楞楞楞 楞楞 楞 楞楞 楞楞 楞楞楞楞 楞楞楞
姐　　咪）送给 三姐(紧 那个　包楞楞楞 楞楞 楞 楞楞 楞楞 楞楞楞楞 楞楞楞
姐　　咪）送给 大家(紧 那个　包楞楞楞 楞楞 楞 楞楞 楞楞 楞楞楞楞 楞楞楞

| $\underline{5543}\underline{221}$ | $\underline{665}$ $^{\#}\underline{4}\underline{566}$ | 5.　 4 3 | $\underline{2022}\underline{1022}$ | 1 0 1 0 :|| |

楞楞楞楞 楞楞楞　楞楞楞 楞楞楞 楞　　 楞 楞 楞楞 楞楞 楞 楞）
楞楞楞楞 楞楞楞　楞楞楞 楞楞楞 楞　　 楞 楞 楞楞 楞楞 楞 楞）
楞楞楞楞 楞楞楞　楞楞楞 楞楞楞 楞　　 楞 楞 楞楞 楞楞 楞 楞）

结束句

| $\overset{}{2}$ $\overset{}{5}$ $^{\#}\underline{4}\overset{}{5}$ | $\overset{}{2}$. $\underline{1}\overset{}{2}$ | i. $\overset{6\overset{}{1}}{\underline{6}}$ | 5 － | 5 0 0 ‖ |

（楞 楞 楞楞 楞　 楞楞 楞　 楞 楞楞　　　　楞）
（楞 楞 楞楞 楞　 楞楞 楞　 楞 楞　　　　　楞）
（楞 楞 楞楞 楞　 楞楞 楞　 楞 楞　　　　　楞）

　　《包楞调》是山东菏泽地区的一首具有代表性的民歌，是中国民间具有花腔特色的民族歌曲，它的歌词、曲调等具有鲜明的鲁西南地方特色。

# 大地飞歌

郑　南词
徐沛东曲

147

（乐谱略）

放在 歌里过。
大路 越宽阔。

哎　　　　　　　　　　　　　　大路 越宽 阔。嘿！

此曲在首届南宁国际民歌艺术节一亮相便好评如潮。这首歌曲节奏鲜明，独特的演唱风格表达了人们对祖国大好河山的由衷赞颂。

## 飞出这苦难的牢笼

（歌剧《草原之歌》选曲）

任　萍 词
罗宗贤 曲

1=G　2/4　4/4　4/4　6/4　3/8
稍慢

金雀银 雀满天 飞，
飞到 东 来 飞　　　到　 西。　阿布 扎
你是金翅 鸟，我要 插上银　翅跟 你 飞！

金雀银雀成双对，相亲相爱情意深。忽然一阵暴风雨，一只东来一只西。我被关在牢笼里，你远走高飞无音信，你是死来你是活，谁来给我报消息？谁来给我报消息？人都说小鸟儿你会传信，请你把我的话儿来传，传给我那心上人阿布扎，你就说我好来，不要说我受苦罪，免得他为了我流那心酸的泪；你就说我爱他的心像那山上青青的松，

*allegro*

不管风雪多么 紧 松树永远发着 青! 飞吧, 小鸟儿!

飞吧, 我的 心! 驾着云, 乘着风, 飞出这苦难的 牢 笼!

飞出这 苦难的 牢 笼! 飞出这 苦难的 牢 笼!

这是歌剧《草原之歌》中女主人公侬措加的咏叹调,是一部以少数民族斗争生活为题材的歌剧,表现了主人公为自由而努力斗争的坚定决心。

## 大森林的早晨

1 = A  4/4  2/4

优美、清新地

张士燮 词
徐沛东 曲

大森林 的早 晨 多么 美 多么 美,

淡淡的晨雾, 静静的流水, 山重重,
古树 参天, 竹林 青翠, 山青青,

树重重, 重重绿树中 鸟儿 歌声脆。 啊
水潺潺, 潺潺溪水边 鲜花笑微微。 啊

150

（乐谱）

啊　　　　　我 投 身
啊　　　　　我 沐 浴

在这 绿色的怀抱里，清新的 空 气 ⎫
在这 绿色的海洋里，鸟语 花 香 ⎬ 叫人 心 儿
　　　　　　　　　　　　　　 ⎭

醉。　　醉。　　　啊　　　　　　啊

稍快
我 要 歌 唱，我 要 赞 美，

歌唱这 大自然的景　色，　赞 美　这 绿色的

宝，　　绿色的 光 辉，绿色的 光 辉。

这首歌曲是对大森林美景的描写与赞美。全曲由两段式构成，抒发了人们对大自然美景的赞叹。

## 哈巴涅拉舞曲

（选自歌剧《卡门》）

1=F　2/4
小快板

［法］美里亚克 加列夫 词
　　　　　比　　　　捷 曲

爱情 像一只 自由 鸟儿，谁也不能 够 驯服 它，没有 人能够 捉住

151

是个 流浪 儿，永远在天空自由飞 翔，你不爱我,我倒要 爱 你,我

爱上你,可要 当 心！ 你 不 爱 我,你 不 爱 我,我倒要 爱

你， 假 如 我 爱 你， 我 要 爱 你,你 要 当 心！

这首歌是歌剧《卡门》第一幕第五场中女主角卡门所唱的咏叹调。此曲采用 d 小调（后转同名大调）,2/4 拍,结构是带副歌的二部曲式。音乐素材源于一首西班牙民间曲调，以加有三连音的下行半音阶为特点，它通过连续向下滑行的小行板旋律，在同名大小调间游移反复，以及旋律始终在中、低音区的八度内徘徊等特征，表现了女主角卡门奔放豪爽的性格和富于魅力的形象。

## 古老的歌

1 = F  4/4

王持久 词
朱嘉琪 曲

情绪激动地 稍自由

啊， 啊， 啊， 啊， 啊！

任意加速

这是首 古老的 歌，

巴山的日出 月 落， 这是首 古老的 歌， 川江的 帆影 渔

流畅地

火。

(乐谱略)

这是我熟悉的歌,祖祖辈辈唱过;这是我要找的歌,依然在乡土上流传着;这是我想唱的歌,默默在心海里流着;这是我想唱的歌,如今我已经重写过,我已经重写过重写过。啊 古老的歌 啊,古老的歌 古老的 歌 迟早要开花 结果。

这是一首具有四川民歌风味的歌曲,全曲由首尾的衬腔补充与二段式构成。词曲优美、厚重深沉,是在中华民族悠久历史文化沃土中孕育出的艺术瑰宝,具有巴渝峡江风情和"川江号子"的韵味。

## 海上女民兵

1=F $\frac{5}{4}\frac{2}{4}\frac{4}{4}$

豪壮、宽广地

巍 石 词
魏群、付晶 曲

头戴 金色的斗笠, 脚踏 绿色的

歌曲表现了海上女民兵的飒爽英姿以及保家卫国的精神风貌，全曲由带再现的三段式加曲尾衬腔构成，并以海南民歌为基础发展创作。

## 绿叶对根的情意

王 建 词
谷建芬 曲

作品的旋律主题充溢了款款深情而又十分口语化，入木三分地刻画了一个即将离开家乡的游子对故土的深深眷恋之情，歌词借绿叶与根的比喻，表白自己与故乡之间割不断的血肉联系。歌曲磅礴大气，感人肺腑，是作曲家20世纪80年代流行音乐创作实践中最为成功的作品之一。

## 玛依拉变奏曲

哈萨克族民歌
胡廷江改编

声 乐（第 2 版）

$\underline{1\ 5\ 6\ 7}\ \underline{1\ 2\ 3}\ |\ \underline{\overset{\frown}{4\cdot 5\ 4\ 3}}\ \underline{2\ 1}\ |\ 7\ 5\ -\ 5\ -\ -\ |\ \underline{6\ 6\ 7}\ |\ \underline{\dot{1}\cdot\ 7\ 6}\ |$
花，哈 哈 哈 哈 哈 哈 哈　哈 哈 哈 哈　　　　　　　年 轻 的 哈 萨 克

$5\ \underline{5\ 6\ 5}\ 5\ -\ 3\ |\ \underline{4\ 4\ 5\ 6\ 5}\ |\ \underline{5\cdot 4\ 3\ 4}\ |\ 3\ -\ 2\ |\ \underline{1\ 0\ 3}\ \underline{4^{\#}4}\ |$
人 人 羡 慕 我　　 谁 的 歌　声 来 和 我 比　一 下 哈 哈 哈

$5\ -\ -\ 3\ -\ -\ |\ \dot{1}\ \underline{1\ 2\ 1}\ 6\ 5\ -\ \dot{1}\ |\ \underline{\dot{2}\ \dot{2}\ 3\ 4\ 5}\ \underline{4\cdot 5\ 4\ 3}\ \underline{2\ 1}\ |$
哈　　　　哈 哈 哈 哈 哈　　 哈 哈 哈 哈 哈　哈 哈

$3\ -\ -\ 3\ -\ -\ |\ \dot{1}\ -\ -\ 6\ -\ |\ \underline{5\ 3\ 5}\ \underline{1\ \dot{2}}\ \dot{3}\ -\ \dot{1}\ |$
哈　　　　啊　　　啊　哈 哈 哈 哈

1=A（前1=后5）

$\underline{6\ 0\ 4\ 5\ 4\ 3}\ \underline{\dot{2}\ 0\ \dot{1}}\ \underline{7\cdot 2}\ |\ \dot{1}\ -\ -\ \dot{1}\ -\ -\ |\ (5\ \underline{\dot{1}\ 7\ \dot{1}}\ \underline{7\dot{1}\ 2\ 7\ \dot{1}}\ |$
哈 哈 哈 哈 哈　哈 哈 哈

渐慢

$7\ 6\ \underline{7\ \dot{2}}\ \dot{1}\ -\ -\ \dot{1}\ -\ -\ |\ \underline{6\ 5\ 4\ 3\ 2\ 1}\ \underline{7\cdot\ \dot{1}}\ \underline{7\ 6}\ |\ 5\ -\ -$

慢板

$5\ -\ -\ )\ |\ \dot{5}\ \underline{\dot{1}\ 7}\ 1\ |\ 2\ 3\ 5\ |\ \underline{4\ 4\ 5\ 4\ 3}\ |\ 2\ -\ -\ |\ 2\ -\ -\ |$
　　　　白 手 巾　四 边 上　绣 满 了 玫 瑰　花，

$3\ \underline{3\ 4\ 4}\ 5\ |\ 7\ 6\ 5\ |\ 2\ \underline{3\ 4}\ 3\ |\ 3\ -\ -\ |\ 3\ -\ -\ |\ \underline{\dot{6}\ \dot{6}\ 7}\ |$
等 待 我 的 情　人 弹 响　冬 不 拉，　　　　　　 年 轻 的

$\dot{1}\cdot\ 7\ \underline{6\ 5}\ \underline{1\ 3\ 4}\ 5\ -\ -\ \dot{1}\ -\ -\ \dot{1}\ -\ -\ |\ \underline{6\ 6\ 5\ 4}\ \underline{5\ 4\ 3}\ |$
哈 萨 克 来 到 我 的 家，　　　　　　　　　　谁 的 歌 声 来 和 我

$2\cdot\ \underline{1}\ 2\ |\ 3\ -\ -\ |\ \underline{6\ 6\ 5\ 4}\ \underline{5\ 4\ 3}\ \underline{\dot{2}\ 0\ \dot{1}}\ \underline{7\cdot 2}\ |\ \dot{1}\ -\ -\ |\ 1\ 0\ 0\ |$
比 一 下，　　 谁 的 歌 声 来 和 我 比 一 下，

$1\ -\ \underline{7\ 1\ 2\ 3\ 4\ 5\ 6\ 7}\ \dot{1}\ -\ -\ -\ -\ \underline{7\ 1\ 2\ 1\ 7}\ \underline{5^{\#}4\ 5\ 6\ 5\ 4\ 2\ 3}\ -\ -\ -\ -\ \underline{2\ 1\ 7\ 6\ 7\ 1\ 2\ 3}\ \underline{^{\#}4\ 5\ 6\ 7\ \dot{1}}\ \dot{2}\ -\ -\ -\ |$
啊！　　　　　　　　　　　啊　　　啊　　　　　啊　哈 哈 哈 哈 哈 哈 哈 哈

《玛依拉变奏曲》是由中国音乐学院教师胡廷江根据脍炙人口的哈萨克族民歌《玛依拉》改编而成，作者运用了丰富音乐语言，新颖的音乐发展手段，进行改编创作，具体体现在曲式结构、旋律、节奏、速度等方面。通过改编，既提高了歌曲的艺术高度，又增强了歌曲的艺术感染力。

# 那就是我

晓光 词
谷建芬 曲

这首歌通过对故乡深深的思念，表现了作者浓浓的乡愁。曲调委婉，节奏舒展，跌宕起伏。歌词中描写对故乡小河、炊烟、渔火的思念，表达了作者的思乡之情。

## 我像雪花天上来

晓　光 词
徐沛东 曲

1=D 4/4 2/4

中速稍慢 深情、抒情地

不会 改。 我的追求永远 不会 改。

《我像雪花天上来》是一首非常优美的抒情歌曲。歌词借物喻人，形象生动，含蓄深情。曲调舒缓，婉转悠扬，起伏有致，意境悠远。跌宕错落的情感抒发，既表达了对爱"渴望"的那种深沉和苦闷，又表述对爱追求的"坚贞"和"不懈"，整曲大气磅礴，酣畅淋漓。

## 一杯美酒

维吾尔族民族
艾克拜尔词

我的爱情 像杯美酒 一杯美 酒，心上人 请你把它接受，天山上的 雄鹰只会 盘旋不飞过山顶，情人围绕着我 不愿离 走。啊，情人啊！你的花容 月貌时刻 吸引着我，我在为你 尝受 悲 苦，

（乐谱部分略）

请 接受 我心灵的 一杯美 酒！ 一杯美酒 一杯 甜酒
一杯香 酒。 喝了它 准会把你 醉 透。
一杯美酒， 一杯 甜酒，一杯香 酒。 喝了它
准会把你 醉 透。 啊！

歌曲以我们平常生活中司空见惯的一杯酒为素材，由此展开艺术想象力，将世间本就十分美好的男女情感用几句通俗易懂的语言直白道出，很有意味。而歌的曲调更是活泼轻快，自由欢畅，清明如水，极富艺术感染力。尤其是几乎每一个乐句都从八分之一的弱拍起，给歌曲带来一种跳跃式的动感，新疆维吾尔族民族舞曲的节奏感鲜明。

## 中国永远收获着希望

刘福波 词
徐沛东 曲

$1=\flat B$  4/4  2/4

♩=69

（乐谱部分略）

送一把铁 锤 给太 阳，
万里 长 城 托起太 阳，

送一把镰刀 给 月 亮， 缔造一 个崭新的世 界，
九曲 黄河 挽起月 亮， 憧 憬人 类美好的未 来，

163

此曲是创作于20世纪90年代的歌曲。歌的曲调活泼轻快、自由欢畅，跳动的音调、鲜明的节奏，唱出了人们对中国美好生活的新希望。

# 万里春色满家园

(歌剧《党的女儿》选曲)

阎 肃、贺东久 词
王祖皆、张卓娅 曲

1=C 2/4 3/4

(乐谱略)

(白)孩子,跟妈妈一起走!

(唱)我 走, 我 走,不犹豫,不悲叹,啊 啊 孩子啊, 你 紧紧依偎在娘 身边。

我们 清清白 白地 来, 我们 堂堂正 正地 还。

上板 ♩=54

深情地

告别 了这 条条 绿水,

告别 了这 座座 青山,

告别 了这 生我 养 我 的土

乐谱（略）

喊,我在天上唱,我在土里眠。　　待来日 花开满神 州,

莫忘喊醒 我　　　　　九 天 之 上,笑

看　 这 万里春　色　　　　　　　满

家　　　　　　　　　　　　园。

此曲是歌剧《党的女儿》中女主角田玉梅就义前的唱段,对孩子和乡亲们吐露出自己的心声,唱出了对明天的美好期待,感人至深。

## 幸　福

1=F  6/8

稍快 温馨、欢乐地

车　行 词
李　昕 曲

1.幸　福　是 玫瑰花牵手
2.幸　福　是 街道旁织成

月下的情　　侣,　　幸　福 是 红风 铃摇醒 窗外的晨　　曦,
绒绒的草　　绿,　　幸　福 是 老外 婆唠叨 嫦娥的话　　题,

| 3. <u>6</u> <u>7</u> | 1 2 3 6 | <u>7 7 6</u> <u>5 6 7</u> | 3. 3. | 6. 2 2 | <u>1 2 3</u> <u>3 5</u> |

幸　福　是 妈 妈 哼 着 夜 晚 的 摇　篮　曲，　　　幸　福　是 父　母 亲 有 个
幸　福　是 爸 爸 领 着 花 样 的 好 儿　女，　　　　幸　福　是 漂　泊 的 人 收 到

| <u>7 7 6</u> <u>5 6</u> | 6. 6. | <u>1 7 6</u> <u>1 7 6</u> | <u>1 7 6</u> 1. | <u>7 6 5</u> <u>7 6 5</u> | <u>7 6 5</u> 3. |

健 康 的 好 身　体。｝　家 和 谐 啊 人　团 聚，幸福的人　儿 最　美 丽，
家 乡 的 好 消　息。

| <u>6 5 4</u> <u>6 5 4</u> | <u>6 5 4</u> 2. | <u>1 2 3</u> <u>5 3 0</u> | <u>7 6 7</u> 7. | 7 0 5 | 【1. <u>1 7 6</u> <u>1 7 6</u> | 6. 6.

情 温 暖 啊 爱　甜 蜜，幸 福 的 人 儿·最美丽　　　　　　　美　丽。

| <u>1 7 6</u> 1. | 6. 6. | <u>7 6 5</u> <u>7 6 5</u> | <u>7 6</u>.5 3. | <u>6 7 1</u> 6. | <u>6 5 4</u> <u>2 1 2</u>  : ‖ 【2. 6. 6.
丽，

| 6. 6. | 1 2 2. 7. 7. | <u>1 7 6</u> 6. 6. 6. | 6 0 0 0 ‖
美 　　　　丽。

这是一首当代的声乐作品，歌曲采用三拍的动感节奏，配以优美的旋律，描写当下人民对美好生活和对幸福的理解。

## 春天的芭蕾

1=E 3/4

热烈、典雅地

王　磊 词
胡廷江 曲

| 3. <u>1</u> <u>3</u> 1 | 3 - 6 | <u>1 7 6</u> | 3 - - | 6 5 4 | 5 <u>2.</u> <u>2</u> 4 |

随 着 脚 步 起　舞 纷　　飞，　　跳 一 曲 春 天 的 芭

| 3 - - | 3 - - | 1. <u>6</u> <u>7 1</u> | 2 <u>7</u> <u>1 2</u> | 3 - <u>6 7</u> | <u>1 7</u> 6 |

蕾，　　　　　　　　　天 使 般 的 容 颜 最　美，尽 情 绽　放

| 7 - 6 | #5. <u>6</u> 5 | 7 - - | 7 - 3 | 1. <u>7</u> <u>6 5</u> | 4 - - |

青　春 无　悔。　　　　　　啊，春 天 已 来 临，

```
7. 6 54 | 3 - - | 6. 5 43 | 2 3 4 | 3. 2 1 | 7 - - |
有 鲜花点缀， 雪地上的足 迹 是 欢 乐相 随。

1. 6 71 | 2. 7 12 | 3 6 7 | 1 7. 6 | 7 - - | #5 6 7 |
看那天空雪花飘洒，这 一 刻 我 们 的 心 紧 紧 依
```

转1=♭D（前3=后5）

```
6 - - | 6 0 5 | 5 - - | 3 - - | 4 43 23 | 4 - - |
偎。 啊， 春 天 的 芭 蕾，

4 - 3 | 2 2 71 2 | 3 - - | 3 - - | 5 #4 5 6 71 | 2 #1 2 3 4 5 |
啊， 幸福的芭 蕾， 哈 哈哈哈 哈哈哈哈哈
```

转1=E（前5=后3）

```
6. #5 6 7 | 1 - 6 | 3 31 3 2 0 7 | 6 - - | 6 0 0 | (间奏略)
哈哈 哈哈哈 春天的 芭 蕾。
```

```
{ 0 0 0 | 6. 3 6 3 | 6 - 1 | 3 2 1 | 1 - - | 7 6 5 |
 随着脚步起 舞 纷 飞， 跳一曲
 3. 1 31 | 3 - 6 | 1 7 6 | 3 - - | 6 5 4 | 5 2. 2 4 |
(伴唱)随着脚步起 舞 纷 飞， 跳 一 曲春天的芭

{ 5 2. 2 4 | 3 - - | 0 0 0 | 4 2 34 36 | 1 2 3 2 | 1
 春天的芭 蕾， 天使般的容颜最 美，
 3 - - | 3 - - | 1. 6 71 | 2 7 12 | 3 - 6 7 | 1 7 6 |
 蕾， 天使般的容 颜 最 美，尽情绽 放

{ 7 0 0 | 0 0 12 | 7 1. 6 | 7 - - | 0 0 0 | 4 1 3 2 1 |
 美， 绽放青春无 悔， 哈哈哈哈哈
 7 - 6 | #5. 6 5 | 7 - - | 7 - 3 | 1. 7 6 5 | 4 - - |
 青春 无 悔。 啊，春天已来临，
```

此曲以民歌为依托，以民族审美情趣为基调，以诗意的表达方式谱写华美旋律，把春天的活力与欢快表现得淋漓尽致，并于2010年春登上了华语红歌榜榜首。

# 白发亲娘

石顺义 词
王锡仁 曲

1=A 4/4
亲切怀念地 ♩=93

(3 5 - - | 3 5 - - | 6 6 5. 3 | 3 5 2 - - | 3 5 - - |

3 5 - - | 3 5 2. 3 | 3 1 - - | 1 - - - )

3 5 5 5 6 1 | 6 5 5 5 0 | 6 2 - 3 5 | 5 3 2 1 -

1. 你 可是又在村 口 把我 张 望?
2. 你 可是又在梦 中 把我 叨 念?

6 2 2 2 3 2 | 1 6 6 6 0 | 3 1 - 6 | 5 - - -

你 可是又在窗 前 把我 默 想?
你 可是又在灯 下 为我 牵 挂?

3 5 5 5 6 1 | 6 5 5 5 0 | 6 2 - 3 5 | 5 3 2 3 -

你 的那一根啊 老 拐 杖,
你 的那一双啊 老 花 眼,

3 5 6 2 3 2 1 | 6 - - 1 6 | 5. 3 5 5 3 | 2 - - -

是否 又把 你 带到我 离去的地 方?
是否 又把别 人 错看 成我的模 样?

3 ³5 - - | 3 ³5 - - | 6 6 5. 3 | ³5 2 - -

娘 啊, 娘 啊, 白 发 亲 娘!
娘 啊, 娘 啊, 白 发 亲 娘!

6 3 #2 3. 5 | 3 2 1 6 0 | 3. 2 3 2 1 6 | 5 - - -

儿 在 天 涯, 你 在 故 乡,
春 露 秋 霜, 寒 来 暑 往,

娘啊，　　　娘啊，　　白发亲娘！
娘啊，　　　娘啊，　　白发亲娘！

黄昏　　时候，　晚风已凉，
朝思　　暮想，　泪眼迷茫，

回去吧，　我的娘，　回去吧，　我的娘，
责怪吧，　我的娘，　责怪吧，　我的娘，

儿不能去为　你　　　添一
儿想你却不　能　　　去把

件　　衣裳。　娘啊，
你　　探望。

娘啊，　白发亲娘！　娘啊，

娘啊，　白发亲娘！

白发亲娘！

这首歌是著名歌唱家彭丽媛的代表歌曲之一。词曲结合为一字一音，歌曲用深情的曲调、真实的情感，唱出天下儿女对母亲的爱。

# 断桥遗梦

韩静霆 词
赵季平 曲

1=C 4/4
幽怨地 ♩=60

0 6 6 6 3 3̣ 5̣ 6̣ | 6̣⁴/₄ 3 - - - | 1̇ 2 0 3 3̇· | 7̇ 6̇
忽啦啦啦西湖 的 桥， 从中 折断，
不不不不我不相 信， 真爱 变老，

5 - - - | 3 6 1̇ 2̇ 6 1̇ 1̇· | 6 1̇ 5 6 #4 3 -
雨中 定情的 纸伞 丢向谁 边，
上天 入地 只求 峰回路 转，

5 5 0 3 7 7· | 1̇ 1̇ 6 5· 2 3 | 2 - - 2 0 6
爱你 想你 找你 喊 你！ 在
怨你 恨你 怪你 骂 你！ 只因

3 3 3 2 1 1 0 6 1̇ | 6 0 5 6 7 5 0 3 | 2̇ 2̇ 2̇ 2̇ 1 3
钱塘江雾里， 我的梦， 断桥遗梦， 在 苍茫茫的 天 水
相 思太苦， 我的梦， 断桥遗梦， 真心 相爱 胜过百

(0 6̣ 7̣ 1̣ 3 6̣ 7̣ 1̇ | mf 2 1 2 2 1 6 1̇ 1̇ | 3 7 5 6 7
6̣ - - -
间。
年。

♩=50                          深情、倾诉般地
mp 6̣ 3 6̣ 3 7̣ 3 1̇ 6̣ 3 6̣ 3 7̣ 3 1̇ ) | 1̇ 3 2̇ 3 3 - | 6̇ 1̇ 3̇ 2̇ 2̇
                              桥断 水不断， 水断 缘不断，

2̇ 3 2̇ 1̇ 6 1̇ - | 7 7 0 7 6 5 3 - | 1̇ 3 2̇ 3 3 -
缘断 情不断， 情断 梦不断。 桥断 水不断，

6̇ 1̇ 3̇ 2̇ 2̇ - | 2̇ 3 2̇ 1̇ 6 1̇ - | 7 7 0 7 6 5 6 - :‖
水断 缘不断， 缘断 情不断， 情断 梦不断。

(乐谱部分)

民族声乐作品《断桥遗梦》，无论从演唱难度还是从歌曲的情感意境来看，都是近年来不可多得的上乘佳作。歌词情真意切，缠绵悱恻，旋律跌宕起伏，是一首体现出演唱者演唱技巧的经典佳作。

## 报　　答

石顺义 词
羊　鸣 曲

(乐谱部分)

是你 把我 养
是你 给我 幸

大　　　洒下 多少 汗　水　　　是你 教我 成
福　　　铺开 春光 明　媚　　　是你 给我 理

这是一首歌颂祖国的民歌。节奏舒展，饱含激情。曲调委婉，情绪起伏较大。歌词朴实无华，感情真挚，抒发了人们的感恩之情。

# 父 亲

车 行 词
戚建波 曲

1=C 4/4

想想你的背影我感受了坚韧，
听听你的叮嘱我接过了自信，
抚摸你的双手我摸到了艰辛。不知不觉你
凝望你的目光我看到了爱心。有老有小你
鬓角露了白发，不声不响你眼角上添了皱纹。
手里捧着孝顺，再苦再累你脸上挂着温馨。
我的老父亲我最疼爱的人，人间的甘甜有十分你
我的老父亲我最疼爱的人，生活的苦涩有三分你
只尝了三分。这辈子做你的儿女我没有做够，
却吃了十分。这辈子做你的儿女我没有做够，
央求你呀下辈子还做我的父亲。我的老父
央求你呀下辈子还做我的父亲。

亲！

歌曲旋律柔婉、感情细腻，曲调流畅，深情而饱满，充分体现出对父亲的敬爱之情。

# 军营飞来一只百灵

(花腔女高音独唱)

赵思恩 词
姜一民 曲

```
3̣ 6̣ 1 3 6 1 1̇ 1̇ | 1̇ - - - | 3 4̲ 3 2 1̇ 7 7̲ 7̲ 7̲ | 7 - - - |
啊…… 啊……

3̣ 6̣ 1 3 6 1 #5̲ 5̲ | 5 5 5 - 0 ∨ | 3̣ 6̣ 1 3 6 1̇ 7. #5̲ | 6 - - - |
啊…… 啊……
```

这首歌曲是当代呈现的流行美声作品。曲调色彩明朗，动感的旋律，宽广的音域，其中运用花腔唱法，是许多声乐学习者青睐的歌曲。

## 故乡是北京

阎　肃　词
姚　明　曲

1=♭B 4/4
♩=54

```
(1̇ - 5.6̲ 1̇ 1̇ 1̇ 1̇ 1̇ 1̇ | 1̇ -) 0 1̇ 1̇ 6̲ 5̲ | 5̲6̲5̲ 3 (0 2 1 2 3 3) | 3 6̲ 5̲ 6̲ 1̇ 1̇.1̇2̇ 1̇ |
 走 遍 了 南 北 西 东，

(1̇ 2̇ 7 6̲ 5̲ 6̲ 7̲ 6̲ 1̇ 1̇ 1̇ 1̇ 1̇) 3 2̲ 3̲ 4̲ | ⁵3 (0 2 1.2̲ 3̲ 3 3̲.) | 3 3̲ 2̲ 3 5̲6̲ 5. 5 |
 也 到 过 了 许 多 名 城，

(5̲ 6̲ 4̲ 3̲ 2̲ 3̲ 4̲ 3̲ 5̲ 5̲ 5̲ 5̲ 5) 1̇ 1̇ 6̲ 5̲ | 5.6̲ 3̲ 2̲ 1 2 3. 0 3̲ 5̲ 6̲ 3̲ 3. 3 |
 静 静 地 想 一 想， 我 还 是 最 爱

3̣ 6̲ 5̲ 3̲ 5 | 2/4 1̇.(2̲ 3̲ 5̲ 2̲ 1̲ 6̲ 1̇ | 5.3̲ 5̲1̇ 6̲ 5̲ 3 | 2̲ 3̲ 2̲ 1̲ 3 2̲ 1̲ 2̲ |
我 的 北 京。 ♩=78

0 6̲ 1̇ 5̲ 6̲ 4̲ 3̲ ‖: 2.3̲ 5̲ 1̇ 6̲ 5̲ 3̲ 2̲ | 1 5̲.6̲ 7̲ 2̇ 6̲ 7̲ | 2̇ 2̇.2̲2̇ 6̲ 7̲ 6̲ |

5 2̇ 0 2̇ 2̲ 2̇.7̲ 6̲ 2̲ 2̲ 6̲ 7.6̲ | 5 0 3̲ 2̲ 3̲ 5̲ 6̲) 1̇ 1̇ 6̲ 5̲ ⁵3 |
 不 说 那，
 不 说 那，
```

| 6 6 5 6 | 1 6 5 | 3 6 5 6 | 1 | 3 3 2 3 | 5⌒5 | 0 3 | 3 3 2 3 |

天坛 的 明月， 北海 的 风， 芦沟桥的 狮子， 潭 柘 寺 的
高耸 的 大厦， 旋 转 的 厅， 电子街的 机房， 夜 市 上 的

| 4 — | 4. 5 6 | 3. 5 3 | 2 0 3 2 1 3 2 | 1 (1. 1 1 5 6 1 | 6 5 3 2 1 2 3) |

松。
灯。

| 5 3 5 | 6 0 6 | 1 1 | 3 5 5 6 | 5 6 1 6 | 5. 6 3 2 | 3 0 5 |

唱 不 够 那 红墙碧瓦 太 和 殿， 道 不 尽 那
唱 不 够 那 新潮欢涌 王 府 井， 道 不 尽 那

| 6 6 5 6 | 1 1 2 1 | (1. 2 7 6 5 6 1) | 3 2 1 6. 2 | 1. (2 3 5 2 1 6 1 |

十里 长街 卧 彩 虹。
名厨 佳肴 色 香 浓。

这首歌曲对北京的特色进行了铺排式的描述，字字含韵，声声入耳，饱含着浓浓的乡思，那一片扑面而来的思、赞、情、韵体现着五千年华夏的风范与心怀。

# 节日欢歌

贺东久 词
印 青 曲

1=G  6/8

欢快、热情地 ♩=186

| (5. 1 7 5 | 6. 5. | 6 6 6 5 | 4 3 4 5. | 5. 1 7 5 | 6. 5. | 4 5 4 3 2 |

| 1. 1.) | 5 5 5 4 5 | 4. 3. | 3 5 3 5 2 1. | 1. | 5 5 5 4 5 |

这片美丽的 土 地 有他有我有你， 沐浴金色的

| 6. 4 6 4 4 3 5. | 2. 2. | 5 5 5 4 5 | 4. 3. | 4 3 4 5 |

阳 光啊， 欢聚在一起， 在这欢乐的 时 刻 尽情歌

这首歌曲旋律跌宕起伏，热情奔放，在圆舞曲的欢快、明亮的旋律中，突显了赞美祖国、赞美生活的主题。

# 芦 花

贺东九 词
印 青 曲

$1=\flat A$ $\frac{6}{8}$

(乐谱)

芦花白,芦花美,花絮满天飞,千丝万缕意绵绵,路上彩云追。追过山,追过水,花飞为了谁,大雁成行人双对,相思花为媒。情和爱,花为媒,千里万里梦相随。莫忘故乡秋光好,早戴红花报春回。情和爱,花为媒,千里万里梦相随。莫忘故乡秋光好,早戴红花报春回。莫忘故乡秋色好,早戴红花报春回。

  这首歌旋律悦耳流畅,优美而富神韵,情真更显意切。歌词以借景抒情的手法,表达水上人家的蜜意,抒发渔家姑娘的柔情,赋予了芦花鲜活的生命力和缠绵的人间真情。

# 美丽家园

石顺义 词
王永梅 曲

(sheet music with lyrics:)

嗨 啊 哎 哎 啊 啊

唱给你 一支 歌,唱给你 一缕炊 烟。一条 小 河,还有那 静 静的小村 庄,几只 蹒跚的白 鹅。唱给 鹅。啊 啊 你还记 得 我?你 还 记得 我?啊 啊 这就是故乡 的 景 色。

当 林中 传来 布谷的歌声,哎 那是母亲告诉你春播 春播,当 秋风 吹过

歌曲是2002年第十届全国青年歌手大奖赛上推出的优秀而难得的女高音作品。曲调清纯优美，散发着田野农家芬芳，反映了在社会向前迈进时，祖国的繁荣昌盛，人民的激情欢悦。

# 母 亲

张俊以、车行 词
戚 建 波 曲

歌词加以音乐艺术的手法，淋漓尽致地展示了平凡而又伟大的母爱。歌曲感情深切真挚，情绪激动。由于词曲的和谐一致，感慨而歌之者甚多，因此传唱不衰，经久流传。

## 你是这样的人

（大型电视专题艺术片《百年恩来》主题歌）

宋小明 词
三　宝 曲

[乐谱：有多重爱有多深。把所有的生命归还世界，人们在心里呼唤，你是这样的人。]

出自大型电视专题艺术片《百年恩来》，人们对周恩来的真挚情感，通过主题歌《你是这样的人》淋漓尽致地表达了出来，贴切地展现出周总理一生鞠躬尽瘁为人民的伟大形象。

## 帕米尔，我的家乡多么美

（声乐套曲《祖国四季》之三）

瞿琮 词
郑秋枫 曲

[乐谱内容，含歌词：云雀唱着歌在天上飞，帕米尔啊，我的家乡多么美，我的家乡多么美！

1. 云雀唱着歌在
2. 十五的月亮]

| 1 2 i 6 | 7. 7 - | 3 3 3 3 | 3 2.3 3 2 i | 7 i 7 6 |

天　上　飞，　　帕 米 尔 啊，我 的 家 乡 多　　么
这 般 明　媚，　　帕 米 尔 啊，我 的 家 乡 多　　么

| 3. 3 - | 6 #5 6 7 | i 6 7 2 | i 2 i 6 | 7. 7 - |

美！　　牧　场　青　青　牛 羊　肥，
美！　　巍　巍 的 冰　峰　闪 银　辉，

| 2 i 7 6 | #5 6 5 4 | 3 2 4 2 | 3. 3 - | 6. 7 1 2 |

青 稞　飘　香　惹 人　醉。　　卡 拉 苏，
寂 静 的 山 谷　晚 风　吹。　　塔 合 曼，

| 3 4 3 2 | 6 6 #5 4 | 3 2 3 - | 2 3 4 2 | 6 6 #5 4 |

清 泉 水；月 亮 湖，红 玫 瑰。鹰 笛　声 声 吹，
联 防 哨；冰 大 坂，巡 逻 队。千 里　边 防 线，

| 3 2 1 6 | 7. 7 - | 3. 6 i | 3. 3 - | 2 3 4 2 |

骏 马 草 上 飞。　　　啊！
筑 起 铁 堡 垒。　　　啊！

| 3. 3 - | 2 3 2 i | 7 i 7 6 | #5 6 5 4 | 3. 3 - |

弹　起　热 瓦 甫　唱 起 歌，
帕 米 尔　秋 色　无　限　美，

| 2 3 4 #5 | 6 7 i 6 | 2 i 7 #5 | 6. 6 - ‖ 7. 3 3 |

丰　收 的 日　子　多 甜　美。
要 用　战　斗　　　　　　　　来 保

回原速
| 3. 3 - | 2 3 1 2 7 1 6 7 #5 6 | (3 4 3 2 | i i 2 i | 7 6 #5 6 |

声乐套曲《祖国四季》之三《帕米尔，我的家乡多么美》是我国著名作曲家郑秋枫先生的一部民族个性化极为突出的力作。其音调流畅热情，节奏独特，三加四的复合拍子突出了新疆塔吉克等少数民族音乐节奏的独特魅力，旋律中运用和声小调的音阶极富韵味，加之稍快的速度等因素，贴切地展现了人们对自己家乡的赞美和对边防战士的热情讴歌。

## 七月的草原

宋斌廷 词
尚德义 曲

这首歌是尚德义先生艺术歌曲创作中的重要作品之一，独特的节奏赋予歌曲鲜活的生命力。自创作以来广为流传，并成为多数女高音演唱的保留曲目。

## 亲吻祖国

雷子明 词
戚建波 曲

歌曲产生的背景是在香港回归时，整首歌曲从头到尾始终贯穿着"回归"这一鲜明主题。歌曲一经创作完成便愈传愈广，经久不衰。整首歌曲低音区厚实深情，高音区高亢嘹亮，颇有张力。

# 沁园春·雪

毛泽东 词
生茂、唐诃 曲

裹，分外妖娆。

**宏伟、壮阔地**

江山如此多娇，引无数英雄竞折腰。惜秦皇汉武，略输文采；唐宗宋祖，稍逊风骚。一代天骄，成吉思汗，只识弯弓射大雕，只识弯弓射大雕。俱往矣，数风流人物，还看今朝。数风流人物，还看今朝。

渐慢

| 5 6 5 6 i | 4/4 2.  3 i 7 6 5 | 6ᵛ 6 i 2 3 — |
数 风 流 人 物， 还 看 今 朝， 还 看

| 2 0 3 i 7 6 | 6 — — — | 6 — — — ‖
今 朝。

毛泽东的诗词《沁园春·雪》谱以此曲，要求演唱者把握气息的科学运用；通过声带的闭合与收缩来获得丰富的共鸣，展现辉煌的高音区等歌唱技巧。用声乐艺术再现辉煌的历史瞬间，展现伟人的英雄气概和博大胸怀。

## 青藏高原
（电视剧《天路》主题歌）

张千一 词曲

1=E  4/4 3/4 2/4
明朗的慢板 高亢、山歌风格 ♩=68

呀 啦 索， 哎。

1.是谁带来    远古的呼    唤，    是谁    留下
2.是谁日夜    遥望着蓝    天，    是谁    渴望

千年的祈    盼。    难道说还有    无 言 的 歌，
永久的梦    幻。    难道说还有    赞 美 的 歌，

还是那久久不能 忘 怀的眷        恋。 }  哦
还是那仿佛不能 改 变的庄        严。

· 195 ·

$\frac{4}{4}$ 6 - - 3̄ 7̂ 6̂ | $\frac{3}{4}$ 6 - 5̂ 6̂ 6̂ 5̂ | 3 3̂ 3̂ 5̂ 6̂.7̂ 5̂ 2̂ | $\frac{4}{4}$ 3 - - 3̄ 7̂ 6̂ |

我看见　　一座座山 一座座山　川，　　一座

$\frac{3}{4}$ 6 - 5̂ 6̂ 5̂ | 3 3̂.5̂ 6̂ 7̂ 5̂ 2̂ | $\frac{4}{4}$ 3 - - 6̂.3̂ 2̂ |

座　　山川　相　　连，　　呀啦

$\frac{3}{4}$ 2 - 2̂ 1̂ 1̂ 2̂ | $\frac{2}{4}$ 3 3 | 2̂ 1̂ 5̂.| [1. $\frac{4}{4}$ 6. - - (3̂ 7̂ :

索，　那就是 青 藏 高　　原。

[2. $\frac{4}{4}$ 6. - - 6̂.3̂ 2̂ | 2 - 2̂ 1̂ 1̂ 2̂ | 3 3 5̂.3̂ 5̂ 6̂ 1̂ 2̂ | 3 - - -

呀啦 索，　那就是 青 藏 高

2̃ 1̃ 5 - ∨ | 6 - - - | 6 - - - | 6 0 0 0 ‖

原。

这首歌是电视连续剧《天路》的主题歌，创作于1997年。此歌旋律深情而高亢，表达了对青藏高原的无限神往和极力赞颂。歌曲深情地赞美了祖国的大好河山，呼唤上苍普照天下百姓，期盼世界和平，人类安康。

## 踏歌起舞

崔静、晓光词
徐沛东曲

1=F $\frac{3}{4}$

$\frac{4}{4}$ (5 3̂1̂ 5̂5̂ 3̂0̂ | x.x xx xx | x.x xx xx | $\frac{4}{4}$ #5 3̂1̂ 5̂5̂ 3̂0̂ | x.x xx xx |

x.x xx xx | 5 1̂5̂ 0̂ | 5 1̂5̂ 0̂ | #5 1̂5̂ 0̂ | #5 1̂5̂ 0̂ |

(1̇ 1̇ - | 1̇ - - | x.x xxxx | x.x xxxx |

5 5 - | 5 - - | 6̂ 6̂ 5̂ - | 5 - - ) ‖: 5 - - | 5 - 3̂1̂ | 5 - -

　　　　　　　　　　　　　　　　　　　　　　　长　　　风　敲
　　　　　　　　　　　　　　　　　　　　　　　歌　　　声　萦

$$\begin{array}{l}
| 5 - \underline{31} | 4\ 3\ 2 | 1\ 2\ 3 | \overset{\frown}{5} - - | 5 - - | 5 - - | \\
\end{array}$$

　　响　银 锣 铜　鼓,　　　　　　　　歌
　　绕　花 灯 红　烛,　　　　　　　　春

$$| 5 - \underline{31} | 5 - - | 5 - \underline{31} | 4\ 3\ 2 | 1\ 2\ 3 | 2 - - \underset{\underline{5\ 0}}{(\underline{5\ 5}\ \underline{5\ 5}}$$

声 飘　　　　　飘 催 动 着 快 乐 舞 步。
潮 滚　　　　　滚 唤 醒 了 莽 原 山 麓。

$$)\ |\ 2 - - |\ 6 - - |\ 6 - \underline{41} |\ 6 - - |\ 6 - \underline{41} |\ 6 - - |$$

　　　在　　　　这 欢　　　腾 的 节
　　　在　　　　这 不　　　眠 的 节

$$| 6 - \underline{46} | 5\ 0\ 0 | 0\ 0\ 0 | 2\ 2\ (\dot{6}) | 2\ 2\ (\dot{6}) | 5\ 5\ (3) |$$

日　里,　　　　　　　　　我 们　踏 歌, 我 们

$$| 5\ 5\ (3) | 2\ 2\ 2 | 2\ 2\ 2 | {}^{\#}4\ 4\ 4 | {}^{\#}4\ 4\ 4 | 5\ 5\ 5 | \underset{}{(\underline{6\ 6\ 6}\ |\ \underline{6\ 6\ 6}\ |\ \underline{7\ 7\ 7}}$$

起 舞,　踏 歌 哟 起 舞 哟 踏 歌 哟 起 舞 哟 踏 歌 哟

$$\underline{7\ 7\ 7}) | 5\ 5\ 5 | 2\ \dot{1} | \dot{1} - | \dot{1} - - | \dot{1}\ 0\ \underline{65} | 5 - - | 5 - - | \underset{}{(\underline{1\ 1\ 5\ 1\ 3}\ |\ \underline{3\ 3\ 1\ 3\ 5})}$$

起 舞 哟 踏 歌　　　　　　　起　舞。

$$| 1\ 2\ 1 | \underline{3\ 5}\ \underline{3\ 1} | 5\ \underline{4\ 4}\ \underline{3\ 2} | 2 - - | 1\ 2\ 1 | \underline{3\ 5}\ \underline{3\ 1} |$$

北 国 的 雪 花 南 疆 的 翠　竹,　　高 原 的 新 城
山 民 的 淳 朴 牧 人 的 风　度,　　创 业 的 艰 辛

$$| 5\ \underline{4\ 4}\ \underline{3\ 2} | 1 - - | 4\ 6\ 4 | \dot{1}\ 6\ 4 | 4\ \dot{1}\ \underline{6\ 4} | 5 - - |$$

海　滨 的 蓝　图。　　滴　滴 心 血 和 汗　水,
生　活 的 甘　苦。　　八　方 的 兄 弟 和 姐　妹,

（乐谱省略）

汇入这欢乐的踏歌起舞。喜洋
汇入这火热的踏歌起舞。

洋，情真真、意浓浓、乐陶陶、笑融融，

步　　步　高。

你自豪、我自豪、携手共创那美好　幸

**1 2段结束句**

福。

**3结束句**

福。

此曲很大气，有荡气回肠的感觉；歌词则描绘出祖国幸福美好的新生活。赞美祖国、歌唱家乡的深情是主调。歌曲获得第八届中宣部精神文明建设"五个一"工程奖最佳歌曲奖。

## 天　路

1=E　4/4　2/4

♩=62

屈　塬　词
印　青　曲

这首歌创作于 2001 年,是为我国兴建青藏铁路而专门创作的,歌曲宽广流畅,耐人寻味,是一首深受人们喜爱的藏区草原歌曲。

## 我的太阳

[意] G·卡普罗
[意] E·卡普阿

(乐谱)

这首歌创作于 1898 年的那不勒斯(那波里),歌曲是二段式结构,旋律线条富有歌唱性,奔放热情。

# 我们是黄河泰山

曹勇词
士心曲

唤，　　　　怎能愧对祖　先。
唤，　　　　要做中华好　汉。
河，　　　　我们就是泰　山。

我们就是黄　河！　　　我们就是泰　山！

我们就是 黄河泰　山！

该歌曲由多句体乐段构成，充分体现了民族特色，情绪极为高昂，表达了人们对祖国大好河山的由衷赞美。曲调醇厚壮美，气势恢宏，是一首经典的爱国歌曲。

## 我属于中国

田地、阎肃 词
王 佑 贵 曲

你　说　我　是　你
你　说　你　理　解

202

高级程度歌曲选

```
5 5 3 2̇3̇5̇ 1 - | 4.3 2̇5̇ 1 2 1 2 | 4. 6 6̇2̇ 5 #4 5.
```
遥 远 的 星 辰， 从 前 的 天 空 也 有 我 的 闪 烁。
我 的 冷 漠， 长 长 的 离 散 我 才 学 会 沉 默。

```
5 1̇.2̇ 1̇6̇5 4.4 | 5 5 6 2̇1̇2̇1̇6̇. | 6̇ 1̇ 2̇ 4̇ 1̇6̇ 6̇
```
你 说 我 是 你 失 收 的 种 子， 从 前 的 大 地
你 说 你 理 解 我 的 珍 贵， 百 年 的 沧 桑

```
6̇. 5 6 1̇ 2̇ 1̇ | 2̇ 2̇6̇5 5 - | 5 0 1̇. 7
```
也 有 我 的 花 朵。 你 说
才 有 我 那 顽 强 的 体 魄。 你 说

```
1̇ - - - | 4 4 6 6̇5̇6̇ 5 - | 4 4 3 2̇3̇1̇ 2 -
```
你 一 直 在 倾 听 我 流 浪 的 脚 步，
你 漂 泊 将 是 你 屈 辱 的 记 忆，

```
0 0 1̇. 7 | 1̇ - - - | 4 4 6 6̇5̇6̇ 5 -
```
你 说 你 始 终 在 注 视 我
你 说 你 思 念 是 你

```
2̇ 2̇ 1̇ 1̇4̇6̇5̇ 5̇ 2̇1̇ 1̇ | 0 0 0 0 ‖: 1̇.1̇ 7̇1̇ 2̇6̇5 4.4
```
※（反复时合唱）

海 边 的 渔 火。 你 用 永 照 人 间 的 日 月
品 尝 的 苦 果。 你 用 千 秋 不 老 的 历 史

```
5̇ 2̇ 2̇1̇. 2̇ - | 1̇.1̇ 7̇1̇ 2̇6̇5 4 4 | 4̇ 2̇ 1̇6̇5 5 -
```
告 诉 我， 你 用 奔 腾 不 息 的 江 河 告 诉 我，
告 诉 我， 你 用 每 天 升 起 的 旗 帜 告 诉 我，

（独唱）
```
5 1̇ 2̇ 2̇6̇5 4 | 5.6̇ 2̇1̇. 2̇ - | 5 1̇ 2̇ 2̇6̇5 4
```
我 属 于 你 我 的 中 国， 我 属 于 你 啊
我 属 于 你 我 的 中 国， 我 属 于 你 啊

```
2 2. | 1. 2 2 6 6 5 | 5 - - - :‖ 2 2. | 1. 2 2 6 6 5 |
我 的 中 国。 我 的 中
我 的 中 国。

1 - - - | 1 - - - | 1 0 0 0 ‖
国。
```

歌曲由二段式构成。曲调前后呼应，音乐平行统一，描绘浓缩了一个多彩的时代，真诚地用音乐倾诉着我们与祖国同呼吸、共命运，一切都属于祖国。

## 西部放歌

1=A 4/4
♩=72

屈 塬 词
印 青 曲

```
(5 - - - | 5 - - 5 2 | 5 1. 1. 5 | 1 2. 2 - |
0 2 2 1 2 1 1 2) | 5. 5 5 2 5 2 | 1 - - - | 1 - 0 2 |
 哗 啦 啦 的 黄 河 水 哎
1 2 1 2 1 2 1 2 1 | 1 - - 0 | 1 5. 5 4 2 1 6 | 5 - - - |
 日 夜 向 东 流，
0 2. 2 2 5 5 1 | 2 - - - | 5 5 1 1 - | 2 5 - - |
 黄 土 地 的 儿 女 哟 跟 着 那 太
1 - 7 6 | 1 5 - - - | 5 - - - | (5 - - - |
阳 走。
5 - - - | 5 2 2 1 2 | 2 - - - | 1 - - 5 1 |
```

高级程度歌曲选

205

| 1 5 - 6 | 1 5 4 2 5 | 1 - - - | 1 6 1 3 2 |

号 角　在　新 时 代 吹　　响，　　　　神 奇 的 西 部
美 景　在　新 时 代 造　　就，　　　　古 老 的 山 川

| 1 6 1 3 2 | 4 2 4 6 6 | 4 2 4 6 6 | 2 - 2 - |

(伴)神 奇 的 西 部　追 赶 那 潮　头 (伴)追 赶 那 潮　头，竞
(伴)古 老 的 山 川　明　天 到　处 (伴)明　天 到　处，披

| 2 - - - | 2 - - - | 0 1 2 7 6 1 | 5 - - - ‖ 5 - - - |

　　　　　　　　　　　　　　　风　　流。
　　　　　　　　　　　　　　　锦　　　　绣。

**突慢　豪迈地**

| 5 - - - | 5 (1 2 4) | 5. 5 5 2 5 2 | 1 - - - |

　　　　　　　　　　　　　　哗 啦 啦 的 黄 河　水

| 1 5. 5 4 2 1 6 5 6 5 - - - | 0 4 4 5 6 2 | 6 - - - |

日 夜　　向 东 流　　　　　黄 土 地 儿 女　哟，

| 5 5 1 1 - 2 5 - - 5 - - - | 1 - 7 6 | 1 5 - - - 5 - - - ‖

跟 着 那 太　　　　　阳　　走。

歌曲是一首难得的男高音独唱作品。其特点在于创作上艺术地选用了典型的西部音调素材。以浓重的民族色彩、艺术歌曲的形式、自由辽阔的散板，将共产党领导全国人民进行西部大开发的时代浪潮艺术地铺开。在深刻挖掘历史、艺术内涵的同时，成为一首脍炙人口的歌曲。

# 笑 之 歌

（阿黛莉的咏叹调）

（轻歌剧《蝙蝠》选曲）

[奥地利] 克·哈夫纳·塞涅 词
[奥地利] 约翰·施特劳斯 曲

这是轻歌剧《蝙蝠》中的非常有趣的一个唱段。本来的名字叫《我的侯爵先生》（Mein Herr Marquis），被意译成《侯爵请听》，因为有好多笑声，所以又名《笑之歌》。演唱轻歌剧《蝙蝠》中阿黛莉的咏叹调"笑之歌"，对于花腔女高音来说是有一定难度的，对这部音乐作品的创作背景和形象特征进行分析，总结其音乐的风格和演唱技巧，对阿黛莉音乐形象的塑造和花腔女高音音色的训练都有很好的启发。

# 月 亮 颂

（水仙女的咏叹调）

（歌剧《水仙女》选曲）

[捷克]德沃夏克曲
蒋英、尚家骧、邓映易 译配

哪怕是只有一刹那。 在远方的月亮啊 请你照耀
他， 告诉他我在这里 等 待他。 在远方的月 亮
请你照耀 他， 告诉他我在这里 等 待他。
假如我爱人梦见我， 愿把他从梦中 唤醒， 月亮 啊！
留下 吧， 留下 吧， 月 亮 啊， 留下 吧！

这是捷克著名作曲家德沃夏克创作的悲剧性三幕歌剧《水仙女》中最典型的抒情女高音咏叹调，是我们耳熟能详的古典歌剧唱段之一。

## 珠穆朗玛

李幼容 词
臧云飞 曲

$1={}^{\flat}E \quad \frac{4}{4}$

1.珠 穆 朗 玛， 珠 穆 朗 玛，
2.珠 穆 朗 玛， 珠 穆 朗 玛，

你高耸在人心 中， 你屹立在蓝天 下，
你走进亲人梦 中， 你笑在高原藏 家，

你用爱的阳光 抚育格桑花， 你把美的月光洒 满
你那堂堂正气闪着太阳的光华， 你用阵阵清风温 暖

```
2 2̂3̂ 2 2̂3̂ | 6̇ - - - | 1̇ 1̇ 6̂5̂6̂5̂ | 3̇ - - - | 3̇ 3̇ 6̂5̂6̂5̂ |
```

喜 马 拉 雅。　　珠 穆 朗 　　玛，　　珠 穆 朗
大 地 妈 妈。　　珠 穆 朗 　　玛，　　珠 穆 朗

```
6 - - - | 6 - - - | 3 3̂5̂ 6̂5̂6̂ | 1̇ 2̂3̂ 6̂5̂3̂ | 3̇ 2̂1̂ 3̇ 2̂3̂ |
```

玛，　　　　　　　　我多想弹起 深情的弦 子，向你 倾诉着
玛，　　　　　　　　我多想跳起 热情的锅 庄，为你 献一条

```
6 6̂5̂6̂5̂ 3 | 6 6̂5̂ 6̇·1̇ | 1̇ 1̇ 6̂5̂ 3 - | 5 6̂ 1̇ 3̇ 3̇ 3̇ 2̂3̂ |
```

不 老的情 话，我 爱 你 珠 穆 朗 　玛，　心 中 的 珠 穆 朗
洁 白的哈 达，献 给 你 珠 穆 朗 　玛，　圣 洁 的 珠 穆 朗

```
6 - - - | 6 - - 0 ‖ 1̇ 1̇ 6̂5̂6̂5̂ | 3̇ - - - | 3̇ 3̇ - - |
```

玛。　　　　　　　　　珠 穆 朗　　玛，　　珠 穆
玛。

```
3̇ - - - | 3̇ 0 6 5̂6̂5̂ | 6 - - - | 6 - - - | 6 0 0 0 ‖
```

　朗　　　玛！

歌曲旋律大起大落，段落清晰，高亢而开阔，抒发了对"珠穆朗玛"的无限崇敬之情。

## 追　寻

（电影《建国大业》主题歌）

张和平 词
舒　楠 曲

1=♭D  4/4
♩=68

```
3 5· 5̂ 2̂3̂ 2̂1̂ 2̂ 3̂2̂ | 2̂1̂ 1 - - | 3 5· 5̂ 6̂ 6̂5̂ 5̂3̂ 3̂2̂1̂ |
```

拂去 岁月 厚厚 的 封　尘　　　　　　敞开 心 的世　界 记忆的
抚平 冉冉 逝去 的 光　阴　　　　　　又见 过去 岁　月 如歌的

```
7̂ 5̂ 5 - | 0· 5 | 6̂ 1̇ 1̇3̂ 2̂2̂ | 0̂7̂ 6̂ | 6̂5̂ 5̂ 2̂3̂ 2̂1̂ 0̂ 2̂3̂ |
```

闸 门　　　　　　　一 幅幅 一帧帧　 不能 忘却 的画 卷 引领
年 轮　　　　　　　一 页页 一篇篇　 刻骨

(乐谱略)

出自国庆60周年献礼影片《建国大业》主题曲,词曲恢弘大气,当中引用《国际歌》旋律更增豪迈之情。

## 我爱你,中国

(电影《海外赤子》插曲)

瞿琮 词
郑秋枫 曲

1=F 4/4

稍慢 自由地 歌颂、赞美地

(乐谱略)

百灵鸟从蓝天飞过,我

（乐谱：）

2. 我 国！ 啊 啊
我要把美 好 的 青春献给你，我的母
亲， 我的祖 国！

这首歌曲由三部分构成，是电影《海外赤子》的插曲。音调明亮高亢，旋律线幅度大，曲调起伏迂回，节奏自由悠长，全曲感情强烈，抒发了对祖国的赞美和爱恋之情，是一首词、曲、唱俱佳的经典名曲。

## 为艺术，为爱情

（托斯卡咏叹调）

（歌剧《托斯卡》选曲）

［意大利］萨尔杜　词
［意大利］普契尼　曲
阎一鹏　译词
文征平　配歌

$1={}^{\flat}G$　$\dfrac{2}{4}$　$\dfrac{4}{4}$

慢的行板 热情、极温柔地 充满感情

艺 术 爱 情 就 是 我 生 命， 我 热爱着 生 活，渴望着 幸 福。

稍渐慢　　　　　　　渐强　有精神地　　　　　pp　稍渐慢

无 论 在 何 时 我 永远 把友谊送 给人们。

极温柔地 充满感情
转 $1={}^{\flat}E$（前3=后5）

永远 是真诚的信 徒， 在 上帝 面前用纯洁 的心

[乐谱: 忠诚地祈祷,永远是 真诚的信 徒,送上一束鲜 花。我 在这悔恨的时刻,我在 这痛苦的时刻,亲爱 的主啊,为何抛弃 我?我 已经 失掉所有的 幸福和欢 乐,让悲 惨的命运,让悲惨的命运 永远陪伴我。在 绝望的时刻, 痛 苦 忧 愁 折磨 我, 啊! 万能的上帝啊,为何 抛弃我?]

歌曲选自普契尼的歌剧《托斯卡》里面女主角托斯卡的咏叹调。全曲由三乐段构成。曲调优美,极其温柔而充满感情地表达了对艺术、爱情的追求和渴望。这首脍炙人口的歌曲,成为很多女高音选择的参赛曲目。

## 中国新世纪

石 飞 词
史志有 曲

$1=F$ $\frac{4}{4}$ $\frac{2}{4}$
抒情、豪迈地 ♩=63

[乐谱: 1.2.揣 一 捧 饱实的谷 粒, 手牵着如花的儿 女哟,]

215

歌曲旋律气势磅礴，饱含深情，将中国新世纪国泰民安、丰收富饶的景象展现得淋漓尽致。

# 儿童歌曲选

## 对不起，没关系

1=E 2/4
欢快地

王玉田 词曲

(5 1 1 1 | 5 3 3 3 | 5 5 6 5 1 | 3 0 2 0 | 1 3 5 3 | 1 3 5 3 )

5 1 5 1 | 3 2 1 | 3 ⌒ 3 5 | — | 6 6 5 6 | 5 5 3 |
我和小刚 在一起 做游 戏， 一不小心 我把他

5 3 1 | 2 — | 1 4 4 4 5 6 | 5 5 6 5 3 | — |
绊倒在地， 我急忙扶起他 说声:对不起!

2 3 5 | 6 3 5 | 3 2 | 1(2 3 4 5 6 7 | 1 0 5 | 1 0 0 )
他 笑 着 对我说:(白)没关 系!

**演唱提示**：这是一首对儿童进行素质教育的歌曲，起、承、转、合四句，短小精悍。演唱时要注意：（1）掌握基本情绪，速度不宜太快。带有叙事性的内容，吐字咬字要清楚。（2）曲中四处出现切分节奏，要多练习唱准节拍。（3）歌词中不同人物（"小刚""我"）的口气应采用不同的音色和声调；最后一句"没关系"，可唱两遍，第一遍按曲调，重复一遍再念说白，口语化些，以加强歌曲的结束感。配上手势动作会使演唱更生动。

## 摘 星 星

杨黎群 词
王 莘 曲

1=F 2/4

(研究者注：简谱乐谱)

天 上 星， 亮 晶 晶，

我 要 把 它 摘 下 来， 送 给

盲 童 当 眼 睛。 我 要 把 它 摘 下

来， 送 给 盲 童 当 眼 睛。 睛。

**演唱提示**：抒情歌唱性的歌曲。充满爱心和富有想象力的歌词，简朴、深刻，颇有新意。要用稚嫩纯净的童音演唱，中等速度。要保持气息连贯，呼吸换气自然，分句清楚，唱"我要把它摘下来"时，语气可加强、肯定。

## 好 妈 妈

潘振声 词曲

1=F 2/4

我的 好妈 妈，

下班 回到家， 劳 动了一 天 多么 辛苦 呀。

```
3· 3 3 2 | 1̣ 5̣ 0 | 3· 3 3 2 | 1̣ 5̣ 0 | 5̣ 6̣ 1 2 |
妈 妈 妈 妈 快 坐 下， 妈 妈 妈 妈 快 坐 下， 请 喝 一 杯

3 — | 5 3 5 6 6 | 5 3 2 0 | 5 3 5 6 6 | 5 3 2 0 |
茶， 让 我 亲 亲 您 吧， 让 我 亲 亲 您 吧，

5̣ 3 3 2 | 1 — | 3· 5 | 2 0 2 0 | 1 0 ‖
我 的 好 妈 妈， 我 的 好 妈 妈。
```

**演唱提示：** 歌曲反映了孩子尊敬长辈、孝顺父母的美好情感。歌词朴素、形象具体、富有动作性。音乐亲切上口，词曲结合紧密，易唱易记。演唱时要充满爱意，热情大方，有对象感。前奏（4小节）跳跳蹦蹦走来一位可爱的儿童，歌曲1~8小节迎接妈妈下班回到家；9~20小节请妈妈坐下，给妈妈倒茶，亲亲妈妈；21~23小节结束句"我的好妈妈"演唱时要特别强调"我""好妈妈"。

## 划　　船

西班牙民歌
张　宁译配

```
1=F 2/4

(5 3 3 | 4 2 2 | 1 3 5 5 | 1 —) | 5 3 3 | 4 2 2 | 1 2 3 4 |
 轻 轻 摇， 轻 轻 摇， 船儿 水 中
 划 向 前， 划 向 前， 两岸 一 片

5 5 5 | 5 3 3 | 4 2 2 | 1 3 5 5 | 1 — | 2 2 2 2 | 2 3 4 |
漂 呀 漂； 轻 轻 摇， 轻 轻 摇， 船儿 漂 呀 漂。 微风 吹动 水 面，
静 悄 悄； 划 向 前， 划 向 前， 两岸 静 悄 悄。 我们 快乐的 歌 声，

3 3 3 3 | 3 4 5 | 5 3 3 | 4 2 2 | 1 3 5 5 | 1 — ‖
涌 起 一 阵 波 涛， 精 神 爽， 乐 陶 陶， 大家 齐 欢 笑。
引 起 一 群 水 鸟， 欢 歌 声， 笑 语 声， 在 水 面 缭 绕。
```

**演唱提示：** 这是采用音乐动机手法创作的一首儿童歌曲，在世界各国流传很广。起、承、转、合四个乐句，表现了轻快、活泼的情绪，歌词质朴，节奏短促而明快，但不

要因此而唱得断断续续，应该保持乐句的连贯，可在第4、8、12、16小节处换气呼吸，第8小节后"微风吹动水面，涌起一阵波涛"可层层推进作渐强处理。第四句再现第1、2小节音乐动机，但力度应加强并有结束感。

## 新 年 好

（英国歌曲）

佚　名 词曲
杨世明 译配

$1=\flat E \quad \frac{3}{4}$

(2 3 4　4 | 3 2 3　1 | 1 3 2 5̣ | 7̣ 2 1　- ) | 1 1 1 5̣ | 3 3 3 1 |
　　　　　　　　　　　　　　　　　　　　　　　　　　　　　新年 好 呀, 新年 好 呀,

1 3 5　5 | 4 3 2　- | 2 3 4　4 | 3 2 3　1 | 1 3 2 5̣ | 7̣ 2 1　- :‖
祝贺 大 家　新 年 好。　我们 唱 歌, 我们 跳 舞, 祝贺 大 家　新 年 好。

**演唱提示：** 这是世界各国家喻户晓的一首儿童歌曲。演唱时要注意强弱拍别搞颠倒，"祝贺大家"中的"大家"两字用保持音唱。全曲用中英文各唱一遍，效果会更好。

## 数 鸭 子

王嘉祯 词
胡小环 曲

$1=C \quad \frac{4}{4}$

中速 活泼地

(ⅩⅩⅩ ⅩⅩ ⅩⅩ Ⅹ | ⅩⅩⅩ ⅩⅩ ⅩⅩ Ⅹ) | Ⅹ　Ⅹ　ⅩⅩ　Ⅹ | ⅩⅩ ⅩⅩ Ⅹ　0 |
　　　　　　　　　　　　　　　　　　　　　　（白）门 前　大 桥 下, 游 过 一 群 鸭,

Ⅹ　Ⅹ　ⅩⅩ ⅩⅩ Ⅹ | ⅩⅩ ⅩⅩ Ⅹ　0 ‖: ( 1̇ 1̇　5 5　3 6　5 3 | 2 1　2 3　1　0 ) |
快来 快来 数一 数, 二四 六七 八。

3　1　3 3　1 | 3 3　5 6　5　0 | 6 6　6 5　4 4　4 | 2 3　2 1　2　0 |
门　前　大 桥 下, 游 过　一 群　鸭，　快来 快来 数一 数, 二四 六七 八。
赶　鸭　老爷 爷, 胡 子　白 花 花，　唱呀 唱着 家乡 戏, 还会 说笑 话。

| 3 10 3 10 | 3 3 5 6 6 0 | i 5 5 6 3 | 21 23 5 - |

嘎　嘎　嘎　嘎　真呀真多呀，　数不清到底多少鸭，
小　孩　小　孩　快快上学校，　别考个鸭蛋抱回家，

| i 5 5 6 3 | 21 23 1 - :‖ × × × × × |

数　不清到底多少鸭。　（白）门　前　大　桥　下，
别　考个鸭蛋抱回家。

| × × × × - | × × × × × × | × × × × × 0 ‖

游过　一群　鸭，　　快来　快来　数一数，　二四六七八。

**演唱提示**：这是一首"数数歌"类型的游戏歌曲，活泼、有趣、诙谐。歌曲的开始和结尾处都用快板形式念白，间奏后进唱。演唱时注意：（1）全曲没有一个附点，应唱得有板有眼，吐字清晰，休止符要唱准确；（2）数不清的"数"，可诙谐些，稍强调些"$\frac{\dot{1}}{数}$"也可唱成"$\frac{\dot{1}\ 0}{数}$"的效果；（3）"4 4 4"注意音准；（4）第二段歌词中"老爷爷"和"小孩"可模仿不同身份，用不同语气表演。

## 海　鸥

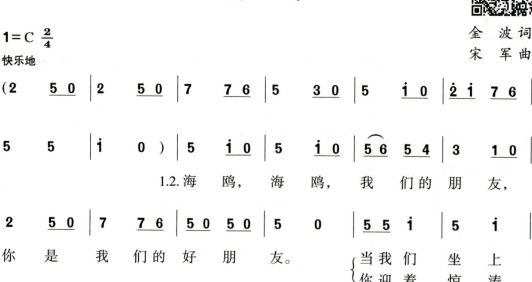

金　波　词
宋　军　曲

1 = C  2/4

快乐地

(2　50 | 2　50 | 7　76 | 5　30 | 5　i0 | 2̇ i 7 6 |

5　5 | i　0) | 5　i0 | 5　i0 | 56 54 | 3　i0 |

　　　　　　　　　　1.2.海　鸥，　海　鸥，　我　们　的　朋　友，

2　50 | 7　76 | 50 50 | 5　0 | 55 i | 5　i |

你　是　我　们　的　好　朋　友。　｛当我们　坐上
　　　　　　　　　　　　　　　　你迎着　惊涛

```
5̲ 6̲ 5̲ 4̲ | 3 1̲ 0̲ | 2̲ 2̲ 5̲ 5̲ | 7 7̲ 6̲ | 5̲ 4̲ 3̲⌢2̲ | 1 - |
船 儿 去 出 航，你 总 飞 在 我 们 的 船 前 船 后。
骇 浪 飞 翔，你 风 浪 里 和 我 们 一 起 遨 游。

6 4̲ 6̲ | 5 - | 6 4̲ 6̲ | 5 3̲ 0̲ | 4 2̲⌢5̲ | 3 - |
你 扇 动 着 洁 白 的 翅 膀，向 我 们
看 船 头 上 飘 动 的 队 旗，在 向 你

4 2̲ 5̲ | 3 1̲ 0̲ | 2 5̲ 0̲ | 2 5̲ 0̲ | 7 7̲ 6̲ |
快 乐 地 招 手。}海 鸥， 海 鸥，我 们 的
热 情 地 招 手。

5 3̲ 0̲ | 5 1̲̇ 0̲ | 2̲̇ 1̲̇⌢7̲ 6̲ | 5 5 1̇ | 0 ‖
朋 友， 海 鸥， 我 们 的 好 朋 友。
```

**演唱提示**：这是一首带再现的二部曲式。歌词亲切、朴素、自然，音乐快乐、跳跃、自豪。演唱注意：（1）要用保持音和顿音结合的方法唱"5 1̇"，字要咬紧些，不要唱滑音飘出去；（2）第二段开始从"6 4̲ 6̲ | 5 -"到"4 2̲ 5̲ | 3 1̲ 0̲"要唱得连贯、平稳一些，最后8小节回复乐曲开始唱法，使之活跃起来，最后三个字唱强音结束。

## 劳动最光荣

（美术片《小猫钓鱼》主题歌）

金近、夏白 词
黄　　准 曲

```
1=C 2/4
活泼、有力地

(5 1̇ 1̲̇ 5 | 6̲ 6̲ 5 | 5̲ 6̲ 1̲̇ 3̲̇ 2̲̇ 5̲ | 1̇ 1̇) | 5 1̇ 1̲̇ 5 | 6̲ 6̲ 5 |
 太 阳 光 金 亮 亮，

3̲ 5̲ 1̲ 3̲ | 2 - | 5 1̇ | 1̲̇⌢5̲ 6̲ 6̲ 5 | 5̲ 1̲̇ 3̲̇ 2̲̇ 5̲ | 1̇ - |
雄 鸡 唱 三 唱。 花 儿 醒 来 了， 鸟 儿 忙 梳 妆。
```

| 1. 2 1̇ 5 | 6 6 5 | 3. 1̇ 6 5 | 1 3 2 | 1 1 2 3 5 5 |

小喜鹊　造新房，　小蜜蜂　采蜜糖，　幸福的生活从

| 6 5 1̇ | 1̇ 5 6 1̇ | 3̇ | 2̇ 5 | 1̇. 0 | 5 1̇ 1̇ 1̇ 5 |

哪里来？　要靠劳动　来创造。　　青青的叶儿

| 6 6 1̇ 5 | 3 5 6 5.3 | 1 3 2 | 5 1̇ 1̇ 5 6 6 5 | 5 6 1̇ 3̇ 2̇ 5 |

红红的花，小蝴蝶　贪玩耍，　不爱劳动　不学习，　我们大家不学

| 1̇ — | 1. 2̇ 1̇ 5 | 6 6 5 | 3. 1̇ 6 5 | 1 3 2 | 1 1 2 3 5 |

它。　　要学喜鹊造新房，　要学蜜蜂　采蜜糖，　劳动的快乐

| 1̇ 5 6 | 6 — | 5 6 6 1̇ | 3̇ | 2̇ 5 | 1̇ — ‖

说不尽，　　　劳动的创　造　最光　荣。

**演唱提示**：这是美术片《小猫钓鱼》的主题歌。影片描写了一只小猫在钓鱼时不专心，老是三心二意做别的事情，后来在猫妈妈的教育下，懂得了做任何事都要一心一意，终于钓到了大鱼。演唱时注意：（1）速度不要太快，要把稳节奏，把十六分音符唱清楚，结束句"2̇ 5 | 1̇ — ‖"要唱得有力；（2）"要靠劳动来创造"中的"要靠"两字是后十六分音符，要练熟，唱正确；（3）整首歌曲有两个乐段，第二乐段与第一乐段的旋律大同小异，要分辨出细微的不同之处，别唱错。

# 牧　童

捷克民歌
维莫兴 改编
毛宇宽 译配

1＝C  2/4

活跃地

‖: (1̇ 3 2̇ | 1̇ 7 | 6 6 5 | 4 3 | 2 2 3 | 5 5 4 |

3 2 | 1 — ) ‖: 1 1 2 | 3 5 4 | 3 2 | 1 1 0 |

朝霞里　牧童在吹　小　笛，
我解开　自己的小　黄　牛，

| 5 5 6 | 7 2 1̇ | 7 6 | 5 5 0 | 1̇ 3̇ 2̇ | 1̇ 7 |

露珠儿　撒满了　青草　地。　　我跟着　朝霞  
把清水　给羊儿　喝个　足。　　赶出了　牲口

| 6 6 5 | 4 3 | 2 2 3 | 5 5 4 | 3 2 | 1 1 0 : ‖ |

一块儿起来，赶着那　小牛儿上　牧　场。  
坐在小河边，我给你　唱一支快　乐　歌。

| 1 1 2 | 3 5 4 | 3 2 | 1 1 0 | 5 5 6 | 7 2 1̇ |

中午的　太阳啊烤得　慌，你为我　把歌儿

| 7 6 | 5 0 0 | 1̇ 3̇ 2̇ | 1̇ 7 | 6 6 5 |

唱一　唱，　　明朗的　晚上　我们来

| 4 3 | 2 2 3 | 5 5 4 | 3 5 | 1̇ 0 ‖ |

相　会，并排儿　坐在那篱　笆　旁。

**演唱提示**：这是一首三段词的分节歌，音乐活泼、明快、爽朗。歌曲中多次出现切分节奏，要多练习，唱准确。唱同一曲调的分节歌，可以把演唱速度处理成第一段中速稍快，第二段速度稍慢些，第三段再回原速，以形成对比。

## 小　白　船

朝鲜民歌

$1=$ ♭E  $\frac{3}{4}$

| (1̇ - - | 5 - 5 | 3 - 5 | 6 - - | 5 3 1 | 5̣ - 2 |

| 1 - - | 1 - -) | 5 - 6 | 5 - 3 | 5 3 2 1 | 5̣ - - |

　　　　　　　　蓝　蓝的天　空　银　河　里，  
　　　　　　　　流　过那条　银　河　水，

225

```
6. - 1 | 2 - 5 | 3 - - | 3 - - | 5 - 6 | 5 - 3 |
```
有　　只　小　白　船，　　　　　　　　船　　上　有　棵
走　　向　云　彩　国，　　　　　　　　走　　过　那　个

```
5 3 2 1 | 5. - - | 6. - 1 | 5 - 2 | 1 - - | 1 - - |
```
桂　花　树，　　白　　兔　在　游　玩。
云　彩　国，　　再　　向　那　儿　去。

```
3 - 3 | 3 - 2 | 3 - 6 | 5 - - | 3 - 2 | 3 - 6 |
```
桨　儿　桨　儿　看　不　见，　　船　　上　也　没
在　那　遥　远　的　地　方，　　闪　　着　金

```
5 - - | 5 - - | 1 - - | 5 - 5 | 3 - 5 | 6 - - |
```
帆，　　　　　飘　　呀　　飘　　呀
光，　　　　　晨　　星　是　灯　塔

```
5 3 1 | 5. - 2 | 1 - - | 1 - - :‖ (1 - - | 5 - 5 |
```
飘　　向　西　　天。
照　呀　照　得　亮。

```
3 - 5 | 6 - - | 5 3 1 | 5. - 2 | 1 - - | 1 0 0)‖
```

**演唱提示**：全曲是四个乐句的单乐段分节歌，歌词抒情，富于想象力。旋律优美，歌唱性很强。三拍子的节奏和着起伏跌宕的旋律，犹如小船在水中微微荡漾晃动。演唱要注意：（1）第一小节就出现全曲最高音，起音时要选准音，不能太低也不要太高。（2）用柔美圆润的音色，富于想象地演唱。（3）速度不能太拖沓。乐句气息较长，乐句内不要换气，保持完整乐句。（4）旋律起伏的幅度较大。低音时也要保持高位置共鸣，以达到真假声音色统一。

# 快乐的节日

儿童歌曲选

管 桦 词
李 群 曲

1=F 2/4
欢乐、跳荡地

**演唱提示**：这首歌创作于20世纪50年代。歌词用生动的比喻、拟人化的手法，情景交融地反映了儿童欢庆自己节日的喜悦心情。明快、跳跃的旋律，细腻地表现了儿童的自豪感和理想。全曲分两部分，主歌有两个乐段：第一段（1~13小节）活泼、欢悦、明快，有一种跳跳蹦蹦的行进感。第二段出现跨小节的切分节奏和内涵的三拍子运用，旋律起伏带有韵律感和诗意美，前后形成对比。副歌部分跳荡的曲调和短促的节奏，使歌曲显得热烈欢快。演唱中应注意：（1）歌中有多处旋律大跳，要保持共鸣发音位置，避免从低到高真假声不统一；（2）多处后八分音休止符要唱准；（3）跨小节的切分节奏和后半拍起的乐句，换气要多练习。

## 我们的田野

管 桦 词
张文纲 曲

1=F 2/4

中速 宽广、优美

1. 我们的田野，美丽的田野，碧绿的河水流过无边的稻田，无边的稻田，好像起伏的海
2. 平静的湖中，开满了荷花，金色的鲤鱼长得多么肥大。湖边的芦苇中，藏着成群的野
3. 风吹着森林，雷一样地轰响，伐木的工人请出一棵棵大树，去建造楼房，去建造
4. 森林的背后，有浅蓝色的群山，在那些山里有野鹿和山羊。人们在勘测，那里埋藏着
5. 高高的天空，雄鹰在飞翔，好像在守卫辽阔美丽的土地。一会儿在草原，一会儿又向

面。 矿山和工 厂。 林 中 飞 去。
鸭。 多少 宝 藏。

**演唱提示**：此歌原是组歌《夏天旅行歌》中的第三首。音乐优美，抒情清新，曲调内含着三拍子的韵律，歌词诗情画意，犹如一幅淡淡的水彩画，描绘出祖国大自然辽阔秀丽的风光，唤起人们热爱家乡、热爱人民的深厚情感。演唱时要注意:(1) 用最纯净、圆润的声音柔和地唱出起伏的旋律；(2) 全曲中每个乐句都是弱起拍开始，要掌握好呼吸换气点。

# 我们多么幸福

金 帆词
郑律成曲

1=C 3/4
稍快 活泼地

我 们 的 生 活 多 么
勇 敢 的 海 燕 穿 过
快 乐 的 节 日 红 旗

幸 福， 我 们 的 学 习 多 么 快 乐。 晨风吹拂
白 云， 我们高高兴兴 走 进 校 门。 今天我们
招 展， 我们排着队伍 昂首 向 前。 工人叔叔

五 星 红 旗， 彩霞染红万 里 山
跟 着 老 师， 学习科学学 习 本
农 民 阿 姨， 望见我们都露 出 笑

河， 不 论 在 城 市 还 是 乡 村， 家 家 的
领， 明天我们将像 小 鸟 一 样， 飞 向
脸， 都说我们将来 建 设 祖 国， 个 个

| 2 1 - | 5 6 7 | 1 - - | 3 3. 2 | 1 1 - | 1 1. 7 |

孩　子　　都　去　上　学。
祖　国　　工　矿　农　村。｝　哈　哈　哈　哈　哈！　哈　哈　哈
都　是　　英　雄　模　范。

| 6 6 - | 5 5 6 7 7 - | 1 7 1 2 - - | 3 3. 2 |

哈　哈！　我　们　的　生　活　多　么　幸　福，　哈　哈　哈

| 1 1 - | 1 1. 7 6 6 - | 5 1 2 3 3 - | 2 2 5 |

哈　哈！　哈　哈　哈　哈　哈！　我　们　的　学　习　多　么　快

| 1.2. 1 - - | (1 3 3 5 3 3) ‖ 3. 1 - - | 1 - - | 1 0 0 ‖

乐。　　　　　　　　　　　　　　　乐。

**演唱提示：** 此歌创作于1955年。活泼清新的曲调，明快跳跃的节奏，反映了孩子们愉快的学习生活和为建设祖国贡献力量的远大志向。全曲分前后两部分。主歌部分，速度稍快，富有朝气，要唱得跳跃、连贯，不能给人断断续续的感觉；副歌部分，是全曲的高潮，情绪更加欢乐；衬词"哈哈哈"用饱满圆润的顿音演唱。整首歌曲贯穿着的"X X －""X X. X"节奏，使音乐富有动力，也为歌曲增添了热烈气氛。

## 小鸟小鸟

（电影《苗苗》插曲）

余　波　词
刘　庄　曲

1=G  6/8

**稍快 欢悦、亲切地**

| (1 1 ‖: 6 6 6　4　6 | 5 6 5 4 3 4　5 6 5 | 4 0 5 4 3　0 4 3 |

| 2 3 2 1 7 2 1) 3 4 | 5 0 1 2 3　0 2 1 | 6 0 7 1 5　0 3 4 |

1. 春　天　里，　有　阳　光，　树　林　里，　有　花　香，　小
2. 爱　春　天，　爱　阳　光，　爱　湖　水，　爱　花　香，　小

| 5 1 2 3. 3 5 4 | 3. 1 3 2 3 4 | 5 0 1 2 3　0 2 1 |

鸟　小　鸟　你　自　　由　地　飞　翔；　在　田　野，　在　草　地，　在　湖
鸟　小　鸟　我　的　好　　朋　友；　让　我　们　一　起　飞

（乐谱部分）

边，在山 岗， 小鸟 小鸟 迎着 春天 歌唱。
翔 歌唱， 一起 飞翔 一起 歌唱。 啦啦

啦 啦啦 啦 啦 啦啦 啦啦 啦啦 啦 啦啦 啦 啦
啦啦 啦啦 啦啦 啦 啦啦 啦 啦 啦啦 啦啦 啦啦 啦
啦 啦啦 啦 啦 啦啦 啦啦 啦啦 啦 啦啦 啦啦 啦啦 啦

**演唱提示**：这是儿童影片《苗苗》的插曲。流畅起伏的旋律，活泼轻快的节奏，仿佛小鸟在蓝天自由飞翔，尽情歌唱，生动地反映了儿童们蓬勃向上的精神面貌。整首歌曲的速度较快，吐字咬字要清楚，声音要有弹性；副歌部分是歌曲的高潮，力度要加强，衬词"啦"要唱得昂扬跳跃、抑扬顿挫，随着旋律的起伏，或强或弱，或响或轻，要掌握得自然流畅。吐字要灵巧，咬字要清晰，乐句中的八分休止符要唱得音断气连，不能断断续续，要保持整个乐句的完整性。

## 剪 羊 毛

1=C 2/4
愉快、活泼

澳大利亚民歌
杨忠信译配

河那边草原呈现白色一片，
绵羊你别发抖呀，你别害怕，

| 5 | 5.6 5 | 3.1 2 | 2.3 2 | 0 | 3 | 3.2 | 1 1 3 5 |

好　像　是　白　云　从　天　空　降　临！　你　看　那　周　围　雪　堆
不　要　担　心　你　的　旧　皮　袄！　炎　热　的　夏　天　你

| i | i.7 6 | 0 | 2.1 7 6 | 5 4 3 2 | 1 | i.7 | i 0 |

像　冬　天，　这　是　我　们　在　剪　羊　毛，剪　羊　毛。
用　不　到　它，秋　天　你　又　穿　上　新　皮　袄，新　皮　袄。

| 2 | 2.1 | 7 | 2 | i | 3 | i | 0 | 6 | 6.7 | i | 7 6 |

洁　白　的　羊　毛　像　丝　棉，　锋　利　的　剪　子

| 5 | i | 5 | 0 | 3 3 3 2 | 1 1 3 5 | i | i.7 |

咔　咔　响！　只　要　我　们　大　家　努　力　来　劳

| 6 | 0 | 2.1 7 6 | 5 4 3 2 | 1 | i.7 | i 0 ‖

动，　幸　福　生　活　一　定　来　到，　来　到！

**演唱提示**：这首有名的澳大利亚民歌，反映的是剪羊毛工人劳动生活的情景。歌曲是带再现的二部曲式，旋律自然流畅，内涵劳动的节奏，充满生气。第一段描述剪羊毛的工序和工人们的生活状况，要唱得轻松活泼，反映出工人开朗乐观的性格；副歌部分，渲染了热烈的劳动场面，情绪更为活跃。最后一句要唱得干净利落，富有情趣。整首歌曲还贯穿着富有剪毛动作特点的"X X. X"劳动节奏，演唱时要轻快、有弹性，使歌曲充满生活气息。

## 我们美丽的祖国

1=E  2/4  3/4

自豪、充满活力

张名河 词
晓　丹 曲

| (5 | 5 6 5 | 4 4 5 4 | 3. 5 6 2 | 1 3 1 3 1 | 5 3 1 3 1) | 5 5 6 5 |

什　么　地　方
什　么　地　方

**演唱提示**：这是一首反映少年儿童热爱祖国的歌曲，全曲是8个乐句单乐段的分节歌。歌词朴实无华，音乐充满活力。亲切、优美、流畅的旋律和富有动力的三拍子节奏，抒发了少年儿童赞美祖国的自豪感和幸福感。演唱时要注意：(1) 抒情歌唱性的旋律要唱得连贯流畅，第一小节可用顿音；(2) 旋律大幅度的起伏大跳要保持共鸣位置，音色统一；(3) 衬词"啦啦啦啦"要唱得跳跃、活泼，可用顿音，注意在强拍上的八分附点音符。结束时，稍慢，并要有力地唱足长音。

# 数 蛤 蟆

1=F 2/4
中速

四川民歌

(5 1̇ 5 3 | 1 5 2 1 | 3523 5 5 | 3 1 2 ) | 5 3 5 3 | 5 1 2 |
　　　　　　　　　　　　　　　　　　　　　　　　一只 蛤蟆 一张 嘴，

5 3 5 3 | 5 1 2 | 5 3 5 3 | 1 2 3 2 1 | 6 1 6 1 2 | 1 1 6 5 |
两只 眼睛 四条 腿，乒乓 乒乓 跳下 水呀，蛤蟆不吃水，(太平　年)

6 1 6 1 2 | 1 1 6 5 | 3 5 2 3 5 | 3 1 2 | 3 5 2 3 5 | 3 1 2 ‖
蛤蟆不吃 水，(太平　年)(花儿梅子兮)水 上 漂，(花儿梅子兮)水 上 漂。

**演唱提示**：这是一首很风趣的数数歌，这类歌曲的唱词可以不断增加，蛤蟆数也不断增加，随之蛤蟆的眼睛、嘴巴、腿以及跳下水的声音都相应增加，这可锻炼儿童的智力。演唱时要注意：（1）要唱得天真活泼，若能用四川方言则更有童趣和韵味；（2）速度不宜太快，十六分音符的衬词和歌词要重点多练习；（3）若段落增加，蛤蟆的一连串数字也要随之增加，不能搞错。

# 山里的孩子想大海

罗晓航 词
周瑞根 曲

1=♭E 4/4
♩=52

(5. 3 5 6 - | 6 6 1 6 5 3 5 - | 5 6 1 3 2 3 1 6 | 2 5 6 1 6 5 - )

3 5 5 3 2 1 2. 3 | 6 3 3 2 1 6 5 - | 1 5 6 1 1 2 1 6 5 6 |
1.山里的孩　子　　没见过大　海，　　多么 希望来 到
2.山里的孩　子　　多么想大　海，　　折 一只纸 船

2. 3 5 2 3 3. | 3 0 3 2 3 1 6 5 | 1 0 1 6 1 3 2 1 2 |
海　　边哎，　听听海鸥呼　唤， 看看浪花飞　溅，
送 到河　湾哎，　去听海风唱　歌， 去把海岛拜　访，

234

（乐谱）

| 再捡贝壳 挂在胸 前 | 拍几 张 哟 | 拍几张照片留 念， |
| 去做海船的 小 朋 友 | 飞驰 哟 喂 | 飞驰在海天之 间， |

| 留呀留 念。 | 啊！ | 大海呀大 海， |
| 之呀之 间。 | 啊！ | 大海呀大 海， |

| 梦里都在驾 着 | 驾着 海 船， | 梦里都在驾着 海 |
| 童心和你紧 紧 | 紧紧 相 连， | 童心和你紧紧 相 |

结束句　渐慢

| 船。 | 紧 紧 相 连。 |
| 连。 | | |

**演唱提示**：歌曲婉转起伏、优美流畅，表现了山里的孩子对大海的好奇和向往。因此，歌曲的整体感觉是亲切、流畅、自然、淳朴。

第9、10小节的节奏，要唱得轻盈自然，一点即收；从15小节开始，情绪要稍激动，唱得舒展、开阔；结束句中的"连"字的高音气息支持要有力。

## 中华小儿郎

1=♭E  2/4

自豪、有力地 ♩=104

胡 玉 芝 词
元长伟 韩贵森 曲

（乐谱）

1.中 华 小儿郎 日月随天 长， 心 比 神州阔，
2.中 华 小儿郎 希望随风 长， 不 在 温室坐，

```
2 6 5 2 | 3 0 | 2 0 6 | 1 2 3 | 6 6 6 5 | 5 3 |
```
梦在 星球　上，　　文　　学 高科 技， 武能 打豺 狼，
爱在 风浪里　闯，　　站　　是 一棵 树， 横是 一座 梁，

```
2.2 1 2 | 3 6 5 3 | 2.3 5 7 | 6 0 | 6 - | 6 5.7 |
```
敢 与 父辈 比高 低， 从小 当自 强。　　　　　　嘿！　　哟嗬
热 血 正气 学英 雄， 志在 中华 强。

```
6 - | 6 0 | 3 - | 3 6.5 | 3 - | 3 0 |
```
嘿！　　　　嘿！　　哟嗬 嘿！

```
2 0 6 | 1 2 3 | 6 6 6 5 | 5 3 | 2.2 1 2 | 3 6 5 3 |
```
文　　学 高科 技， 武能 打豺 狼， 敢与 父辈 比高 低，
站　　是 一棵 树， 横是 一座 梁， 热血 正气 学英 雄，

```
2.3 5 7 | 6 5 7 | 6 - | 6 0 :| 6 0 | 2 - |
```
从 小 当自 强， 当自 强。　　　　　　　　　　志
志 在 中华　　　　　　　　强，

```
3 - | 5 - | 7 - | 6 - | 6 - | 6 0 ||
```
在　　　中　　华　　强。

**演唱提示**：该曲旋律自豪有力，热情奔放，表现中华小儿郎人小志高，敢与父辈比高低的雄心壮志。

该曲速度为中速稍快，但演唱时要既快又稳，不能"赶"；声音饱满有力，富有弹性；表演稳重大气。整个歌曲的演唱，要流畅完整，一气呵成。

## 有了爸爸妈妈，才有幸福的家

张名河 词
孟庆云 曲

1=C 4/4
♩=78

```
6.5 36 53 | 23 21 6 - | 65 35 66 15 | 6 - - - |
```
少 了妈 妈 只有 半个 家， 少了 爸爸 我呀 好害 怕。

（乐谱）

少了爸爸 我呀好害怕，少了妈妈只有半个家。

天上的星星 眨呀眨呀眨，那是妈妈的眼睛 对我说 话，
天上的星星 眨呀眨呀眨，那是爸爸的眼睛 闪着泪 花，

妈妈你离我那样远，为什么要这样相互牵挂。
爸爸你离我这样久，可知道我已在梦中长大。

少了妈妈只有半个家，少了爸爸我呀好害怕。

有了妈妈和爸爸，我才有了一个幸福的家。

有了妈妈和爸爸，我才有了一个幸福的家。

**演唱提示：** 歌曲流畅连绵，亲切自然，表达了单亲孩子渴望幸福的迫切愿望。

歌曲长短句相结合，长句要唱得连绵、亲切、充满深情；短句要唱得稍快、急切，到第三段时，情绪可稍上扬，表现对幸福生活的向往。

# 合唱曲选

## 友谊地久天长

（混合四部合唱）

苏 格 兰 民 歌
罗伯特·彭斯词
费 丽 斯 改编
邓 映 易 译配

1=F 4/4

女高 女低 男高 男低

1.怎 能 忘记旧 日 朋 友，心 中 能不怀想，旧 日 朋友岂
2.我 们 曾经终 日 游 荡，在 故 乡的青山上，我 们 也曾历
3.我 们 曾经终 日 逍 遥，荡 漾 在绿波上，但 如 今却劳
4.我 们 往日情 谊 相 投，让 我 们紧握手，让 我 们来举

能 相 忘，友 谊 地久天 长；
尽 苦 辛，到 处 奔波流 浪；
燕 分 飞，远 隔 大海重 洋；
杯 畅 饮，友 谊 地久天 长。

友 谊 万岁， 友 谊

[乐谱]

这首歌原本是苏格兰诗人罗伯特·彭斯（1759—1796）的一首诗，歌唱真挚持久的友谊，后被人谱曲。1940年美国电影《魂断蓝桥》采用这首歌作主题曲。这首歌名也被译为"过去的好时光""一路平安"和"友谊万岁"等。

## 茉 莉 花

中 国 民 歌
朱 洪 编配

[乐谱]

好一朵美 丽的茉 莉 花， 好一朵美 丽的茉 莉 花，
好　　　　　　　　　　茉 莉 花， 　　　　　　茉 莉

239

声　乐（第2版）

这首民歌的五声音阶曲调具有鲜明的民族特色，另一方面，它又具有流畅的旋律和包含着周期性反复的匀称结构；江浙地区的版本是单乐段的分节歌，音乐结构较均衡，但又有自己的特点，此外句尾运用切分节奏，给人以轻盈活泼的感觉；《茉莉花》旋律优美、清丽、婉转，波动流畅，感情细腻，乐声委婉中带着刚劲，细腻中含着激情，飘动中蕴含坚定。

# 红 星 歌

(影片《闪闪的红星》主题歌)
(齐唱、合唱)

邬大为、魏宝贵 词
傅庚辰 曲

《红星歌》作为主题歌，曾多次出现在《闪闪的红星》电影中，这是一首雄壮的儿童队列歌曲，调式为七声音阶宫调式，一段体结构，四拍子。歌曲包括齐唱、合唱两个部分。齐唱部分分为两个乐句，为雄壮有力的号角式；音调的前奏引出，旋律起伏，节奏铿锵有力，表现出对红星的赞美。合唱部分由四个乐句组成，后两乐句是前两乐句的模进，使旋律波浪式上升，表现出电影中的主人公潘冬子对革命胜利的坚定信心。

# 时间都去哪啦

（女声合唱）

董冬冬 词
晨　曦 曲
秋声 改编合唱

一首好的歌曲是具有蓬勃的生命力的，《时间都去哪啦》朴实无华的歌词直达心底，将父母之爱表达得震撼人心，舒缓的旋律深情地将这种爱慢慢地流淌，由此可见词曲作者的默契及对爱与生活的至诚至真的感悟之情。

# 阳光乐章

李然、孙丽丽 改编

歌曲专辑基于"党和人民永远在一起"这一思想主旨，旗帜鲜明地歌颂党、歌颂社会主义建设、歌颂时代精神、歌颂人民幸福生活。2019年李然、孙丽丽将其改编为女声小合唱，不仅是记录时代发展步伐和人民的心声，更是以此为契机，以恢弘的气势和时尚昂扬的姿态，传承与弘扬主流价值，让社会主义核心价值观和时代主旋律思想精髓高扬在神州大地。

## 菩萨蛮·小山重叠金明灭

李然、孙丽丽 改编

《菩萨蛮·小山重叠金明灭》是唐代文学家温庭筠的代表词作。此词写女子起床梳洗时的娇慵姿态，以及妆成后的情态，暗示了人物孤独寂寞的心境。这首词后来被谱写成歌曲，成为电视剧《甄嬛传》的插曲《菩萨蛮》，由刘欢填曲、姚贝娜演唱。2018年李然、孙丽丽将其改编为女声小合唱。

# 蜗牛与黄鹂鸟

（同部三声）

陈弘文 词
林建昌 曲

阿嘻阿嘻哈哈 在笑它。 葡萄成熟 还早的很哪,现 在 上来

干什么?阿黄阿 黄鹂儿 不要笑,等我 爬上 它就 成 熟 了。

阿门阿 前一棵 葡萄树, 阿嫩阿 嫩绿地 刚发 芽。 蜗 牛 背着那

葡萄树　　　　　刚发芽

重重的 壳啊,一步一步地 往上 爬。阿树阿 上两只 黄鹂鸟, 阿咯阿 嘻哈哈

重重的 壳呀　　　　往上 爬　　　　黄鹂鸟

[合唱曲谱：蜗牛与黄鹂鸟 — 第二部分]

歌词片段：
哈 在笑它 葡萄成熟 还早的很哪，现在上来 干什么
哈哈 哈 在笑它 还早的很哪
哈哈哈
阿黄阿黄鹂儿 不要不要 不要笑，等我 爬上 它就 成 熟 了。
不要
不要不要笑，等我 爬上 它就 成 熟 了。

《蜗牛与黄鹂鸟》是由陈弘文作词的一首儿童歌曲。歌词以叙述者的口吻，讲述了蜗牛在葡萄树刚发芽的时候就背着重重的壳往上爬，而黄鹂鸟在一旁讥笑它的有趣情景。歌曲歌颂了蜗牛坚持不懈的进取精神。

## 可爱的一朵玫瑰花
### （无伴奏合唱）

新 疆 民 歌
王洛宾 词曲

$1={}^\flat E$  $\frac{2}{4}$ $\frac{4}{4}$

♩=68

S Solo / T Solo:
mp
1.2 3 3 | 4 5 4 3 | 2 — | 3 2 3 4 | 5 — | mp 1.2 3 3 |

1.可 爱的 一朵 玫瑰 花 塞地玛利亚， 可 爱的
2.强 壮的 青年 哈萨 克 伊万都达 尔, 强 壮的

253

新疆哈萨克族民歌《可爱的一朵玫瑰花》又名《都达尔和玛丽亚》。自1938年在兰州改编为《达坂城的姑娘》之后，王洛宾便与西部民歌结缘，并把毕生的心血和情感倾注在西部民歌里。《可爱的一朵玫瑰花》是王洛宾一部非常出色的作品！

# 赶圩归来啊哩哩

李然、孙丽丽、李雪梅 改编

1= F  4/4

这是一首描写彝族姑娘赶圩归来时的欢乐心情的歌曲。2018年李然、孙丽丽、李雪梅将其改编为女声表演唱，此作品获得辽宁省第五届大学生艺术展演三等奖。

## 校园的铃声
（女声二重唱）

孙丽丽、李然 词曲

亲切、轻快地

该曲的词曲作者都是音乐教师，她们对于校园的铃声再熟悉不过了，透过铃声就想到了学生一张张灿烂的笑脸。校园的铃声，陪伴我们走过四季。

## 校园的小路

（女声二重唱）

李然、孙丽丽 词曲

1=F 2/4

亲切、愉快地

词曲欢快、活泼。作者热爱校园的小路,因为那里充满着欢歌笑语,洒下了青春足迹。校园的小路,向幸福、快乐出发。

# 美丽的村庄

意大利民歌

$1=\flat E$ $\frac{2}{4}$

```
5 1 3 5 | 6 5 | 7. 6 6 5 | 7. 6 6 5 | 7. 6 6 5 | 6. 5 5 4 |
笼罩着阳 光， 山谷里面 鲜花怒放，色彩缤纷 灿烂又辉

 5. 4 4 3 | 5. 4 4 3 | 5. 4 4 3 | 4. 3 3 2 |
3 1 3 5 | 4 3 | 2. 2 2 1 | 2. 2 2 1 | 2. 2 2 1 | 2. 1 1 7 |
皇。
```

```
3 - | 3 - | 3 1 3 5 | 1 7 | 2 6. | 6 - |
煌。 你仿佛正 在 歌 唱，

1 - | 1. 1 7 6 | 5 0 | 0 0 | 0 6 2 4 | 6. 5 4 3 |
 灿烂又辉 煌。 你仿佛 正在歌
```

```
6 2 4 5 | 7 6. 6 | 1 5. | 5 - | 5 1 3 5 | 6 5 |
和平的歌 声在飞 扬。 好像是诉 说，

4 - | 0 0 | 0 5 1 3 | 5. 4 3 2 | 3 1 3 5 | 4 3 |
唱。 和平的 歌声飞 扬。
```

```
7. 6 6 5 | 7. 6 6 5 | 7. 6 6 5 | 6. 5 5 2 | 1 - | 1 3 5 |
谁要追求 幸福生活，请快来到 我们村 庄。 啦啦

5. 4 4 3 | 5. 4 4 3 | 5. 4 4 3 | 4. 2 2 4 | 3 - | 3
2. 2 2 1 | 2. 2 2 1 | 2. 2 2 1 | 2. 7 7 5 | 1 - | 1 3 5
 啦 啦啦
```

```
6. 6 6 1 | 4 4 6 | 5 5 5 5 5 5 | 3 3 5 | 4 4 4 4 4 6 | 2 2 2 2 2 4 |
啦啦啦啦 啦 啦啦 啦啦啦啦啦啦 啦 啦啦 啦啦啦啦啦啦 啦啦啦啦啦啦

4 0 6 | 2 0 4 | 3 0 5 1 | 0 3 2 | 0 4 7 | 0 2 |
啦 啦啦 啦啦 啦啦啦 啦啦 啦啦 啦
```

一首描绘意大利美景的、节奏欢快的合唱,抒发了对家乡的热爱。

## 瑶山夜歌

（根据管弦乐《瑶山舞曲》改编　二声部合唱）

刘铁山、茅沅 原曲
郭　兆　甄 填词
刘　德　波 编配

1=♭B  2/4
慢 优美地

$$\begin{array}{l}
\underline{3\;\underline{3\;5}\;\underline{2\;3\;5}}\;|\;3\;-\;|\;6\;\underline{3}\;\;6\;\underline{3}\;|\;6\;\underline{2}\;\;6\;\underline{2}\;|\;\underline{1\;\underline{2\;3}\;\underline{2\;1}}\;|\;6\;-\;|
\end{array}$$

稻谷清　香，　　丰收夜　人不眠　到处　起歌声。

$$\underline{1\;\underline{1\;6}\;\underline{7\;6\;5}}\;|\;\dot{1}\;-\;|\;6\;\underline{\dot{1}}\;\;6\;\underline{\dot{1}}\;|\;6\;\underline{7}\;\;6\;\underline{7}\;|\;\underline{6\;\underline{7\;\dot{1}}\;\underline{7\;3}}\;|\;6\;-\;|$$

*1.* $(\underline{\dot{1}\;\underline{\dot{2}\;3}\;\underline{\dot{2}\;\dot{1}}}\;|\;6\;-\;)$ :‖ *2. rit.*  $(\underline{\dot{1}\;\underline{\dot{2}\;3}\;\underline{\dot{2}\;\dot{1}}}\;|\;\widehat{6}\;-\;|\;6\;-\;|$ 稍快 $6\;\underline{3}\;\underline{\dot{2}\;3\;\dot{2}\;\dot{1}}\;|$

第二段歌词（耳环 亮闪闪…彩裙 翩翩舞…篝火飞 映得满天）

跳个舞 手拉手心相通, 嗨浓 嗨浓 嗨依呀

266

声 乐（第2版）

（拉起幕帐，你听那年轻的朋友把知心的话儿尽情弹唱，叮叮叮咚叮叮叮咚，夜短情长，夜短情长，夜短情长，知心的话儿尽情弹唱。）

快速

热烈地

木叶 声声吹 啦啦 啦 啦 啦啦 铜鼓
耳环 亮闪闪 啦啦 啦 啦 啦啦 彩裙

音频来自营口职业技术学院师范教育学院女生表演唱,由崔旭、李然、李雪梅指导。获得第三届全国大学生艺术展演三等奖。

## 香格里拉

(混声合唱)

黄志达 词
边　洛 曲

声乐（第2版）

声乐（第2版）

（此页为合唱曲谱，主要内容为"香巴拉""香格里拉"歌词片段，含 S.A.T.B. 四声部，标记有"急板 热烈地"等表情术语）

· 274 ·

这首歌创作于1956年，是民间音乐人在采风期间，为描述香格里拉藏汉等民族人民对家乡的热爱与赞扬而创作的作品。

# 走向复兴

李维福 词
印 青 曲

$1=$♭E 4/4
♩=116

声 乐(第2版)

在中华民族走向复兴的道路上，这首歌起到一种催人奋进的激励作用。振奋人心的歌词，铿锵节奏擂响走向复兴的战鼓，仔细品味歌词中所蕴含的精神内核，这里面有昂扬向上的精神，有众志成城的斗志，有坚定无比的信念，有创造辉煌的梦想。

# 我和我的祖国

张藜 词
秦咏诚 曲
秋里 编合唱

这是根据一首同名独唱曲改编的混声四部合唱,排练时应首先要求注意演唱的流动感和声音的呼吸支持。第一部分强调流畅、轻盈;第二部分舒展、宽广。指挥应注意整个作品的速度不要太慢,以及 $\frac{6}{8}$ 和 $\frac{9}{8}$ 的连接与重音感觉,并要求咬字、吐字清晰,达到声音位置统一。